T0153628

Berliner Arbeiten zur Erziehungs- und Kulturwissenschaft
Band 19

Herausgegeben von Christoph Wulf
Freie Universität Berlin
Fachbereich Erziehungswissenschaft und
Psychologie
Redaktion: Benjamin Jörissen

*Diese Publikation wurde durch einen Druckkostenzuschuss des
Fachbereichs Erziehungswissenschaft und Psychologie der
Freien Universität Berlin gefördert*

Wiebke-Marie Stock

Geschichte des Blicks

Zu Texten von
Georges Didi-Huberman

Logos Verlag, Berlin 2004

Bibliografische Information Der Deutschen Bibliothek

Die Deutsche Bibliothek verzeichnet diese Publikation in der Deutschen
Nationalbibliografie; detaillierte bibliografische Daten sind im Internet über
http://dnb.ddb.de abrufbar.

Umschlaggestaltung: Lothar Detges, Krefeld

©Copyright Logos Verlag Berlin 2004
Alle Rechte vorbehalten.

3-8325-0677-2

Logos Verlag Berlin
Comeniushof, Gubener Str. 47,
10243 Berlin
Tel.: +49 030 42 85 10 90
Fax: +49 030 42 85 10 92
INTERNET: http://www.logos-verlag.de

Inhaltsverzeichnis

Vorwort

Georges Didi-Huberman ist in den letzten Jahren durch zahlreiche Publikationen im Grenzgebiet von Philosophie und Kunstgeschichte auch im deutschsprachigen Raum ein bekannter Autor geworden. Die philosophische Auseinandersetzung mit ihm steht aber erst in den Anfängen. Die vorliegende Arbeit möchte dazu einen ersten Beitrag leisten.

Sie setzt nicht bei den umfangreicheren Hauptwerken an, sondern bei zwei weniger bekannten, kürzeren Texten, was es ermöglicht, die Vorgehensweise Didi-Hubermans nicht nur im allgemeinen zu referieren, sondern in konkreter Textnähe vorzuführen. Die Arbeit ist eine Einführung in das Denken Didi-Hubermans unter der thematischen Perspektive einer „Geschichte des Blicks" und unter der methodologischen Frage nach der Rolle einer solchen Denkweise für die Philosophie, insbesondere die philosophische Ästhetik der Gegenwart.

Meine Arbeit ist aus Studienzeiten in Paris und Berlin hervorgegangen und wurde im Sommer als philosophische Magisterarbeit am Fachbereich Philosophie und Geisteswissenschaften der FU Berlin eingereicht. Prof. Dr. Gunter Gebauer möchte ich für die freundliche Förderung und gute Betreuung herzlich danken.

Georges Didi-Huberman danke ich für sein lebhaftes Interesse an meiner Arbeit und die Ermutigung, sie zu publizieren.

Mein Dank gilt schließlich Prof. Dr. Christoph Wulf und dem Logos-Verlag für die gewährte Publikationsmöglichkeit.

Einleitung

1. Geschichte des Blicks

Im Grenzgebiet zwischen philosophischer Ästhetik und Kunstwissenschaft begegnet in neuerer Zeit hier und da der Wunsch und Gedanke, es sei so etwas wie eine Geschichte des Blicks oder eine Geschichte des Sehens zu schreiben.

In *Die helle Kammer* wünscht sich Roland Barthes eine „Geschichte des Blicks"[1]. Seinen Wunsch begründet er damit, dass die Photographie „das Auftreten meiner selbst als eines anderen" sei, „eine durchtriebene Dissoziation des Bewußtseins von Identität"[2]. Hier soll die Geschichte des Blicks Momente an Bildern, bzw. Photographien aufdecken, die einer anderen Herangehensweise entgehen müssen.

Auch Gottfried Boehms Arbeiten kreisen immer wieder um den Vorgang des Sehens und seine Geschichte. Gelingendes Sehen muss ein Übersehen sein[3], denn die „sichtbare Wirklichkeit" hat ein „optisches *Potential*. Jedes Gesehene begleitet der Schatten des Ungesehenen, das Sichtbare erscheint im Hof des Unsichtbaren. Der Schatten der Absenz ist nichts Mysteriöses, jeder Blick wirft ihn, indem er selektiert ..."[4]. Sehen lässt sich somit durch das bestimmen, was es übersieht. Im Potential des Sichtbaren steckt die Möglichkeit von Veränderung, da Unterschiedliches übersehen werden kann.

> „Den menschlichen Blick, denjenigen, von dem eine Geschichte geschrieben werden kann, begleitet jene Unsichtbarkeit, die er selbst erzeugt, indem er sich abschattet. So wie die Linie des Horizontes stets mitwandert, wenn sich unser Blick bewegt, so ist in jedes Sehen der Horizont des Unsichtbaren eingeschrieben."[5]

> „Die Geschichte des Sehens beschreibt mithin auch die Verschiebung jener unsichtbaren Demarkationslinie, an der sich das visuell Realisierte von den passiven Absenzen unterscheidet."[6]

[1] Barthes, Die helle Kammer, 21.
[2] Ebd.
[3] Vgl. Boehm, Sehen, 284.
[4] Ebd., 286.
[5] Ebd.
[6] Ebd., 286f.

Etwas zu übersehen, darf nicht rein passiv verstanden, sondern zugleich als aktive Auswahl des Auges, das, um sehen zu können, eine Wahl treffen muss[7]. Um etwas über den Blick einer Zeit zu erfahren, müsste man also fragen, was dieser Blick übersah und weshalb er es übersehen musste.

Das Material dieser Geschichte, so Boehm, seien Bilder, denn sie „dokumentieren die Struktur, Reichweite und Grenze eines jeweiligen Blicks, weil ihn der Künstler anzuhalten, ein für alle Male zu formulieren gezwungen ist"[8].

Zum Schluss seines Artikels fordert Boehm:

> „Bevor eine solche Geschichte, in welchem Verstand auch immer, geschrieben werden kann, sollten wir freilich besser und genauer verstehen, was wir meinen, wenn wir vom ‚Sehen' reden."[9]

Die vorliegende Arbeit möchte ein Betrag zu diesem besser und genauer Verstehen sein, leistet ihn aber nicht durch eine aus einer allgemeinen Theorie abzuleitende Definition, sondern auf dem Wege der Induktion, des Durchgangs durch einzelne Geschichten des Sehens, in dem sich Schritt für Schritt abzeichnet, was mit der Geschichte des Sehens gemeint sein könnte. Sie wendet sich dazu Georges Didi-Huberman zu, der auch an eine „Geschichte der Blicke" denkt. Über Bilder Fra Angelicos schreibt er:

> „Wir haben die Evidenz bewahrt und die Pigmente restauriert, aber die Subtilität, eine Sache des Blicks, haben wir heute aus den Augen verloren. Es ist freilich sehr schwer, eine Geschichte der Blicke zu schreiben, weil die Blicke nirgends konserviert oder archiviert sind. Man muß hier also seine Einbildungskraft spielen lassen [...] und zugleich versuchen, diese riskante historische Einbildungskraft mit begrifflichen Werkzeugen auszurüsten, die es ihr mit etwas Glück ermöglichen, streng und kohärent zu verfahren."[10]

2. Georges Didi-Huberman

Der französische Philosoph und Kunsthistoriker Georges Didi-Huberman (geb. 1953) lehrt an der École des Hautes Études en

[7] Vgl. ebd., 287: „zeigt aber auch, warum die Geschichte des Sehens nicht nur von den Abweichungen handelt, von den Irrtümern des Auges, das täuschend und getäuscht hinter der Realität zurückbleibt, sondern von der *Konstitution* dessen, was wir jeweils erblicken...".

[8] Ebd., 287; vgl. ebd., 290: „Die jeweilige historische Determination der Seherfahrung muß deshalb an den Bildern selbst abgelesen werden können."

[9] Ebd., 298.

[10] Fra Angelico, 13.

Sciences Sociales (EHESS) in Paris. Er hat sich in einer Vielzahl von Publikationen mit den unterschiedlichsten Bildmedien beschäftigt, mit der Photographie[11], dem Abdruck[12], Tafelbildern und Fresken des 15. Jh.[13], mit moderner Kunst[14], dem Film[15]. Ausgehend von diesen Werken untersucht er, was Bilder sind, wie sie angeschaut werden und wie sie auf den Betrachter wirken. So unterschiedlich die jeweiligen Analysen auch sind, immer wieder richtet er sein Augenmerk auf das, was an den Werken merkwürdig ist, was den Betrachter ergreift, schaudern lässt, was ihn verunsichert[16].

Großes Interesse – insbesondere bei Künstlern[17] –, aber auch starke Ablehnung erfuhr sein Buch zu Fra Angelico (1990), in dem sich Didi-Huberman, ausgehend von amimetischen Farbflächen in Fra Angelicos Bildern, tief in den theologischen Hintergrund des Malers einarbeitet[18]. Die unübliche Vorgehensweise erntete Lob wie Kritik. Während die einen eine klare These vermissten[19], zeigten sich andere von seiner Schreibweise beeindruckt, die vorführe, was sie sage[20] und die Wahrnehmung von Kunst nachdrücklich erneue-

[11] Erfindung der Hysterie; „Superstition".
[12] Ähnlichkeit und Berührung.
[13] Fra Angelico; Devant l'image.
[14] Was wir sehen; Supposition de l'aura; Über die dreizehn Seiten des Kubus; Le cube et le visage; Lob des Diaphanen u.a.; vgl. auch das Gespräch *Georges Didi-Huberman. Le philosophe de la maison hantée.*
[15] L'être qui papillone; vgl. auch Krauss in bezug auf einen Kurzfilm, den Didi-Huberman an einem Kongress zur Photographie vorführte.
[16] Vgl. z. B. Imaginum pictura, 139: „fractures dans le sol des doctrines esthétiques", „déchirures dans le tissu des représentations".
[17] Vgl. La divine abstraction (Gespräch), 87.
[18] Kritik an der Verwendung theologischer Begriffe z. B. von Gérard-Marchant, Fra Angelico. Lob für die intensive Lektüre der scholastischen Texte, verbunden mit der Anmerkung, das Buch sei aber eigentlich nicht über Fra Angelico, von Brown, Fra Angelico (Rezension), 841f.
[19] „A clear thesis statement would have helped the reader to order and assimilate the material; instead the author begins by telling us how the book was born and developed", Small, Fra Angelico (Rezension), 295; vgl. Barryte, Fra Angelico (Rezension), 1261.
[20] „What is most impressive and valuable about Didi-Huberman's book may not, in fact, be [...] but the way in which the leading idea is itself incarnated in the texture of its prose. The author does not simply report or remark that a particular image arguably possesses a tendency to selfundoing. The ekphrastic mode in which Didi-Huberman excels causes the image to change before your eyes, to empty itself out and then to fill up once again with meanings that appear in the most unexpected sites", Bryson, Devant l'image (Rezension), 337. Vgl. Nagel, Fra Angelico, (Rezension) 561, der große Teile des Buches als „meditation" sieht.

re: „As with any strong reading, it has the effect of never allowing one to see the paintings in quite the same way again"[21].

In *La peinture incarnée* (1985, *Die leibhaftige Malerei*) setzt sich Didi-Huberman mit Balzacs *Le chef-d'œuvre inconnu* auseinander und entwickelt die Begriffe des *pan* und des *incarnat*. Eine moderne Konzeption der Aura entwickelt er, aufbauend auf Walter Benjamin, in *Ce que nous voyons ce qui nous regarde* (1992, *Was wir sehen blickt uns an*)[22]. Intensive Beschäftigung mit Aby Warburg ergab das monumentale Werk *L'image survivante*, das 2002 erschien[23], und das Buch *Ninfa* (2002). Seitdem hat Didi-Huberman sich Victor Hugo zugewandt[24].

Das Bild im Christentum ist, insbesondere zwischen 1984 und 1990, Thema zahlreicher Bücher und Artikel, die sowohl konkrete Werke als auch die Theorie des Bildes zum Thema haben[25]. Angetrieben wird diese Beschäftigung von der Frage, „wie die visuellste Religion, die es gibt und unter allen die bilderproduktivste einem wahrhaften *Hass auf das Sichtbare* entspringen konnte"[26].

Das Christentum kennt von seinen Anfängen her eine scharfe Polemik gegen Bilder und entwickelt zugleich in seiner Geschichte eine überwältigende Bilderfülle. Das Christentum der ersten Jahrhunderte steht dem Bild ablehnend gegenüber, da es den heidnischen Götzendienst repräsentiert. Didi-Huberman geht dieser Ablehnung in einigen Artikeln nach, da er darin intensive Reflexionen über das Bild und das Sehen erkennt[27].

Auch nachdem sich die Bilder ausgebreitet haben, kommen im Christentum immer wieder ikonoklastische Tendenzen auf, besonders heftig im Byzantinischen Bilderstreit (8./9. Jh.) und in der Reformationszeit. Und zugleich ist diese christliche Religion unendlich

[21] Nagel, Fra Angelico (Rezension), 561.

[22] Vgl. auch Supposition de l'aura.

[23] Vgl. die positive und kenntnisreiche Rezension von Werner Hofmann. Bisweilen gebe es zwar „Irrtümer bzw. Verwechslungen" (591), „nie jedoch verläßt ihn sein Scharfsinn bei der Darlegung stringenter Argumente" (592). Vgl. auch: „Dabei unterläuft dem oft einschüchternd umsichtigen und verknüpfenden Autor eine symptomatische Verwechslung..." (591).

[24] Zu Victor Hugo gibt es auch schon einen älteren Artikel, Geschenk des Papiers (1994).

[25] Vgl. u. a. Un sang d'images; Puissances; Devant l'image; Face, proche, lointain; Das Gesicht zwischen den Laken.

[26] „comment la religion la plus visuelle qui soit, et parmi toutes la plus productrice d'images, a pu éclore et se développer à partir d'une véritable *haine du visible*", Art et théologie, 87.

[27] Vgl. z. B. La couleur de chair, wo sich Didi-Huberman mit Tertullian beschäftigt.

bilderreich. Für Didi-Huberman sind das nicht einfach unterschiedliche Strömungen, er geht vielmehr davon aus, dass in den Bildern des Christentums selbst noch jener ursprüngliche Hass auf Bilder durchscheint. Es muss, so vermutet er, einen Zusammenhang zwischen der Abwehr gegen die Bilder und der entstandenen Bilderfülle geben, so dass sich gerade aus dem Hass eine besondere Art des Bildes entwickeln konnte[28]. Das Christentum wolle die Opposition der „allzu sichtbaren Götter des griechisch-lateinischen Heidentums und des allzu unsichtbaren Gottes der hebräischen Religion" überwinden[29]. Daher wecken Formen der Bildfindung, die durch Abdruck entstanden sind, die Spuren einer Berührung aufweisen, wie z. B. die *vera icon*[30], sein Interesse, da es sich dabei um Versuche handelt, ein Bild Gottes zu erhalten, das kein falsches Götzenbild ist.

Zentrales Motiv ist für Didi-Huberman der Wunsch nach einem Sehen, das über das einfache Sichtbare hinausreicht: „*jenseits sehen* [...] eben das sehen, was das Sichtbare wie die Spur des Unsichtbaren heimsucht"[31]. Die Inkarnation ermöglicht es, so Didi-Huberman, „ein Sichtbares jenseits jeden Scheins" zu denken[32].

Um die eigentümliche Stellung des Bildes im Christentum zu begreifen, muss man die Reflexionen der Theologie in Betracht ziehen und sich fragen, welche Haltung die verschiedenen Autoren zum Sichtbaren entwickelten. Und man muss die Bilder betrachten, die in diesem Kontext entstanden, und sich fragen, wie und wo sie betrachtet wurden. Daher zählen sowohl Texte als auch der ganze Kontext, in den die Bilder gehören, zu der christlichen Kunst, wie Didi-Huberman sie untersucht. Es ist eine „visuelle Kunst", zu der auch „Riten, Gedichte [...], eine Predigt über das Licht, ein farbiger Fleck, der von einem Fenster auf den Boden der Kathedrale fällt", gehören[33].

[28] „... d'élaborer les conditions spécifiquement chrétiennes d'une pensée de l'image. Mais qu'est-ce qu'une pensée de l'image qui prend son départ sur une haine du visible?", La couleur de chair, 10; vgl. Puissances, 609; Art et théologie, 87.

[29] „Ce que le christianisme cherchait au fond, [...] c'était de dépasser l'opposition séculaire des dieux trop visibles du paganisme gréco-latin et du dieu trop invisible de la religion hébraïque.", Puissances, 611.

[30] Vgl. Face, proche, lointain; L'indice; L'Empreinte, 51f.

[31] Art et théologie, 88.

[32] Ebd., 89.

[33] Vgl. Puissances, 612: „L'« art visuel » chrétien [...] des œuvres d'art, certes, mais aussi des rituels, des poèmes, des attitudes sociales, tel geste consécratoire ou tel rêve dit phrophétique, tel sermon sur la lumière divine ou tel tache colorée projetée par un vitrail sur le sol d'une cathédrale...".

Aus dieser Phase von Didi-Hubermans intensiver Beschäftigung mit der Rolle von Bild und Sehen im Christentum stammen die beiden hier ausgewählten Texte *Celui qui inventa le verbe « photographier »* (*Der Erfinder des Wortes „photographieren"*)[34] und *L'homme qui marchait dans la couleur* (*Der Mensch, der in der Farbe ging*)[35].

Viele von Didi-Hubermans Texten betreffen eine Geschichte des Blicks. Die beiden Texte, die im Zentrum dieser Arbeit stehen, weisen aber eine Besonderheit auf. Beide stehen in der Spannung zwischen einem wissenschaftlichen und einem dichterischen Text[36]. Man kann sie also als „Geschichte des Blicks" in doppeltem Sinn verstehen, als Geschichtsschreibung und als fiktionale Geschichte. Inwiefern eine solche Form einer Geschichte des Blicks angemessen ist, wird im folgenden zu zeigen sein.

[34] Die deutsche Übersetzung aus *Phasmes* ist im Anhang abgedruckt.
[35] Die deutsche Übersetzung (Übers. WMS) ist im Anhang abgedruckt.
[36] Auch Barthes trifft in seiner Untersuchung auf dieses Problem, wenn er schreibt: „hin und her gerissen zu sein zwischen zwei Sprachen, einer des Ausdrucks und einer der Kritik", Barthes, Die helle Kammer, 16.

I. Der Erfinder des Wortes „photographieren"

1. Phasmes

Der Text „Celui qui inventa le verbe « photographier »" erschien zuerst 1990 in der Zeitschrift „Antigone. Revue littéraire de photographie", acht Jahre später zählt er zu den Texten von *Phasmes*[1], Texten also, die aufgrund einer Gemeinsamkeit unter diesen Titel – dem Namen einer seltsamen Insektenart – subsumiert wurden.

> „Als könnten die Phasmiden, diese Tiere ohne Kopf noch Schwanz, der unbestimmten Klasse dieser *erscheinenden Dinge*, die offensichtlich der Souveränität des Phantasmas unterstehen, ihren Namen verleihen. Als könnten diese Tiere ohne Kopf noch Schwanz einer *zufallsbedingten* Form der Erkenntnis und des Schreibens ihren Namen verleihen."[2]

Gemeinsam ist diesen Texten, dass sie allesamt Abwege darstellen, Funde, die vom Weg abführten, die den Forscher verführten, ihnen zuliebe alles zu lassen und sich ihrer Faszination zu widmen. In der Einleitung zu diesem Band beschreibt Didi-Huberman den Forscher als den, der etwas sucht, „das sich ihm entzieht, nach dem er strebt"[3]. Endlos läuft er ihm nach, immer weiter getrieben. Manchmal aber hält er inne, „verblüfft", weil etwas erschienen ist, „ein *zufälliges Ding*"[4]. Dieser „Fund" hält den Lauf an, bringt gar die Methode in Gefahr. Bei den Texten, die Didi-Huberman in die Rubrik *Phasmes* einordnet, handelt es sich um Texte, die er solchen Funden gewidmet hat, wenn er dem „unbändige[n] Wunsch, alles andere fallenzulassen" gefolgt ist, um sich „ganz ihrer Faszination anheimzugeben"[5].

Die Funde stören den Lauf der Methode, sie brechen über den Forscher herein, lenken ihn ab und lassen ihn den Hauptweg verlassen, dem er folgte. Beides gehört zur wissenschaftlichen Arbeit:

> „Das ist die Doppelexistenz aller Forschung, ihre doppelte Lust oder ihre doppelte Mühe: die Geduld der Methode nicht zu verlieren, die Dauerhaftigkeit der fixen Idee, [...], die Strenge der relevanten Dinge; doch ebensowenig die Ungeduld und das Drängen der zufälligen Ereignisse zu übergehen, den kurzen Moment des Funds"[6].

[1] Phasmes. Essais sur l'apparition. dt. Übers.: Phasmes.
[2] Erscheinungen, 11.
[3] Ebd., 9.
[4] Ebd. „une *chose fortuite*", Apparaissant, 9.
[5] Erscheinungen, 10.
[6] Ebd.

Die Aufgabe ist nicht leicht, sie ist gar paradox, es gibt

„eine Zeit, um den Königsweg zu erkunden; eine Zeit, um die Seitenwege zu sondieren. Die intensivsten sind aber wohl die Zeiten, in denen der Sog der Seitenwege uns dazu bewegt, den Königsweg zu wechseln oder vielmehr ihn dort zu entdecken, wo wir ihn zuvor nicht erkannt hatten"[7].

Diese intensivsten Zeiten sind die, in denen ein Fund einen neuen Horizont eröffnet hat und eine neue Perspektive.

Die Texte, die unter dem Titel *Phasmes* zusammengefasst werden, sind entstanden aus dem Wunsch, einer

„zufälligen Erkenntnis einige Stunden, einige Seiten zu widmen, um so seine Schuld gegenüber der Generosität der Dinge, die da erscheinen, einzugestehen. Auch um so seinen eigenen Standpunkt gegenüber einer solchen Generosität – etwas erfassen und seinen Halt verlieren – zu erfahren. Schließlich, um sich so der Frage nach einem Schreiben zu stellen, das sich jedes Mal auf den eigenen *Stil* einer Erscheinung einlassen können muß"[8].

Mehrere Gründe gibt Didi-Huberman in diesem Zitat an für die Notwendigkeit, über derartige Funde nicht einfach hinwegzugehen: ein Fund ist ein Geschenk, das man würdigen muss und das man nicht einfach ignorieren darf. Darüber hinaus stellt ein solcher Fund den Standpunkt des Forschers in Frage, da er einen neuen Blick, einen neuen Horizont, einen neuen Weg eröffnet. Er kann also auch zur eigenen Positionsbestimmung beitragen. Zudem stellt er eine Herausforderung an die Sprache dar, die sich auf den Gegenstand einlassen muss. Sprache und Stil eines Textes müssen ihrem Gegenstand entsprechen. Nicht über jeden Gegenstand kann man auf gleiche Weise schreiben, manche Themen verlangen einen üblichen wissenschaftlichen Text, andere einen Essay, und bisweilen gibt es einen Gegenstand – Philotheos zählt hierzu –, über den man eine Geschichte erzählen muss.

„Das Risiko ist offensichtlich [...]: Es betrifft nicht nur die Einheit der Forschung, sondern auch die der Sprache selbst. Sich auf das Disparate einlassen heißt, jedesmal von neuem die Frage nach dem Stil zu stellen, den ebendiese Erscheinung verlangt."[9]

[7] Ebd.
[8] Ebd.
[9] Ebd., 12.

2. Staunen

Eine Philosophie, die sich von Funden verlocken und zum Denken verführen lässt, geht an ihren Ursprung zurück.

> „Denn gar sehr ist dies der Zustand eines Freundes der Weisheit, die Verwunderung; ja es gibt gar keinen anderen Anfang der Philosophie als diesen, und wer gesagt hat, Iris sei die Tochter des Thaumas, scheint die Abstammung nicht übel getroffen zu haben."[10]

> „Weil sie sich nämlich wunderten, haben die Menschen zuerst wie jetzt noch zu philosophieren begonnen, sie wunderten sich anfangs über das Unerklärliche, das ihnen entgegentrat [...] Der jedoch, der voller Fragen ist und sich wundert, vermeint in Unkenntnis zu sein."[11]

Am Anfang der Philosophie steht das Staunen – oder, wie es Platon formuliert, die Götterbotin Iris ist die Tochter des Thaumas[12] –, so ein alter Gedanke, der sich schon bei Platon und Aristoteles findet. Dem, der staunt, wird die Unzulänglichkeit des eigenen Wissens vor Augen geführt. Das Staunen ist – besonders in der aristotelischen und stoischen Tradition – der Impuls zur Philosophie, der Anreiz, den Grund des Staunens, die Unwissenheit, zu beheben[13]. Weil demjenigen, der staunt, etwas unerklärlich erscheint, forscht er, sucht er, das zu erklären, was Grund seines Staunens ist.

Wenn Didi-Huberman von Funden spricht, die den Forscher verführen, vom Weg abzuweichen, so findet man hier ebendiese Haltung wieder. Ein Gegenstand überrascht den Philosophen, lässt ihn staunen, so dass er ihm nachgehen möchte, um mehr über ihn zu erfahren.

3. Funde

Bei Didi-Hubermans *Erfinder des Wortes „photographieren"* nach dem Fund zu fragen, der dieses Stück narrativer Philosophie in Gang brachte und hält, heißt nach seinen schriftlichen Quellen fragen, das Umfeld ausfindig zu machen, das seinem Schreiben zugrundeliegt. Erste Hinweise, denen man nachgehen kann, finden sich in den Anmerkungen. Sie führen in das große *Dictionnaire de spiritualité*.

[10] Platon, Theaitetos 155 d.
[11] Aristoteles, Metaphysik A, 982 b 10-18.
[12] Hesiod, Theogonie 266. 780. 784.
[13] Vgl. Matuschek, Über das Staunen, 9ff; Jain/Trappe, Staunen, 116.

„Terminons par une curiosité, une belle trouvaille de Philothée le sinaïte, un des Pères ‚neptiques' admis dans la Philocalie, la grande chrestomathie éditée et préfacée par Nicodème l'Hagiorite, pour ranimer la flamme de l'hésychasme et l'ardeur de la contemplation. Philothée dont nous ignorons malheureusement les dates, mais qui ne doit pas être de beaucoup postérieur à Jean Climaque, a inventé la photographie, du moins est-il le premier à en parler. Il s'agit de photographie mystique. ‚Gardons de toute notre attention à toute heure notre cœur des pensées qui ternissent le miroir psychique dans lequel a coutume de s'empreindre et de se photographier (φωτεινογραφεῖσθαι) Jésus-Christ, sagesse et puissance de Dieu' (c. 23). Philothée est un auteur très sobre qui ne se paie pas de mots. Raison de plus pour recueillir pieusement ce beau et si juste vocable créé par lui."[14]

„Schließen wir mit einer Merkwürdigkeit, einem schönen Fund des Philotheos Sinaita, einem der ‚neptischen' Väter, aufgenommen in die Philokalie, das große Florilegium, das von Nikodemus Hagiorita herausgegeben und mit einem Vorwort versehen wurde, um die Flamme des Hesychasmus und die Glut der Kontemplation neu zu beleben. Philotheos, dessen Lebensdaten wir leider nicht kennen, aber der nicht lange nach Johannes Klimakos gelebt haben dürfte, hat die Photographie erfunden, zumindest ist er der erste, der davon spricht. Es handelt sich um mystische Photographie. ‚Bewahren wir zu jeder Stunde und in jedem Augenblick eifersüchtig unser Herz vor den Gedanken, die den Spiegel der Seele verfinstern, die dazu bestimmt ist, daß sich Jesus Christus, Weisheit und Macht Gottes, in sie einprägt und photographiert (φωτεινογραφεῖσθαι)' (c. 23). Philotheos ist ein sehr nüchterner Autor, der nicht mit Worten spielt. Ein Grund mehr, sorgfältig diese schöne und richtige Vokabel einzusammeln, die er geschaffen hat."

Da ist von einer *trouvaille* die Rede, dem Fund des Philotheos, dem Fund dieses Wortes φωτεινογραφεῖσθαι, das der theologische Autor J. Lemaître selbst gefunden hat in einem anderen Buch, der *Philokalie*.

Abbildung 1: Philokalia, II, S. 282, Kap. 23

[14] Lemaître, Contemplation, 1854.

Nimmt man die zitierte Passage aus Lemaîtres Artikel „Contemplation" als Ort von Didi-Hubermans Fund an, so lassen sich von dort aus mehrere Richtungen verfolgen, in die die Suche geführt haben mag.

Der Artikel „Contemplation" enthält neben diesem Zitat auch weitere wichtige Informationen zu Philotheos und vor allem zu der mystischen Strömung, in die er einzuordnen ist. Auf dieser Lesespur kommen weitere Artikel desselben Lexikons, des *Dictionnaire de spiritualité*, ins Spiel: die Artikel „Philothée"[15], „Philocalie"[16], „Hésychasme"[17], „Nepsis"[18], „Garde du cœur"[19], „Jèsus (Prière à)"[20] und „Logismos"[21].

Die schöne *trouvaille* „photeinographeisthai" führt dann zur „Petite Philocalie de la prière du cœur" von J. Gouillard, die ausgewählte Passagen der Philokalie in französischer Übersetzung vorstellt[22]. Dies ist der Text, den Didi-Huberman wiederholt in seinem Text zitiert.

Weiter kann die Suche dann zur griechischen Ausgabe der Philokalie führen, zur englischen oder italienischen Übersetzung.

In Venedig erschien 1782 die *Philokalie* als eine Sammlung zahlreicher Texte der Wüstenväter, zusammengestellt von Nikodemus Hagiorita und Makarios von Korinth, um die Frömmigkeit wiederzubeleben, die in diesen Texten enthalten ist. Die Herausgeber gehörten zu einer Bewegung, die die Ideen der Aufklärung ablehnte und eine Rückkehr zur Theologie und der Spiritualität der Väter suchte[23]. Obwohl die Texte, die sie auswählten, ursprünglich für Mönche geschrieben waren, wollten Makarios und Nikodemus eine Textsammlung zusammenstellen, die auch für Laien bestimmt sein sollte[24]. Etwa 36 Autoren sind in ihr enthalten, die zwischen dem 4. und 15.

[15] Solignac, Philothée. In diesem Artikel wird auf S. 1388f die wunderbare Passage über das Licht zitiert, die auch Didi-Huberman in seinen Text aufnimmt. Vielleicht ein weiterer „Fund" und ein Grund, sich mit diesem Autor zu beschäftigen, wenn Didi-Huberman bis dahin den Text der Philokalie noch nicht angeschaut hatte.

[16] Ware, Philocalie.

[17] Adnès, Hésychasme.

[18] Ders., Nepsis.

[19] Ders., Garde du cœur.

[20] Ders., Jèsus (Prière à).

[21] Bacht, Logismos.

[22] Von dieser Ausgabe gibt es wiederum eine deutsche Übersetzung: Kleine Philokalie zum Gebet des Herzens, Zürich 1957.

[23] Vgl. Ware, Philocalie, 1337.

[24] Vgl. ebd., 1348.

Jahrhundert lebten[25], unter anderem jene Autoren, die Didi-Huberman am Ende des ersten Abschnitts seines Textes aufzählt. Vermutlich konnte Makarios auf Sammlungen dieser Schriften in einem Kloster auf dem Berg Athos zurückgreifen, wo der Hesychasmus im 13. u. 14. Jh. seine Blüte erlebte und das er 1777 besuchte[26].

Im Westen waren die Ausgaben der *Philokalia* kaum verbreitet, so dass die Herausgeber der *Patrologia Graeca* erst spät ein Exemplar erhielten (ex libro inter rariores rarissimo, PG 127, 1127). Einige Autoren der Philokalie sollten in den 162. Band der *Patrologia Graeca* aufgenommen werden[27]. Dieser Band von Mignes *Patrologia Graeca* wurde in einem großen Brand im Jahre 1868 zerstört, als er gerade vom Druck kam. Alle Druckplatten wurde zerstört, so dass der Band vollständig verloren war[28]. Im Index der *Patrologia* wird er als „igne destructus"[29] aufgeführt. In diesem Band sollten neben zahlreichen anderen Texten die vierzig *Kapitel über die Nüchternheit* des Philotheos stehen: „Die Ironie des Schicksals wollte, daß die Ausgabe von Philotheos' Schriften im 162. Band von Mignes *Patrologia Graeca* durch ein Feuer vollständig zerstört wurde."[30]

4. Geschichte der Erfindung

a) Der Verlauf

Dass dieses Wort „photographieren" so unerwartet für den modernen Blick in einem alten griechischen Text auftaucht, ist Anlass für Didi-Huberman, die Geschichte seiner „Erfindung" zu schreiben. Sie hat vier Teile. Der erste hat einführenden Charakter, er stellt die Situation vor und gibt erste wichtige Informationen; der zweite versucht über die Vorgeschichte der Hauptperson (Taufe) ein weitergehendes Verständnis zu entwickeln, der dritte vertieft diesen Aspekt (Bild). Im vierten und letzten Teil wird dann das Ereignis geschildert, das im Mittelpunkt der Geschichte steht. Sie ist sorgfältig auf dieses

25 Vgl. ebd., 1337.
26 Vgl. ebd., 1338.
27 Vgl. ebd., 1339.
28 Vgl. A. Bonnety, Destruction des clichés de tous les ouvrages des Pères latins et grecs dans l'incendie des ateliers catholiques de M. l'abbé Migne, 139-145; vgl. Ware, Philocalie, 1339.
29 PG, Indices, 10.
30 E, 63, Anm. 1.

Ereignis hin komponiert, an das sich der Text durch die Wiederholungen der Worte „der Erfinder des Wortes ‚photographieren'" zu Beginn jedes Abschnitts und dann ein weiteres Mal im dritten Abschnitt annähert.[31]

Die Hauptperson wird bei Didi-Huberman vorgestellt als ein Einsiedler und Asket am Berg Sinai, an dem Ort also, der als Ort der Erscheinung Gottes im brennenden Dornbusch vor Moses gilt. Um sich zu inspirieren, flicht er Zweige, murmelt immer wieder einen Satz, atmet er bewusst. Er kämpft gegen ablenkende Gedanken und strebt nach dem Licht. Nur wenig ist über ihn bekannt, sein Name – Philotheos –, der Ort, an dem er lebte, sehr vage nur die Zeit, in der er gelebt hat, zwischen dem 9. und 12. Jahrhundert[32]. Sicher weiß man von ihm nur, dass er eine kleine Schrift verfasst hat, die vierzig *Kapitel über die Nüchternheit*, die einen kleinen Teil in der großen Sammlung der *Philokalie* ausmachen.

Zwei Ereignisse spielen im Leben des Philotheos, wie es hier bei Didi-Huberman geschildert wird, eine wichtige Rolle: die Taufe und die mystische Erfahrung im Licht. Im zweiten und vierten Abschnitt stehen diese beiden Ereignisse, gekennzeichnet durch die Formulierung „eines Tages"[33]. Der Weg, den er geht, ist schwierig, und es ist ein monotoner, der mit den immer gleichen Mitteln die Erleuchtung zu erzielen sucht. Dies unterstreicht der Gebrauch des *imparfait* in den Beschreibungen von Philotheos' Gewohnheiten. Das *imparfait* schildert langandauernde und wiederholte Handlungen – beides ist hier der Fall. Die Taufe steht hingegen als zurückliegendes Ereignis im Plusquamperfekt. Schließlich wird das Ereignis der Lichterfahrung im *passé simple* geschildert, in der Zeit also, die einzelne Handlungen oder Handlungsketten darstellt.

b) Inspiration

Zwischen dem Atem und der Inspiration besteht eine enge Verbindung, wie sie auch die Verwandtschaft von „inspirer" und „respi-

[31] E, 55, 57, 58, 60. Im französischen Text ist die Annäherung an dieses Ereignis und an den „Erfinder" noch deutlicher zu spüren: hier heißt es zuerst „Celui qui inventa...", danach etwas vertrauter schon „l'homme qui inventa...", Celui, 49, 50, 52.

[32] Vgl. Solignac, Philothée, 1386; vgl. schon die sehr kurze Biographie des Philotheos in der Philokalie, die zwar seinen Namen und Ort kennt, aber kein Datum, Philokalia (griech.), 273; The Philokalia, 15; La Filocalia, 397.

[33] E, 57 u. 60.

rer" bezeugt. Aber schon das Wort „inspirer" selbst ist in Didi-Hubermans Text doppeldeutig. Zuerst heißt es dort:

> „Il s'essayait, dans l'infinie prononciation de cette phrase, de toujours *inspirer*, ce qui donnait à son corps un rythme étrange, presque étouffant à voir."

> „Er versuchte, im unendlichen Aussprechen dieses Satzes, immer zu *inspirieren*, was seinem Körper einen seltsamen Rhythmus gab, der fast erstickend anzusehen war." [34]

> „Quelquefois, cependant, pour mieux inspirer, il calait son menton sur sa poitrine..."

> „Manchmal jedoch legte er sein Kinn auf die Brust, um besser zu inspirieren ..." [35]

Das Wort „inspirer" ist hier durch die nicht-reflexive Verwendung in einer Doppeldeutigkeit von Einatmen und Inspirieren verwandt. Atem und Geist – *spiritus* – werden miteinander verknüpft. Wer seinen Geist konzentrieren will, muss seinen Atem kontrollieren, er muss bewusst und in einem bestimmten Rhythmus atmen.

Weitere Praktiken kommen in Didi-Hubermans Text hinzu, wie die Haltung (gebeugt, den Kopf gesenkt), das Fasten, das monologische Gebet, bei dem ein Satz immer wiederholt wird, dann auch das Flechten. Alle diese Übungen dienen der Konzentration und der Inspiration, sie sollen den Geist sammeln und leeren.

Die hier genannten Merkmale sind Charakteristika hesychastischer Frömmigkeit. Im ursprünglichen Sinn ist der Hesychasmus ein „besonderes System der Spiritualität, das so alt ist, dass es mit den Ursprüngen des orientalischen Mönchtums zusammenfällt"[36]. Der Begriff leitet sich vom griechischen Wort ἡσυχία (hêsychia) ab, das den Zustand der Ruhe von äußerer und innerer Störung bezeichnet[37]. „Man kann den Hesychasmus als ein System bezeichnen, das in erster Linie kontemplativ ausgerichtet ist und in dem die Voll-

[34] Celui, 49 (Übers. WMS).
[35] Ebd. (Übers. WMS).
[36] „un système particulier de spiritualité si ancien qu'il coïncide avec les origines mêmes du monachisme oriental", Adnès, Hésychasme, 382.
[37] Vgl. ebd.: „l'état de calme, paix, repos, tranquillité, quiétude, qui résulte de la cessation des causes extérieures de trouble [...] ou de l'absence d'agitation intérieur".

kommenheit des Menschen in der Einheit mit Gott durch das Gebet besteht"[38].

Aber über den Zusammenhang von Atem und Inspiration hinaus enthält Didi-Hubermans Text noch ein weiteres Moment:

> „Er haßte den Moment beim Atmen, in dem man die Luft ausstößt, denn dies gab ihm das Gefühl, sich zu zerstreuen, zu zerfallen, seine Besinnung und seine große Liebe zur Luft zu verschleudern."[39]

In diesem Satz wird das Atmen nicht als Atemtechnik begriffen, wie es in zahlreichen Darstellungen des Hesychasmus erscheint. Hier gewinnt das Atmen einen inneren Sinn und eine sehr sinnliche Bedeutung. Dass Philotheos bewusst atmet, vielleicht lange den Atem anhält, wird nicht damit erklärt, dass er durch diese verbreitete Technik Visionen herbeiführen möchte. Es wird vielmehr als „Liebe zur Luft" beschrieben, als Wunsch, sich die lichterfüllte Luft dieses heiligen Ortes einzuverleiben.

c) Illuminatio

Zwei Ereignisse spielen im Leben des Philotheos, wie es hier geschildert wird, eine wichtige Rolle: die Taufe und die mystische Erfahrung im Licht[40].

Didi-Hubermans Text stellt zwischen der Taufe und der Lichtvision einen auf den ersten Blick überraschenden, aber gut begründeten Zusammenhang her. Im Text der *Philokalie* selbst erwähnt Philotheos seine Taufe nicht, jedoch geht der Prolog dieses Textes auf sie ein. Der Artikel „Philothée" des *Dictionnaire de Spiritualité* verweist auf den betreffenden Passus der *Patrologia Graeca* (PG 98, 1369ab), in dem von der Nachfolge und Nachahmung Christi die Rede ist[41]. Die Taufe wird somit zum Anfangspunkt eines Lebensweges, der auf Verähnlichung mit Christus ausgerichtet ist.

[38] „On peut définir l'hésychasme comme un système d'orientation essentiellement contemplative, qui place la perfection de l'homme dans l'union à Dieu par la prière ou l'oraison perpétuelle.", ebd., 384.

[39] E, 55, vgl. dazu „Der Eintritt des Geistes ins Herz muß mit dem Einatmen der Luft synchronisiert werden, was eine Verlangsamung der Atmung und deren Regelung in zeitlichen Abständen bis zur völligen Beherrschung der Atemtechnik voraussetzt. Dem Ausatmen kommt nach Gregor Sinaïta die Bedeutung einer gewissen Lockerung und eines Nachlassens der Aufmerksamkeit zu.", Gouillard, Einleitung, 24.

[40] E, 57 u. 60.

[41] Solignac, Philothée, 1388: „Le prologue, non retenu par la *Philocalie*, mérite attention. Puisque par le baptême nous avons revêtu le Christ et que son Esprit crie en nous ‚Abba' (Gal. 3, 27; 4,6), il nous faut ‚suivre le Christ de

Die Lichtthematik hat von jeher eine enge Verbindung mit der Taufe. Gerade in der Taufliturgie ist das Lichtvokabular sehr präsent[42]. Darüber hinaus wurde die Taufe neben der üblichen Bezeichnung τὸ βάπτισμα (to baptisma) auch mit dem Wort φωτισμός (phôtismos) – Erleuchtung, oder im Lateinischen *illuminatio*, bezeichnet, so z. B. bei Justin und Clemens von Alexandrien[43].

Die Taufe ist also Erleuchtung oder *illuminatio*, nicht einfaches Zeichen der Aufnahme des Täuflings in die Kirche, sondern schon der erste Schritt auf dem Weg der Gotteserkenntnis, der letztlich in der *visio beatifica* nach dem Tode gipfelt. In schwächerer Form als in der *visio* findet sich diese Erleuchtung bereits in der mystischen Erfahrung. Die Taufe im Wasser ist die erste Erleuchtung, die erste Offenbarung, die vorgibt, wonach der streben muss, der vollkommene Erleuchtung sucht.

In *Der Erfinder* bilden dementsprechend die Taufe im Wasser und die Taufe im Feuer, die Lichtvision, Anfang und Ziel des Lebens. Der Anfangspunkt, die Taufe, der „Rausch dieses einzigen Eintauchens" (E, 57) gibt die Richtung vor, in der sein Leben verlaufen muss. Philotheos strebt danach, die „Atemlosigkeit" der Taufe zu wiederholen, indem er sich der drückend heißen Luft und der Hitze des Sinai aussetzt:

> „in der ockerfarbenen Wüste am Hang des Horeb vollendete er unablässig das reinigende Taufbad durch ein Bad im Feuer, wiederholte er die Atemlosigkeit während des einstigen Untertauchens im kalten Wasser durch die glühenden Exzesse seines Atems".

> „Er versuchte von nun an, seine Augen in der gleißenden Flut des Sonnenlichts zu ertränken." (E, 57)

Licht und Wasser werden hier zu verwandten Elementen, in beiden kann man baden, beide führen zu Atemlosigkeit, beide reinigen – das Bad im Feuer führt fort, was in der Taufe begonnen hatte. Und wiederum lässt sich feststellen, dass dies sehr sinnlich verstanden wird. Kein Symbol der Aufnahme in die Kirche ist die Taufe, sondern

manière imitative (*mimètikôs*) dans notre vie' par le renoncement au monde, la persévérance dans la prière, la charité fraternelle, l'obéissance aux commandements et l'humilité (PG 98, 1369ab), en évitant de discuter avec les pensées mauvaises."

42 Lemaître, Contemplation, 1848: „La liturgie, d'ailleurs pleine de mots et d'allusions scriptuaires, contribuera notablement à répandre le langage de la ,lumière', en particulier la liturgie du baptême, dont un des noms est φωτισμός, illumination."

43 Justin, Apologie 1, 61,12; vgl. Camelot, Lumière, 1149f; Dinkler, Taufe, 635; Mühling-Schlapkohl, Erleuchtung, 1430.

ein „Rausch", eine Erleuchtung und eine Überwältigung, und dieser Rausch und diese Atemlosigkeit lassen sich in glühendem Licht fortführen.

d) nach dem Bilde

Die Erleuchtung oder Offenbarung, die Philotheos in seiner Taufe erfährt, ist die Offenbarung dessen, was er „in seinem innersten Wesen sei. [...] *to kat'eikona*, das heißt: nach dem Bilde sein" (E, 57).

Der Ausdruck „nach dem Bilde" ist die Übersetzung des lateinischen „ad imaginem Dei". Der Mensch ist nach dem Bilde Gottes geschaffen, so der Schöpfungsbericht (Gen 1, 27). Das „nach dem Bilde sein" wird in der östlichen Kirche entweder schon im Wesen des Menschen gesehen, oder er erlangt es durch die Taufe[44]. Lemaître ordnet Philotheos keiner der beiden Richtungen zu; Didi-Huberman scheint die zweite Variante zu stützen, indem er wohl von der zitierten Passage ausgeht, in der Philotheos von seiner Taufe und der Nachfolge Christi spricht (vgl. oben). Durch die Taufe wird dieser Vorstellung zufolge der Mensch „nach dem Bilde", er erhält durch das *ad* eine Richtung vorgegeben, in der sein Leben verlaufen muss, in die Richtung der Bildwerdung, oder, anders gesagt, in Richtung der Verähnlichung mit Gott.

Nach dem Bilde Gottes zu sein, wird oftmals als Nachfolge im ethischen Handeln verstanden.[45] Ganz anders ist die Bildwerdung hier verstanden, nicht als praktisch-ethische Nachfolge, sondern, so könnte man sagen, als praktisch-ästhetische.

Philotheos ist „von dem Wunsch geleitet, sich selbst in ein Bild zu verwandeln", er will „ein Bild werden, indem er sich dem Licht aussetzte" (E, 57), „ein durchscheinendes Bild" (E, 58). Und um dies zu erreichen setzt er sich dem Licht aus, dem gleißenden Sonnenlicht, in dem er lebt. Ein Bild entsteht durch Licht – dies ist die hier implizierte Voraussetzung. Zum einen stellt das einen Vorgriff auf das „photographieren" dar, das schließlich ein Einschreiben mit Licht ist. Zum anderen hat das Licht hier aber noch eine weitere, tiefere Bedeutung: Gott ist Licht. Bild Gottes zu werden, heißt dann, sich dem

44 Vgl. Lemaître, Contemplation, 1829f.
45 „nachdem ihr doch den alten Menschen mit seinen [schlimmen] Taten ausgezogen und den neuen angezogen habt, der nach dem Bilde seines Schöpfers zur Erkenntnis erneuert wird" (Kol 3, 9-10); vgl. Jervell, Bild Gottes, 496.

Licht Gottes anzunähern. Die Rede von der Gottesebenbildlichkeit des Menschen ist hier sehr wörtlich verstanden.

Zudem scheint diese Vorstellung keinen Unterschied zwischen dem Licht Gottes und dem sinnlichen Licht der Sonne zu machen. Die Gewohnheit, von Lichtsymbolik[46] zu sprechen, wenn von den Lichtmetaphern der Erkenntnis die Rede ist, verdeckt die Tatsache, dass die Rede vom Licht nicht immer eine übertragene war, sondern dass das sinnliche Licht auch als die abgeschwächte Form des wahren Lichtes verstanden werden konnte. Die Abstufung des Seienden in der neuplatonischen Philosophie stellt eine Verbindung zwischen dem Übersinnlichen und dem Sinnlichen her, es handelt sich hier um eine gestufte Hierarchie. Im sinnlichen Licht findet sich dann spurhaft das göttliche Licht, wie sich im sinnlichen Schönen spurhaft das wahre Schöne findet[47]. Diese Kontroverse kann hier nicht behandelt werden, aber bei einem Mystiker wie Philotheos liegt die Vermutung nahe, dass für ihn das sinnliche Licht der Sonne in Verbindung stand mit dem göttlichen Licht. Sich dem Licht der Sonne auszusetzen, bedeutet dann schon eine erste Annäherung an Gott.

e) Schattenbilder

Im zweiten Teil des Textes kommt eine andere Bedeutung von „Bild" hinzu. Hier sind es Vorstellungsbilder, Gedanken, Phantasien und Träume, die auch als „Schattenbilder" (E, 59) bezeichnet werden. „Bild" ist hier negativ konnotiert, denn diese Traumbilder und Phantasien verführen den Geist, sie lenken ab von der Konzentration auf Gott, sie sind Einflüsterungen des Teufels. Daher wird auch von einem „Kampf der Bilder" (E, 59) gesprochen, der sich im Geist abspielt. Geht man auf den Text der *Philokalie* zurück, so fällt auf, dass dort eher von „Gedanken" statt von Bildern die Rede ist, von Gedanken, die den Geist angreifen. Von Phantasien und Träumen wird gesprochen, von der Faszination der Gedanken[48].

Im griechischen Original stehen die Ausdrücke λογισμός (logismos) und im Plural λογισμοί (logismoi), was man durchaus mit Gedanken übersetzen kann. Im östlichen Mönchtum und dem Hesychasmus aber hat dieser Begriff eine besondere Bedeutung. Hier

[46] Vgl. Beierwaltes, Lux, Kap. „Das Licht als Symbol", 9ff; zu den Unterschieden von Lichtmetaphorik und Lichtmetaphysik, vgl. Blumenberg, Licht, 434, 440 pass.

[47] Vgl. Plotin, Das Schöne, Enneade I, 6, 10 u. 18; vgl. hierzu Beierwaltes, Realisierung des Bildes, 76; ders., Licht, 283f.

[48] Kleine Philokalie, X, 7 u. 22.

handelt es sich um die Gedanken, die, von Dämonen gesandt, die Seele verführen[49]. Oft sind die Ausdrücke *logismoi* und Dämonen fast austauschbar[50], die *logismoi* sind zugleich auch die Laster[51]. Der Mönch muss gegen diese Gedanken kämpfen und danach streben, seinen Geist von ihnen frei zu halten. Aber nicht nur die schlechten Gedanken müssen abgewehrt werden, sondern letztlich auch die guten, da auch sie den Dämonen „einen Einfluß auf das menschliche Innenleben geben"[52], auf die guten folgen unbemerkt die schlechten[53]. Wie der Mechanismus der Verführung funktioniert, ist den Autoren des Hesychasmus und auch dem Philotheos der *Philokalie* genau bewusst[54].

Wenn Didi-Huberman von Bildern oder „Schattenbildern" spricht, versteht er diese verführenden Gedanken als visuell, als Bilder, die dem Menschen vor dem inneren Auge stehen und die seine ganze Aufmerksamkeit fesseln. Wenn bei Philotheos in der *Philokalie* von Gedanken die Rede ist, die den „Spiegel der Seele verfinstern"[55], so ist deutlich, dass man sich diese Gedanken durchaus bildlich vorstellen kann. An einer anderen Stelle taucht ein weiteres Moment auf; Philotheos fordert da, „die Abbilder der schlechten Gedanken aus der Atmosphäre unseres Herzens zu verscheuchen"[56], im französischen Text, der Didi-Huberman vorlag, steht an dieser Stelle „images". Interessant ist aber der Ausdruck, der im griechischen Original verwandt wird, *to nephos* – Dunst, Nebel. Dann sind die Bilder Nebel und Dunst, die eine Atmosphäre undurchdringlich machen. Die Nebel müssen vertrieben werden, so dass das Licht die Atmosphäre durchstrahlen kann.

Die Schattenbilder, die *logismoi*, greifen den Geist an, sie müssen bekämpft werden. Überraschend ist jedoch die Wendung, die

[49] „les démons avec leur cortège d'imaginations" (Petite Philocalie X, 25); „die Dämonen samt ihrem Gefolge von Vorstellungen" (Kleine Philokalie, X, 25), „δαίμονας σὺν φαντασίας αὐτῶν" (Philokalia, S. 282 (c. 25).

[50] Vgl. Bacht, Logismos, 956.

[51] Die λογισμοί sind die Hauptverantwortlichen für jede Sünde, Beck, Kirche, 354; vgl. Adnès, Garde du cœur, 105; vgl. Bacht, Logismos, 957f.

[52] Beck, Kirche, 354.

[53] „la *nepsis* est l'attitude d'une âme bien éveillée, ... attentive à ne pas se laisser surprendre par l'adversaire démoniaque qui cherche à s'introduire dans l'esprit ou le cœur au moyen des *logismoi*, c'est-à-dire des pensées, mauvaises ou simplement importunes", Adnès, Héschasme, 391; vgl. ebd., 392; ders., Nepsis, 118; Bacht, Logismos, 956.

[54] Vgl. Kleine Philokalie X, 33-36; vgl. auch Adnès, Garde du cœur, 101; vgl. ders., Nepsis, 114; vgl. E, 60.

[55] Kleine Philokalie, X, 23.

[56] Ebd., X, 8.

Didi-Huberman dem Kampf gegen die *logismoi* gibt. Sein Philotheos träumt davon, Träume zu töten (vgl. E, 60). Bei Philotheos kämpfen „Bilder gegen Bilder! Bilder der Erinnerung gegen Bilder des Vergessens" (E, 59). Ziel des Kampfes scheint hier nicht die Befreiung von Bildern überhaupt zu sein, da die Erinnerung, die Philotheos gegen das teuflische Vergessen stellt, selbst als ein Bild ins Spiel kommt. Die hohe Bedeutung, die der Erinnerung, der *Mneme*, zukommt, ist wohl platonisches Erbe. Der große „Akt der *Mneme*" (E, 59) verbindet hier Geburt – also die Taufe – und Tod, die beiden Momente der Gotteserkenntnis und der Erleuchtung. Die Erinnerung an die Erleuchtung der Taufe muss der Mensch bewahren, um zu wissen, was er ist – „nach dem Bilde" – und welchen Weg er gehen muss. Das „Vergessen" ist dagegen teuflische Verführung (E, 59), Ablenkung durch Phantasien und Bilder. Zugleich erstreckt sich diese Erinnerung aber auch in die Zukunft – sie erinnert den Tod, die ersehnte Erleuchtung im Tod, das „Licht seines Todes" (E, 59), das den Zielpunkt seines Lebens darstellt. Die Erinnerung an die Taufe und die an den Tod sind beide Erinnerungen an Erleuchtung, an das Licht.

f) Siegel des Lichtes (φωτεινογραφεῖσθαι)

> „Er spürte seinen Körper und das Innere seines Körpers, als wäre es ein Tropfen blutroten Wachses, in den sich ein Siegel eindrückte"[57].

Mit diesen Worten beschreibt Didi-Huberman den Moment der „Erfindung" des Wortes „photographieren".

Die Textpassage der *Philokalie* (Kap. 23), in der Philotheos dieses Wort verwendet, lautet folgendermaßen:

> dt.: „Bewahren wir zu jeder Stunde und in jedem Augenblick eifersüchtig unser Herz vor den Gedanken, die den Spiegel der Seele verfinstern. Denn die Seele ist von Natur aus bestimmt, die Züge und den lichterfüllten Eindruck Jesu Christi zu empfangen"[58].

> frz. nach Lemaître: „Gardons de toute notre attention à toute heure notre cœur des pensées qui ternissent le miroir psychique dans lequel a coutume de s'empreindre et de se photographier (φωτεινογραφεῖσθαι) Jésus-Christ, sagesse et puissance de Dieu"[59].

[57] E, 60. Vgl. Celui, 54: „Il ressentait son corps et l'intérieur de son corps semblables à une flaque sanglante que vient frapper un sceau."

[58] Kleine Philokalie, X, 23.

[59] Lemaître, Contemplation, 1854. Die Passage in Kap. 23 lautet in anderen Übersetzungen folgendermaßen: frz. nach Gouillard, Petite Philocalie, X,

Schaut man sich diese Zeilen genau an, stellt man fest, dass dort von „s'empreindre", „einprägen" gesprochen wird, auf griechisch „τυπούσθαι" (typousthai). „τυπόω" (typoô) heißt „bilden, gestalten, formen", das Passiv „einen Eindruck empfangen", das Medium somit „sich einprägen". Das zugehörige Substantiv „τύπος" (typos) bedeutet „Abdruck, Bildwerk, Gepräge, Umriss, Vorbild". Die Vorstellung eines Siegels, das sich in Siegellack einprägt, liegt nahe. Prägt sich das Siegel im Inneren eines Menschen ein, so ist es zwar kein Siegellack, aber rot, blutrot ist dieses Innere, blutrot wie der Siegellack. Ein bleibendes Zeichen im Inneren, dauerhaft wie ein Siegel; wer dies erfährt, ist bezeichnet, geprägt mit dem Zeichen Gottes[60].

Das Wort φωτεινογραφεῖσθαι ist gebildet aus den beiden Bestandteilen φῶς (phôs, Licht) und γραφεῖσθαι (grapheisthai, sich einschreiben), es ist ein Medium und bedeutet demnach wörtlich „sich Einschreiben mit Licht" oder „sich lichtvoll einschreiben".

g) Homoiosis

„All das folgt einem sehr alten Glauben, der lehrt, daß nur das Gleichartige ein Gleichartiges wirklich sieht, wirklich liebt und erkennt." (E, 61)

Die Erkenntnis des Gleichen durch das Gleiche hat eine lange Tradition und spielt insbesondere im neuplatonischen Milieu eine zentrale Rolle[61].

Der erste Verweis auf diese Erkenntnis findet sich bei Empedokles, deutlicher wird dies dann bei Platon und Plotin, wo auch schon

60 23: „gardons jalousement notre cœur des pensées qui obscurcissent le miroir de l'âme, que sa nature destine à recevoir les traits et l'impression lumineuse de Jésus-Christ; ital.: „Sorvegliamo dunque con ogni vigilanza il nostro cuore, ogni momento anche brevissimo, dai pensieri che ottenebrano lo specchio dell'anima, in cui è stato impresso e luminosamente raffigurato Gesù Cristo", in: La Filocalia, S. 408; engl.: „At every hour and moment let us guard the heart with all diligence from thoughts that obscure the soul's mirror; for in that mirror Jesus Christ [...] ist typified and luminously reflected", The Philokalia, S. 25. Im Original heißt es: „τηρήσωμεν ἐκ λογισμῶν ἀχλυούντων τὸ ψυχικὸν ἔσοπτρον, ἐν ᾧ δὴ τυποῦσθαι καὶ φωτεινογραφεῖσθαι Ἰησοῦς Χριστὸς πέφυκεν", Philokalia, S. 282. Auch im Zusammenhang mit der Taufe findet sich die Idee, dass der Täufling mit dem Siegel Gottes geprägt wird, vgl. dazu Dinkler, Taufe, 636; Kettler, Taufe, 638. Vgl. in späterer Zeit Thomas, S. th. Ia, 93, 6 ad 1: „Der Mensch heißt Ebenbild Gottes nicht darum, als ob er wesenhaft ein Abbild Gottes wäre, sondern weil in ihm dem Geiste nach ein Abbild Gottes eingeprägt ist".

61 Zum Prinzip des Gleichen in der Vorsokratik, bei Parmenides, Empedokles, Anaxagoras u. a. vgl. Müller, Gleiches zu Gleichem. Auch bei Aristoteles findet sich diese Idee, vgl. Nikomachische Ethik, 1139 a 10.

der für den vorliegenden Text bedeutsame Zusammenhang zwischen Licht und Erkenntnis auftaucht[62]. Bei Plotin heißt es:

> „Man muß nämlich das Sehende dem Gesehenen verwandt und ähnlich machen, wenn man sich auf die Schau richtet; kein Auge könnte je die Sonne sehen, wäre es nicht sonnenhaft; so sieht auch keine Seele das Schöne, welche nicht schön geworden ist. Es werde also einer zuerst ganz gottähnlich und ganz schön, wer Gott und das Schöne schauen will."[63]

Wer etwas schauen oder erkennen will, muss ihm ähnlich werden, da er sonst nicht die Kraft besitzt, es zu schauen. Plotin spricht hier von „verwandt und ähnlich machen", es handelt sich also um einen Prozess und eine Anstrengung.

Ebendieses Motiv taucht auch im Hesychasmus wieder auf. Lemaître schreibt, es sei das Ziel der Kontemplation, den Geist „zu reinigen und ihn wieder ganz er selbst werden zu lassen: Bild Gottes, einziges Bild Gottes in diesem Universum und daher fähig, Gott zu erkennen ohne Vermittlung anderer Wesen"[64].

„Hier muss man ein gnoseologisches Prinzip zugrunde legen: das Gleichartige wird von seinem Gleichartigen erkannt. Diese Ähnlichkeit

[62] Bei Platon geht es hier vor allem um eine „Verähnlichung mit Gott" (homoiôsis theô), Theaitetos 176 ab. Der Weg ist die Schau der Ideen: „[...] sondern auf Wohlgeordnetes und sich immer Gleichbleibendes schauend, [...] werden solche auch dieses nachahmen und sich dem nach Vermögen ähnlich bilden [...]", Politeia 500c. Vgl. auch Müller, Gleiches zu Gleichem, 181ff. Zur Idee der Sonnenähnlichkeit des Auges, die später bei Plotin wichtig wird, vgl. auch das Sonnengleichnis, Politeia 508a: „Das Gesicht ist nicht die Sonne Aber das sonnenähnlichste ... unter allen Werkzeugen der Wahrnehmung."

[63] Plotin, Das Schöne, Enneade I, 6, 43. Dieses Zitat von Plotin ist insbesondere durch Goethe bekannt (Entwurf einer Farbenlehre, 324):
„Hierbei erinnern wir uns der alten ionischen Schule, welche mit so großer Bedeutsamkeit immer wiederholte, nur von Gleichem werde Gleiches erkannt, wie auch der Worte eines alten Mystikers, die wir in deutschen Reimen folgendermaßen ausdrücken möchten:
Wär nicht das Auge sonnenhaft,
Wie könnten wir das Licht erblicken?
Lebt nicht in uns des Gottes eigne Kraft,
Wie könnt uns Göttliches entzücken?"
vgl. ders., Die weltanschaulichen Gedichte, 367:
„Wär nicht das Auge sonnenhaft,
Die Sonne könnt' es nie erblicken;
Läg nicht in uns des Gottes eigne Kraft,
Wie könnt' uns Göttliches entzücken?"

[64] Lemaître, Contemplation, 1832: „de le purifier, de le faire redevenir purement lui-même: image de Dieu, seule image de Dieu en cet univers, et donc capable de connaître Dieu sans l'intermédiaire des autres créatures".

muss es schon vorher geben, *in potentia*, und sich dann nur – *in actu* – in der aktuellen Erkenntnis des Gegenstandes realisieren können."[65]

Wenn nur das Gleichartige sein Gleichartiges erkennen kann, so muss der Mensch Gott ähnlich werden, sein Bild werden, um ihn zu erkennen. Diese Ähnlichkeit ist grundgelegt in der Natur des Menschen, er ist „nach dem Bilde Gottes", dies aber nur *in potentia*. Zum Bilde, *in actu*, aber wird er nur in der Gotteserkenntnis selbst[66].

Doch könnte man noch weiter gehen und sagen, dass der Mensch erst durch die Gotteserkenntnis zum Bilde Gottes werde, denn es „bringt die Betrachtung Christi oder Gottes in der Seele das Bild zur Entfaltung: die verwandelnde Betrachtung gleicht den Betrachter dem Betrachteten an"[67]. Der Gegenstand der Betrachtung verwandelt denjenigen, der ihn betrachtet. Das Verhältnis von Betrachter und Gegenstand wird auf diese Weise umgekehrt, da der Gegenstand nicht bloßer Gegenstand bleibt, sondern aktiv auf den Betrachter wirkt, der durch seine Betrachtung verändert und dem Gegenstand angenähert wird.

h) Licht werden

Folgt man diesem alten Glauben, so kann nur der das Licht sehen, der dem Licht gleichartig ist.

„Du weißt das Licht nicht zu sehen, weil du selbst nicht aus Licht bist. Aber wenn eines Tages das Licht dich im Innersten trifft, dich „photographiert", so daß du es sehen kannst, dann wisse, daß du selbst das Element und der Gegenstand deines Blicks geworden bist, wisse, daß du das Licht geworden bist, in das du schaust."[68]

Wer das Licht sehen will, muss dem Licht gleichartig werden[69]. Dies kann er nicht von sich aus, er muss warten, bis sich das Licht

[65] Ebd., 1828: „A la base, il faut mettre un principe gnoséologique: le semblable est connu par son semblable. Cette similitude doit à la fois exister préalablement, - en puissance, et ne pouvoir se réaliser, passer à l'acte, que par la connaissance actuelle de l'objet.".

[66] Vgl. ebd., 1833: „ressemblancce ou faculté de connaître Dieu, ce qui revient au même, en vertu du grand principe de l'ὁμοιότης". Vgl. auch Crouzel, Bild Gottes, 501: „Im Bereich der Spiritualität oder Mystik ermöglicht die ‚Bildgemäßheit' dem Menschen, zur Gotteserkenntnis zu gelangen; denn Gleiches wird nur von Gleichem erkannt, und Erkenntnis setzt eine gewisse Wesensverwandtschaft zwischen Subjekt und Objekt voraus."

[67] Ebd., 501.

[68] E, 61. Vgl. Celui, 54: „alors sache que tu es devenu l'élément et l'objet de ta vision, sache que tu es devenu la lumière que tu contemple".

[69] Vgl. Plotin, Das Schöne, Enneade I, 6, 42: „sondern bist ganz und gar reines, wahres Licht".

ihm einschreibt (photographiert) und ihn somit lichtähnlich macht. Die Photographie durch das Licht transformiert denjenigen, dem sie widerfährt, sie macht ihn zu Licht. Dann kann er erkennen, was er zugleich selbst geworden ist. Sehen und Gesehen-Werden werden hier insofern eins, als derjenige, der schaut, zum Gegenstand seines Blicks wird, sich mit ihm vereinigt. Dieser Gegenstand des Blicks ist aber zugleich auch das Element oder Medium des Schauens, das Licht. Also wird derjenige, der schaut, zu dem, worin er schaut und zu dem, was er schaut oder betrachtet (*contemple*).

„Es war die Anrufung einer Askese des Sehens, in der endlich die paradoxe Äquivalenz von Sehen und Gesehen-Werden, das Verströmen des sehenden Wesens im Moment des Sehens und die wechselseitige Verkörperung des Lichts im Auge und des Auges im Licht erwachsen konnten." (E, 61)

„C'était l'appel d'une ascèse de la vision où pourraient enfin fleurir l'équivalence paradoxale du voir de l'être vu, la dissolution de l'être voyant dans le temps du regard, l'incorporation réciproque de la lumière dans l'œil et de l'œil dans la lumière."[70]

Alle üblichen Trennungen des Sehens werden in diesem Sehen aufgehoben. Sehen und Gesehen-Werden treffen zusammen, Subjekt und Objekt des Sehens bleiben nicht getrennt, sondern verschmelzen. Das Medium der Sichtbarkeit, das Licht, ist mit beiden vereinigt. Alle Distanz verschwindet, obwohl das Sehen üblicherweise eine Fernwahrnehmung ist. Durch die Verkörperung des Lichtes im Auge wird diese Entfernung aufgehoben. Alles fällt in einem Punkt zusammen. Wenn man dies als „Askese des Sehens" bezeichnet, so unterstreicht dies die Tatsache, dass hier das Sehen in einer Art Reinform zu finden ist, wo es nicht mehr auf etwas anderes bezogen ist, sondern nur in sich konzentriert, ganz rein.

i) Sehen, Nicht-Sehen

Von diesem Licht schreibt Didi-Huberman:

„la lumière qui nous est incandescence et nuée, qui nous aveugle, devant laquelle nous nous voilons normalement la face, ainsi que Moïse dut le faire devant le Buisson Ardent..."[71]

„das Licht, das uns nur leuchtende Glut ist, das uns blendet, vor dem wir gewöhnlich unser Gesicht verhüllen, wie Moses es vor dem brennenden Dornbusch getan haben mag..." (E, 61f)

[70] Celui, 54.
[71] Ebd., 54f.

Deutlicher wird an dieser Stelle die Anspielung auf das Buch Exodus, die im ersten Teil des Textes versteckt war, wo von dem Ort die Rede war, „angeblich genau dort, wo der brennende Dornbusch gestanden hatte" (E, 55). Es ist der Ort einer Gotteserfahrung, die verbunden war mit Feuer, Licht und Nicht-mehr-sehen-können, denn Moses verhüllt sein Gesicht (vgl. Ex 3, 1-6).

Das Licht sei uns, schreibt Didi-Huberman, „incandescence et nuée" – wörtlich „Glühen, Weißglut" und „dichte Wolke". Das letztere Moment, das die deutsche Übersetzung unterschlägt, ist bedeutsam. Denn beide Momente – Glühen und Wolke – stellen etwas dar, was die Sicht unmöglich macht, was blendet und zum Nicht-Sehen führt. In hesychastischer Tradition wurde hier an die „lichte Wolke" gedacht, die die Jünger bei der Verklärung sehen (Mt 17, 5)[72].

Sehen wird hier in seiner größten Steigerung, wenn es Sehen des höchsten Gegenstandes, des Lichtes nämlich, ist, zu Nicht-Sehen, weil das Licht eine solche Kraft hat, dass es blind macht. Wenn Sehen und Nicht-Sehen in eins fallen, wird auch das letzte übliche Moment des Sehens überwunden. Sehen fällt mit seinem Gegenteil zusammen. Ob dieses höchste Sehen noch ein Sehen ist oder Blindheit, kann nicht entschieden werden. Die Gegensätze fallen in eins.

Es könnte übrigens sein, dass das eigentümliche Autorenbild des Philotheos (Abb. 2) in der *Philokalie* auf diese Thematik Bezug nimmt. Philotheos hat ein Buch auf einem Lesepult, ein Tintenfass und eine Feder auf dem Tischchen vor sich, aber er schreibt nicht, liest nicht, vielmehr berührt er mit der linken Hand das linke Auge, die rechte Hand stützt die linke. Was bedeutet diese Geste? Reißt er es aus? Verdeckt er sein Auge – aber warum dann nur das eine? Streicht er nur über das Auge – aber warum dann mit so gekrümmten Fingern?

j) Die Bilder und das Licht – *l'image dépeuplée*

Das Licht, das hier ersehnt wird, ist das „unermeßliche, formlose Licht"[73]. Es ist „Grundvoraussetzung aller Bilder", und doch zugleich auch „ihre Negation" (E, 61).

[72] Zur Verbindung von Licht und Wolke vgl. Lemaître, Contemplation, 1851: „cette nuée est elle-même sans forme (ἄμορφος), ni figure (ἀσχήματος), luciforme, pleine de la gloire de Dieu; [...] La ‚nuée' vue par Syméon n'est pas la nuée mosaïque, mais la gloire du Thabor".
[73] E, 60. Vgl. Celui, 53: „la lumière sans mesure et sans forme".

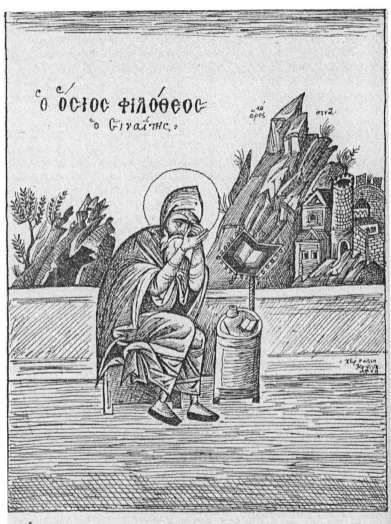

ὅταν λογισμὸν γνοίης, ἀντιλογήθητι αὐτῷ· εὐθέως δὲ τά-
χος κάλεσον Χριστὸν εἰς ἐκδίκησιν. Ὁ δὲ γλυκὺς Ἰη-
σοῦς, ἔτι σου λαλοῦντος, ἐρεῖ· ἰδοὺ πάρειμι, νεῖμαί
σοι ἀντίληψιν.

Abbildung 2: Autorenbild des Philotheos, Philokalia, II, S. 272.

Das Licht ist also zum einen mit den Bildern in einer Ursprungs-
beziehung verknüpft und zum anderen doch ganz jenseits der Bil-
der. Es ist der Ursprung, von dem das ganze Seiende abhängt – in
neuplatonischer Tradition ist die ganze Welt Abbild des Einen. Inso-
fern gibt es eine Verbindung zwischen den Bildern und dem, wovon
sie Bild sind. Zum anderen ist dieser Ursprung aber, gerade in die-
ser mystischen Tradition, unerreichbar und jenseits, so dass er al-
lem Seienden entgegengesetzt erscheint.

Negation der Bilder ist das Licht, wenn sich in ihm alle Bilder auf-
lösen, alle Nebel vergehen, um dem Licht Raum zu geben. Zum
anderen ist das Licht selbst auch Bild, es ist „l'image dépeuplée,
l'image nue"[74], das „entvölkerte", das „nackte Bild". Die Reinigung,
Entvölkerung der Bilder führt zum reinen, leeren Bild, das nur noch
Licht ist. Daher ist Philotheos nicht nur ein „Bilderjäger", sondern
auch ein „Entvölkerer der Bilder", ein „dépeupleur d'images"[75]. Das
Wort *dépeupleur* leitet sich von dem Adjektiv *dépeuplé* – entvölkert,
leer ab und ist eine Neuschöpfung Samuel Becketts nach einer Ge-
dichtzeile Lamartines[76]. Der Prosatext *Le dépeupleur* beginnt mit
dem folgenden Satz: „Séjour où des corps vont cherchant chacun
son dépeupleur."[77]

Ein „Zerstörer der Bilder" (E, 60) und ein „Bilderjäger" kämpfen
gegen die Bilder, aber was genau tut ein *dépeupleur* – ein „Entvöl-
kerer"?

Zerstört er die Bilder, reinigt, leert er den Geist von den Bildern?
Oder reinigt und entvölkert er die Bilder selbst? Aber wovon? Was
wären „entvölkerte Bilder"? Didi-Hubermans Antwort auf diese Frage
ist das Licht, es ist „l'image dépeuplée"[78]. Da die deutsche Überset-
zung hier von einem leeren Bild spricht, geht der Zusammenhang
zwischen der Bilderjagd und der Lichtwerdung verloren. Bilder müs-
sen also entvölkert werden, gereinigt von ihrem Nebel, ihren Phan-
tasien und Träumen, bis sie letztlich nur noch Licht sind. Dies ist
möglich „in jenem Moment ohne Schatten, in dem alle Träume zer-

[74] Ebd., 53.
[75] Ebd. In der deutschen Übersetzung fehlt es, hier steht nur „Zerstörer der
 Bilder", E, 60.
[76] „Un seul être vous manque et tout est dépeuplé"; vgl. Vestner, Le dépeu-
 pleur, 376.
[77] Le dépeupleur, 7. Vgl. Der Verwaiser, 7: „Eine Bleibe, wo Körper immerzu
 suchen, jeder seinen Verwaiser."; Da das deutsche Entvölkerer dem fran-
 zösischen *dépeupleur*, das sich von dépeuplé, entvölkert ableitet, eher
 entspricht und im Kontext dieses Textes passender ist, wird hier Entvölkerer
 übersetzt.
[78] Celui, 53.

schmelzen und verdampfen" (E, 60). Es ist „das ‚formlose, gestaltlose' (*amorphos, aschèmatistos*) Licht"[79], gereinigt also von allen Formen und Gestalten, die alle Bilder kennzeichnen, rein und leer.

k) Verwundet zum Schweigen

Eine Hommage an das Licht sind die Zeilen aus Philotheos' Schrift in der *Philokalie*, die Didi-Huberman gegen Ende seines Textes zitiert.

> „Es läßt sich mit einem Lichte vergleichen, das plötzlich hell aufleuchtet, sowie man den dichten, bergenden Vorhang weggezogen hat. [...] Wer dieses Licht gekostet hat, versteht mich. Dieses einmal gekostete Licht foltert von nun an die Seele in immer stärkerem Maße mit einem eigentlichen Hunger: die Seele ißt, ohne jemals satt zu werden; je mehr sie ißt, um so größer wird ihr Hunger. Dieses Licht, das den Geist anzieht wie die Sonne das Auge, dieses Licht, das in seinem Wesen unerklärlich ist und sich dennoch erklärt, nicht durch Worte, sondern durch die Erfahrung dessen, der es kostet oder der, besser gesagt, durch das Licht verwundet wird – dieses Licht auferlegt mir Schweigen ..."[80]

Die mystische Erfahrung in Worten genau wiederzugeben, ist unmöglich, und so ringt Philotheos um Worte, wo er mit Worten wie Kosten, Hunger, Folter und Verwundung das anzudeuten versucht, was er erfahren hat, diese Mischung von Genuss und Schmerz, die er empfand. Weiter ausführen kann er dies nicht: „dieses Licht auferlegt mir Schweigen". Warum dies so ist, führt Philotheos nicht aus. Statt dessen verweist er auf die Erfahrung desjenigen, an den er sich wendet: „Wer dieses Licht gekostet hat, versteht mich". Sein Text wandte sich an Mönche und Einsiedler, also an Menschen, die auch nach dieser Erfahrung strebten und ihn verstehen konnten. Bei dieser mystischen Erfahrung handelt es sich um etwas, das sich der sprachlichen Darstellung entzieht und das nur andeutungsweise dem verständlich gemacht werden kann, der es selbst erfahren hat, oder, könnte man vielleicht hinzufügen, in geringerem Maße auch dem, der bereit ist, seine Einbildungskraft spielen zu lassen.

[79] E, 61. Vgl. Celui, 54: „la lumière ‚sans forme ni figure' (amorphos, aschèmatistos)". Zu den beiden griechischen Ausdrücken vgl. Lemaître, Contemplation, 1851: „cette nuée est elle-même sans forme (ἄμορφος), ni figure (ἀσχήματος), luciforme, pleine de la gloire de Dieu".

[80] Kleine Philokalie X, 24.

5. Dennoch eine Geschichte

Dem Schweigen, das das Licht Philotheos „auferlegt"[81], schließt sich Didi-Huberman nicht an, er komponiert aus dem, was er über Philotheos weiß, eine Geschichte. Die einzelnen Elemente, Praktiken und Textpassagen, fügt er so zusammen, dass sie ein Gesamtbild ergeben. Er stellt Zusammenhänge her zwischen Philotheos' Werk und dem, was über ihn und die spirituelle Tradition, in der er steht, bekannt ist, und erzählt sein Leben als eine Entwicklung, die auf das Ereignis der Erleuchtung hin ausgerichtet ist. Wer den mühseligen Weg nicht berücksichtigt, den Philotheos geht, kann die Bedeutung der Erfahrung nicht ermessen. Deshalb genügt ein diskursiver Text zur Lichtmetaphysik nicht, es bedarf einer Geschichte, die die Mühsal dieses langen Strebens zusammen mit dem Ereignis der Erleuchtung erzählt.

Die Geschichte handelt von einer Annäherung des Philotheos an eine Erfahrung und an ein Wort, das zum Ausdruck dieser Erfahrung wird, und bringt zugleich diese Annäherung anschaulich zum Ausdruck, da sie sich selbst diesem Wort annähert. Sie führt den Leser langsam in die Welt ein, in der Philotheos lebt, in seine Lebensweise, seine Ideen und Wünsche. Der Rhythmus des Philotheos im Atmen und Leben spiegelt sich im Rhythmus des Textes. Die Bedrohung durch Bilder kehrt wieder in der Präsenz des Wortes „Bild" im Text. So nähert sich das Denken über Philotheos dem Denken des Philotheos an, da beide der Regel folgen, dass nur das Gleichartige sein Gleichartiges erkennen kann.

So, vom Duktus der Geschichte geleitet, gelangt der Leser zu jener Stelle, wo ihm das Wort „photographieren" aufgeht, d. h. in neuem Licht erscheint.

6. Photographie

Wer die Überschrift *Der Erfinder des Wortes „photographieren"* liest, meint zu wissen, um wen es in diesem Text gehen wird, nämlich um den, der irgendwann im 19. Jahrhundert die neuentwickelte Technik der Bildherstellung mit einem neuen Wort bezeichnete[82].

[81] Ebd.

[82] Genauer gesagt müsste es um einen Gelehrten namens Herschel gehen, der in einem Vortrag im Jahre 1839 zuerst das Wort „photography" verwandte für die neu entwickelte Technik, Bilder herzustellen, vgl. „Photography", 796; vgl. „Photographie", 528.

Dieser Mensch aber ist nicht gemeint, schon der erste Satz des Textes versetzt uns nicht in ein Photolabor, sondern in die Hitze des Sinai. Es gab dieses Wort schon, schon etwa 1000 Jahre bevor die Technik der Photographie erfunden wurde. Es gab dieses Wort, aber nicht die Sache, die es heute bezeichnet. Der Leser ist verunsichert, und er bleibt es während des ganzen Textes, da er immer weiter in die Wüste und das Denken des Philotheos hineingeführt wird und zugleich immer wieder daran erinnert wird, dass es um den „Erfinder des Wortes ‚photographieren'" geht.

Zum Moment der „Erfindung"[83] des Wortes „photographieren", wird in Didi-Hubermans Text die mystische Erfahrung des Philotheos im Licht. Didi-Huberman wählt für diese Erfahrung, die in Worte nicht vollends zu fassen ist, einen Ausdruck, der beim Philotheos der *Philokalie* selbst keinen sehr prominenten Platz einnimmt. Im Sprachhorizont des heutigen Lesers hat er aber eine prägnante Stellung. Die gängige, uns vertraute Bedeutung des Wortes „photographieren" scheint mit der mystischen Photographie dieses Textes nichts zu tun zu haben. Reproduzierbare Bilder stehen gegen eine „nicht-reproduzierbare" Erfahrung. Aber die moderne Bezeichnung macht die mystische Erfahrung auf seltsame Weise anschaulich: das Einschreiben des Lichtes, das man sich auf einem Film vorstellen kann, wird übertragen auf die Seele des Menschen.

Vergangenheit und Gegenwart stoßen in diesem einen Wort „photographieren" aufeinander, in dem sich zwei verwandte und doch gegensätzliche Bedeutungen treffen. Wie bei einer Metapher verursacht ihr Zusammentreffen einen Schock, nur handelt es sich hier nicht um zwei Worte, die aufeinandertreffen, sondern um ein Wort, das plötzlich zum Treffpunkt zweier Bereiche wird. Aus dieser Zusammenstellung ergibt sich für den Leser ein unerwarteter Sinn. Die mystische Erfahrung erscheint im Licht dessen, was wir heute von der Photographie wissen, und die Photographie, ihre Vorgehensweise tritt in einen unvermuteten Bezug zu jenem alten Umgang mit dem Licht.

Didi-Huberman öffnet, indem er auf das übliche theologische Vokabular verzichtet, einen neuen Zugang zur neuplatonischen Lichtmetaphysik, zu einer Denkweise, deren Sinn festzustehen schien. Während Philotheos in der *Philokalie* ständig von Gott oder Christus spricht, taucht in Didi-Hubermans Text nur an zwei Stellen das Wort

[83] In Anm. 7 ist von der „Erfindung" (in Anführungszeichen!) die Rede.

Gott auf[84], Philotheos will „nach dem Bilde" (E, 57) sein, nicht „nach dem Bilde Gottes", und es photographiert sich das Licht selbst ein (E, 61), nicht, wie in der Philokalie, Jesus Christus[85]. Die spezifisch christliche Bedeutung des Ortes und des Lichts sind zwar in *Der Erfinder* präsent, sie bleiben jedoch unausgesprochen oder werden nur angedeutet. Auf diese Weise entsteht ein Text, der einem Leser, der die historischen Hintergründe nicht kennt, einen freien Zugang eröffnet und zugleich dem, der diese Hintergründe kennt, eine heutige Wahrnehmung dieser Tradition ermöglicht.

So wie man diesen Text in hermeneutischer Beziehung zur Tradition lesen kann, so kann man ihn auch lesen als einen Beitrag zur modernen Bildtheorie, genauer zur Theorie der Photographie. Der Text *Celui qui inventa le verbe „photographier"* ist zuerst in der Zeitschrift für Photographie erschienen, der Zeitschrift *Antigone. Revue littéraire de photographie*, im Jahre 2000 dann in deutscher Übersetzung unter dem Titel *Jener, der das Verb „photographieren" erfand* im von H. Amelunxen herausgegebenen IV. Band des Sammelwerks *Theorie der Photographie. Der Erfinder* liefert, wie diese Publikationskontexte zu verstehen geben, Ideen für eine Theorie der Photographie, er informiert nicht nur über die Herkunft dieses Wortes, sondern reflektiert, was Photographie ist, wie sie entsteht, was ihr Ziel sein könnte und was ihr Verhältnis zum Licht. Sofern die Photographie nur die Herstellung von reproduzierbaren Bildern ist, tritt ihr als kritischer Gegenpol die „nicht-reproduzierbare Erfahrung" des Philotheos gegenüber. Dass es aber auch eine andere Photographie gibt und dass diese Photographie Didi-Hubermans Interesse weckt, zeigt sich z. B. in seinem Artikel *„Superstition"*. Da wird eine Photographie betrachtet, die auf der rechten Seite statt einer dritten Person einen Lichtfleck zeigt, etwas, „das Licht ist und doch kein Licht. Etwas, das strahlt und doch nichts erhellt"[86]. Dort, wo der Photograph das Negativ geschwärzt hat, erscheint in der Photographie Licht. Statt zu erhellen, zerstört das Licht die Form, vielleicht das Bild eines Kindes, dessen Bild der Photograph hier auslöschte. Eine Photographie, die sich dem Licht annähert, ist der „Fund", der diesem Text zugrunde liegt und der Didi-Huberman zum Nachdenken und Schreiben veranlasste. In einer solchen Photographie ist der technische Gebrauch des Lichtes an eine Grenze getrieben, da das

[84] E, 57: „von dem, was er ,Gott' nannte". E, 60: „Dort in mir, dachte er, schreibt Gott durch das Licht sich ein".

[85] Kleine Philokalie, X, 23.

[86] „Superstition", 67f.

Licht nicht mehr der Bildherstellung, sondern der Auflösung des Bildes dient[87]. Licht und Bild geraten in einen Gegensatz, wie ihn in höchster Form der Erfinder des Wortes „photographieren" kennt.

[87] Dieses Moment der Photographie scheint hingegen Roland Barthes in *Die helle Kammer* kaum zu interessieren. In bezug auf die Photographie der Königin Victoria verliert er kein Wort über jenen Lichtschein hinter den Personen (S. 67); auf das Licht geht er nur ein, insofern hier eine Verbindung zum Referenten besteht, der es aussandte (90f).

II. Der Mensch, der in der Farbe ging

1. Erste Übersicht

Der Text *L'homme qui marchait dans la couleur* (*Der Mensch, der in der Farbe ging*) erschien zuerst 1990 in der Zeitschrift *Artstudio*[1].

Das erste Kapitel (*Marcher dans le désert*, *In der Wüste gehen*) nimmt die Geschichte von der Wanderung der Israeliten durch die Wüste auf, wie sie im Buch Exodus berichtet wird; das zweite Kapitel (*Marcher dans la lumière*, *Im Licht gehen*) spielt in den Kirchen des Mittelalters in Italien, Frankreich und England vom 5. bis ins 15. Jahrhundert. Das dritte Kapitel (*Marcher dans la couleur*, *In der Farbe gehen*) ist in der Moderne angesiedelt, am Ende des 20. Jahrhunderts, es beschreibt eine Ausstellung des kalifornischen Künstlers James Turrell in Paris.

a) In der Wüste gehen

Die Vorgabe, mit der Didi-Huberman im ersten Kapitel arbeitet, ist das Buch *Exodus*, die alttestamentliche Erzählung vom Auszug der Israeliten aus Ägypten und ihrer Wanderung durch die Wüste. Der Bezug auf diesen Text ist zunächst nur in Anspielungen wie z. B. im Hinweis auf die vierzig Jahre der Wanderung (vgl. M, 9) greifbar, später wird dann das Buch *Exodus* selbst genannt (M, 10) und öfter zitiert; auch Moses wird verschiedene Male namentlich genannt (M, 13).

Aus solchem Stoff hat Didi-Huberman eine neue Geschichte gemacht. Sie findet nur stockend ihren Anfang. Es scheint, als müsste sie mehrere Anläufe nehmen, bis sie schließlich in Gang kommt.

„Cette fable commence avec un *lieu déserté*, notre personnage principal"

„Die Fabel beginnt mit einem verlassenen Ort, unserer Hauptperson" (M, 9)

Statt einfach zu beginnen, erklärt diese Fabel zunächst, womit sie beginnt. Aber auch nach dieser Ankündigung geht es nicht gleich

[1] Ergänzt durch weitere Ausführungen zur Kunst von James Turrell erschien dieser Text im Jahre 2001 als Buchausgabe unter dem Titel *L'homme qui marchait dans la couleur*. Die folgenden Überlegungen konzentrieren sich auf den ursprünglichen Text, der den drei Kapiteln *Marcher dans le désert*, *Marcher dans la lumière* und *Marcher dans la couleur* entspricht.

zügig weiter; es folgen drei Sätze in Anführungszeichen, Zitate aus Samuel Becketts *Le Dépeupleur*.

Erst nach dieser umwegigen Einführung tritt „der Mensch, der geht" auf den Plan, die Titelgestalt der Geschichte, die hier aber als „personnage secondaire" gegenüber dem Ort vorgestellt wird. Der Ort des Gehens wird als riesiges Monochrom bezeichnet, als Wüste, die der Mensch durchwandert, ohne die Augen zu erheben, ohne Ziel, nur mit dem „Schicksal", hier gehen zu müssen. Die Wüste (*le désert*) ist der verlassene Ort (*le lieu déserté*) par excellence; sein Hauptmerkmal ist die Abwesenheit, die für den Menschen, der darin geht, zu einer Person wird, die er zu verehren beginnt.

b) Im Licht gehen

Das zweite Kapitel des Textes bewegt sich im christlichen Mittelalter, zwischen dem 5. und dem 15. Jahrhundert.

Der erste und wichtigste Ort dieses Kapitels ist die Basilika San Marco in Venedig, deren Aufbau und Wirkung ausführlich betrachtet werden. Mit den Worten „Imaginons Venise" versetzt Didi-Huberman den Leser von der ausgetrockneten, leeren, weiten Wüste in das wasserreiche, farbenprächtige Venedig und beschreibt dann, wie der Mensch in die Basilika San Marco eintritt und dort vom Eindruck des Goldes der Mosaiken und vor allem vom Glanz der *Pala d'oro* gefangen genommen wird. Der größte Teil dieses Kapitels setzt sich mit ihrer Stellung im Raum auseinander und entwickelt daran allgemeinere Überlegungen zum Aufbau einer Kirche, der Stellung und Bedeutung des Altars und der Wirkung dieses Raumes auf den Besucher und letztlich zur Stellung der Kunst im Christentum überhaupt.

Daran schließen sich in gedrängter Folge weitere Räume und Werke an: der Goldgrund gotischer Retabeln, die Alabasterfenster des Mausoleums der Galla Placidia in Ravenna aus dem 5. Jahrhundert, die er – mit Anspielung auf Moses vor dem brennenden Dornbusch[2] – als brennende Büsche bezeichnet[3]. Länger verweilt die Geschichte dann bei den gotischen Kathedralen mit ihren farbigen Fenstern. Hier kommt die Überschrift des Kapitels zu ihrem ganzen anschaulichen Recht: in der lichtdurchfluteten Kathedrale glaubt der Mensch, „im Licht" zu gehen. Giottos Fresken in der Scrovegni-Kapelle in Padua (Anfang 14. Jh.) werden dann noch er-

[2] Ex 3.
[3] Vgl. Im Leuchten der Schwelle, 241f u. Abb. 30.

wähnt und das Kapitel schließt an der Schwelle zwischen Mittelalter und Frührenaissance mit der Malerei Fra Angelicos. So weitet sich die Betrachtung auf den Raum des Mittelalters insgesamt aus.

c) In der Farbe gehen

Das dritte Kapitel bezieht sich auf eine Ausstellung des kalifornischen Künstlers James Turrell in Paris. Das Werk, das hier im Zentrum von Didi-Hubermans Überlegungen steht, ist die Installation *Blood Lust* (1989).

Der Ort dieses Kapitels wird zunächst als „*hypermarché de l'art*" (M, 27) bezeichnet, als ein riesiger „Supermarkt der Kunst" also, der sich klar von der Strenge der Wüste und der Kirchen absetzt. Dennoch macht Didi-Huberman hier die „Zeichen oder Spuren eines Wüstenbewohners"[4] aus. Der Künstler, den er ins Zentrum seiner Überlegungen stellt, ist gerade nicht typisch für diesen „Supermarkt der Kunst", er erscheint als ein Außenseiter mit untergründigen Verbindungen zu den beiden anderen Orten. Als Wüstenbewohner wird er charakterisiert und als Tempelbauer[5].

In Turrells Lichtinstallation ist eine abgegrenzte Kammer mit Titanium ausgemalt und erleucht; das Licht scheint dem Betrachter gegenüber eine Fläche zu bilden und sich zugleich nach hinten unendlich auszudehnen. Der Betrachter ist verunsichert und irritiert, weil er nicht sehen kann, woraus diese Lichtfläche besteht, was dieses Werk substantiell ist, woher sein Licht kommt. Daraus resultiert ihm eine besondere Seherfahrung, die nicht erfasst, was sie sieht und nicht sieht, was sie weiß; denn die Verunsicherung hält auch für den an, der Aufbau und Material des Werkes technisch begriffen hat.

In der Erfahrung dieses Raumes findet Didi-Huberman „so etwas wie die Erfahrung des *verlassenen Ortes* selbst"[6]. Der verlassene Ort *par excellence* war die Wüste gewesen. Ohne die Weite, die Offenheit und die Unendlichkeit jenes Ortes zu besitzen, ruft dieser kleine Ausstellungsraum am Ende eine Erfahrung hervor, die an die anfängliche Erfahrung der Wüste erinnert.

Der hier in seinem Ablauf resümierte Text stellt sich bei genauerer Betrachtung als ein höchst subtiles Gewebe von Motiven dar,

[4] „les signes ou vestiges de quelque habitant du désert", M, 27.
[5] „James Turrell est un constructeur de temples, en ce sens qu'un *templum* se définit comme un espace circonscrit *dans l'air* par l'augure antique pour délimiter le champ de son observation, le champ du visible où le visuel fera symptôme, imminence et illimitation.", M, 33.
[6] „quelque chose comme l'expérience même du *lieu déserté*", M, 27.

das die drei Orte der Wanderung des Menschen miteinander verbindet. Erst in der genaueren Analyse dieser Motivstränge kommt man seiner philosophischen Erkenntnis auf die Spur.

2. Abwesenheit

Abwesenheit ist das zentrale Motiv, das den ganzen Text durchzieht. In allen drei Kapiteln ist von der Abwesenheit, „dem abwesenden" oder dem „Abwesenden" die Rede.

In wenigen Sätzen führt das erste Kapitel die Entstehung der Religion auf die Erfahrung der Abwesenheit in der Wüste zurück.

> „Wahrscheinlich bedarf es keiner Wüste, um in uns den wesenhaften Zwang für unsere Wünsche, unser Denken, unseren Schmerz zu empfinden, der die Abwesenheit ist."[7]

Aber die Wüste – le désert – ist der verlassene Ort – le lieu déserté – schlechthin. In der Leere der Wüste ist das Fehlen von etwas, das zunächst nicht genauer bezeichnet ist, sondern nur als abwesendes zu fühlen, deutlicher, unerträglicher und machtvoller als an anderen Orten.

> „Der abwesende erblüht dort aus der Wüste (le désert) – der Sehnsucht (le désir) –, er bekommt einen Namen..."

> „L'absent y fleurit du désert – du désir – , il y prend nom ..." (M, 11)

Wüste und Sehnsucht rücken hier, im französischen Wortklang noch forciert, so eng zusammen, dass die Wüste zum Ort der Sehnsucht wird. Und daraus entsprießt der Glaube an eine Person, die Verkörperung dieser Abwesenheit ist, die erst zum abwesenden, dann zum Abwesenden und gar zum Schöpfer und Ersehnten wird. Dadurch, dass das Abwesende zu etwas Machtvollem wird, das Charakterzüge einer Person und einen Namen erhält, wird ein Bezug des Menschen zu diesem Abwesenden möglich, mit dem er einen Bund schließen kann, der ihm Schutz bietet.

Das Abwesende ist hier vor allem etwas, das man nicht sehen kann. Die Wüste ist der Ort, an dem der Blick auf keine Grenze trifft und doch nicht das zu sehen bekommt, was zu sehen er sich sehnt. Obwohl er grenzenlos weit schauen könnte, wagt der Mensch es kaum, den Blick zu erheben, er schaut vielmehr, gedrückt vom

[7] „Sans doute n'est-il pas besoin d'un désert pour éprouver en nous cette contrainte essentielle à nos désirs, à notre pensée, à nos douleurs, qu'est l'absence." M, 11.

Himmel, herab auf den Boden, dessen Gelb sich unmerklich nur verändert. Es scheint vor allem das gleißende, tödliche Licht zu sein, das den Blick zu Boden zwingt.

Aus dieser Erfahrung des Blicks entwickelt sich die Sehnsucht, den Abwesenden zu sehen. Am Ende des zweiten Abschnitts heißt es:

> „Der Mensch, der geht, wird es wagen, die Augen zum Himmel zu erheben, zum Berg gegenüber – *und er wird den Abwesenden sehen. Endlich.*"[8]

In dem Moment, in dem er den Blick hebt und zu sehen versucht, entsteht eine Sehnsucht zu sehen, die Hoffnung nämlich, den Abwesenden zu sehen. Dieser Wunsch wird nicht erfüllt, denn der Mensch hat Abstand zu halten von dem Berg, auf dem Gott in Wolken gehüllt erscheint. Aber er kann, nachdem er einen Bund mit ihm geschlossen hat, hoffnungsvoll auf ihn zu laufen.

Die Geschichte des Abwesenden wird im zweiten mittelalterlichen Kapitel fortgeführt. In wenigen Worten fasst Didi-Huberman die Religionsgeschichte zusammen:

> „dass der Abwesende der Juden für eine neue Religion unter dem Bild des geopferten Sohnes Fleisch wurde. Aber, ob jüdisch oder christlich, der Abwesende hört nicht auf zu wirken, hört nicht auf zu verlangen, dass der Mensch den Bund mit ihm festhält."[9]

Trotz der Inkarnation ist der Abwesende nun nicht einfach anwesend.

> „Dieser Abwesende *lässt* sich jedenfalls – wie man verstehen wird – nicht *darstellen*. Aber er *präsentiert* sich. Was viel ‚besser' ist in einer Hinsicht, weil er so die immer erschütternde Autorität eines Ereignisses, einer Erscheinung hat. Und viel ‚weniger' in einer anderen Hinsicht, weil er nie die beschreibbare Beständigkeit eines sichtbaren Gegenstands erlangt, eines Gegenstands, von dem man ein für alle Mal das charakteristische Aussehen kennt."[10]

[8] „L'homme qui marche osera lever les yeux au ciel, vers la montagne, en face – *et il verra l'Absent. Enfin.*" M, 12.

[9] „que l'Absent des Juifs s'est incarné pour une nouvelle religion sous un visage de fils sacrifié. Mais, juif ou chrétien, l'Absent continue d'œuvrer, il continue d'exiger que l'homme avec lui passe son alliance.", M, 15.

[10] „Cet Absent, en tout cas, on l'aura compris, ne se *représente* pas. Mais il se *présente*. Ce qui est bien ‚mieux' dans un sens, puisqu'il accède à l'autorité, toujours bouleversante, d'un événement, d'une apparition. Et bien ‚moins', dans un autre sens, puisqu'il n'accède jamais à la stabilité descriptive d'une chose visible, d'une chose dont on connaît une fois pour toutes l'apparence caractéristique." M, 19.

Der Text unterscheidet „représentation" und „présentation"[11]. Der Abwesende wird nicht ‚repräsentiert' in dem Sinne, dass symbolisch auf ihn verwiesen würde, dass er dargestellt werden könnte, ohne selber da zu sein. Andererseits ist er auch nicht in ständiger Sichtbarkeit einfach vorhanden und mit festem Umriss beschreibbar. Eben dazwischen liegt, was „présentation" genannt wird: der Abwesende ist nicht einfach anwesend, er ist gewissermaßen im Erscheinen begriffen oder auch im Verschwinden, beweglich und lebendig jedenfalls. „Présentation" hat die Autorität eines Ereignisses oder einer Erscheinung. Ein Ereignis ist unwiderleglich, aber ihm eignet keine Beständigkeit, es ist kein sichtbares Ding, das man beschreiben, festlegen und bewahren könnte. Es ändert sich, so dass keine dauerhafte Kenntnis es erfassen kann. Der Abwesende wird hier also als eine Dynamik dargestellt, als ein Versprechen und ein Entzug.

Im letzten, die Moderne betreffenden Kapitel verliert dieser Abwesende seinen Personcharakter, er büßt seinen Großbuchstaben ein, wird wieder zum *l'absent*, zu dem, was einfach abwesend ist.

> „vor dem Leeren (vide) oder vielmehr vor der Entleerung (évidement) sakralisiert man am besten. Aber die Ironie wiegt schwer. Sie führt uns zurück zur Immanenz des abwesenden – wieder seines Großbuchstabens, seines Eigennamens, seiner metaphysischen Autorität beraubt –, sie führt uns zurück zur seltenen Erfahrung seiner Figurabilität"[12].

Figurierung ist in Didi-Hubermans Sprachgebrauch eine unähnliche Darstellung, eine Darstellung also, die nicht durch Ähnlichkeit zwischen Gegenstand und Abbild funktioniert. Wenn hier darüber hinaus von der „Erfahrung seiner Figurabilität" gesprochen wird, so wird der Betrachter mit einbezogen. Eine Darstellung kann nur im Auge (und Gefühl) des Betrachters Figurierung „des abwesenden" sein, da eben dieser in der Darstellung nicht anwesend ist.

[11] Sowohl *représentation* als auch *présentation* können je nach Kontext im Deutschen mit *Darstellung* oder *Vorstellung* übersetzt werden. Die deutschen Ausdrücke haben die Konnotationen, mit denen Didi-Huberman arbeitet, nicht in gleicher Weise, „représentation" ist der Verweis auf etwas nicht Anwesendes, „présentation" die Darstellung, das zur Anwesenheit Kommen.

[12] „c'est devant le vide, ou plutôt l'évidement, qu'on sacralise le mieux. Mais l'ironie est grave. Elle nous ramène à l'immanence de l'absent – à nouveau privé de majuscule, de nom propre et d'autorité métaphysique – , elle nous ramène à l'expérience rare de sa figurabilité", M, 34.

Die paradoxe Formel „Immanenz des abwesenden" (M, 34) lässt erkennen, dass das „abwesende" immer noch wirksam ist und immer noch spürbar, obwohl es seines Personcharakters beraubt ist.

3. Architekturvorschriften

Wie Räume konstruiert oder wie sie zu konstruieren sind, wenn sie eine bestimmte Wirkung entfalten sollen, ist ein Motiv, das in allen drei Kapiteln von *L'homme qui marchait* auftaucht, dreimal ist von einer „Architekturvorschrift" die Rede (M, 13, 19, 33). Welcherart die Räume sind, in denen der Mensch sich bewegt und sieht, ist von grundlegender Bedeutung für sein Sehen und Glauben.

Auf dem Berge Sinai erhält Moses nicht nur die Zehn Gebote, sondern auch Gebote, die die Einrichtung einer Wohnstatt Gottes betreffen. Nachzulesen ist diese Raumkonstruktion in den Kapiteln 25-31 und 35-40 des Buches *Exodus*. Detailliert wird da beschrieben, wie die Wohnstatt auszusehen hat, die Moses für Gott einrichten soll, die Bundeslade, die Altäre, die Vorhänge, die Gewänder der Priester. In den Kapiteln 25-31 ist diese Verordnung als Befehl Gott in den Mund gelegt, in den späteren Kapiteln wird mit fast denselben Ausdrücken ihre Ausführung beschrieben. Eingerichtet wird hier ein Ort, an dem Gott wohnt, wenn er bei dem Volk weilt, mit dem er seinen Bund geschlossen hat. Der Raum, der hier konstruiert wird, besitzt verschiedene Grade der Heiligkeit: einen Vorhof, dann einen weiteren Raum und schließlich – durch einen Vorhang abgetrennt – das Allerheiligste (Ex 26, 33; 27, 9). Didi-Hubermans Geschichte kürzt die langen Kapitel zusammen, belässt es bei Anspielungen und einer Aufzählung, die u.a. irdene Altäre, die Bundeslade, Leuchter und Vorhänge nennt.

Die im biblischen Text literarisch gedoppelte und geradezu unerträglich detaillierte Beschreibung bezeichnet Didi-Huberman als „ungeheure Architekturvorschrift" (M, 13). Es geht bei dieser geradezu penetranten Einrichtungsgenauigkeit um mehr als Ausschmückung. Die übergenaue Ausführlichkeit der Beschreibung ist Zeichen dafür, wie zentral die Konstruktion von Räumen für den Menschen ist, gerade in seinem Verhältnis zum Abwesenden und dann für seinen Blick überhaupt.

Dem Sinai dürfen die Israeliten sich nicht nähern, nicht einmal den Saum des Berges sollen sie berühren, während Gott verborgen hinter Wolken erscheint. In der „Wohnstatt" ist das Allerheiligste abgegrenzt durch einen Vorhang. Diesen Vorhang könnte man als das

architektonische Äquivalent der Wolken verstehen, die den Sinai einhüllten. Auf diese Weise vermag es der hier konstruierte Raum, einem Glauben Halt zu geben, der sich auf einen Gott richtet, der zwar anwesend ist, der aber aufgrund seiner Macht nicht gesehen werden kann[13]. Der Raum weist Gott und den Menschen Räume zu, trennt sie durch Vorhänge, so dass der Mensch glauben kann, hinter jenem Vorhang sei, ganz nah und doch nicht bedrohlich nah, derjenige, der ihn schützt. Räume abzugrenzen für das Unsichtbare und den Blick zu beschränken, ist dabei zentrales Mittel.

Didi-Huberman hält als Paradox fest, dass diese Architekturvorschrift im biblischen Text auf das Bilderverbot folgt. Das Bilderverbot betrifft in seiner unmittelbaren Intention freilich eine andere Kunstgattung, die Skulptur, und es stellt sich die Frage, inwiefern Architekturfragen überhaupt betroffen sind. Der Zusammenhang wird deutlich, wenn man eine dritte biblische Geschichte hinzuzieht, die im gleichen Kontext wie die Architekturvorschrift und das Bilderverbot steht; sie wird in Didi-Hubermans Text nicht explizit zitiert, gehört aber zum unausgesprochenen Hintergrund. Während Moses auf dem Berg Sinai von Gott die Gebote erhält, verlangen die Israeliten am Fuß des Berges von seinem Bruder Aaron: „Auf, mache uns einen Gott, der vor uns her ziehe" (Ex 32, 1). Aaron macht ihnen aus ihrem Schmuck ein goldenes Kalb. „Da sprachen sie: Das ist dein Gott, Israel, der dich aus dem Lande Aegypten heraufgeführt hat." (Ex 32, 4). Den Wunsch, einen sichtbaren, glänzenden Gott – „einen Gott aus Gold" (Ex 32, 31) – zu haben, bezahlen viele von ihnen mit ihrem Leben (vgl. Ex 32, 27f). Diese fassbare Skulptur kann den Abwesenden nicht darstellen, da sie ihm keinen Raum lässt, wo er erscheinen könnte, sie gibt sich als rundum sichtbar.

Von dem, was im Buch *Exodus* als „Wohnstatt" beschrieben ist, ist heute kein materieller Rest geblieben. Von den Räumen, die im Mittelalter Wohnstatt Gottes waren, haben wir nicht nur literarische Kenntnis. Wieder spricht Didi-Huberman von einer „Architekturvorschrift":

> „es wird die große Architekturvorschrift notwendig gewesen sein: den Ort als Wohnung des Gottes zu konstituieren, das heißt als *templum*"[14].

Analog zur alttestamentlichen Konstruktion des Raumes hatten sich die Geistlichen und Künstler des christlichen Mittelalters dar-

[13] Vgl. Ex 33, 18-23, wo Moses Gott bittet, ihn schauen zu dürfen, und dieser ihm sagt: „kein Mensch bleibt am Leben, der mich schaut".

[14] „il aura fallu la grande prescription architecturale: constituer le lieu en Demeure du dieu, c'est-à-dire en *templum*", M, 19.

über Gedanken zu machen, wie die besondere Art und Weise der Anwesenheit Gottes angemessen in einem Raum auszudrücken war. Denn eben dies sollten die Kirchenräume dem Betrachter zu verstehen geben:

> „Und manchmal sind sie [die Geistlichen u. Künstler] zu dieser radikalen Lösung gelangt, so einfach wie gewagt: einen Ort einzurichten, der nicht einfach leer ist, sondern *verlassen*. Dem Blick einen Ort zu suggerieren, wo ‚Er' vorübergegangen wäre, wo ‚Er' gewohnt hätte – aber wo ‚Er' sich jetzt offensichtlich entfernt hätte. Ein leerer Ort also, dessen Leere jedoch in die Marke einer vergangenen oder kurz bevorstehenden Präsenz *verwandelt* wäre. Ein Ort, Träger von *évidence* also oder *évidance*, je nachdem. Etwas, das ein Allerheiligstes evoziert."[15]

Der Betrachter sollte einen Raum erfahren, der die „Marke einer vergangenen oder bevorstehenden Gegenwart"[16] trägt, der nicht „leer" (vide), sondern „verlassen" oder „entleert" (évidé) ist. Didi-Huberman nennt dies *évidance*. Dieser in offenkundiger Anspielung auf J. Derridas Verschiebung von *différence* zu *différance*[17] gebildete Neologismus spielt mit der klanglichen Nähe des französischen *évidence* (Evidenz) zum Verb *évider*, aushöhlen, ausbohren, auskehlen, und zu *vide*, leer. Aus dem Partizip von *évider* (*évidant*) bildet er das Wort *évidance*, das klanglich nicht von *évidence* zu unterscheiden ist und eben die Offensichtlichkeit der Leere kennzeichnen soll, die den Abwesenden präsentiert, die Evidenz oder Offensichtlichkeit der Entleerung dieser Räume, eine Leere, die schmerzhaft auf das hinweist, wovon sie verlassen ist. Der Abwesende wird auf diese Weise als ein gerade Vorübergegangener oder bald Wiederkommender gezeigt.

Das Verhältnis von Anwesenheit und Abwesenheit stellt sich in der mittelalterlichen Kirche daher anders dar als in der Wohnstatt Gottes in der Wüste. Hier geht es nicht um die Verhüllung einer Präsenz. Der heilige Ort der Kirche kann betreten werden, dem Blick wird kein Raum vollends vorenthalten. Eine Blickbeschränkung wie in der „Wohnstatt" des ersten Kapitels ist nicht möglich, es ist viel-

[15] „Et ils en vinrent quelquefois à cette solution radicale, simple autant que risquée: inventer un lieu, non pas creux tout bonnement, mais *déserté*. Suggérer au regard un lieu où ‚Il' serait passé, où ‚Il' aurait habité – mais d'où, à présent, ‚Il' se serait de toute évidence absenté. Un lieu vide, mais dont le vide aurait été *converti* en marque d'une présence passée ou imminente. Un lieu porteur d'*évidence*, donc, ou d'*évidance*, comme on voudra.", M, 20.

[16] M, 20; vgl. auch In den Falten, 212: „die Unsichtbarkeit als ein *visuelles Zeichen der entzogenen Gegenwart* zu konstituieren".

[17] J. Derrida, Die différance.

mehr eine Verunsicherung des Blicks notwendig, der Zeichen dessen sehen soll, den er sehen will.

> „Wie eine Visualität erfinden, die sich nicht an die Neugier des Sichtbaren oder gar an seine Lust wendet, sondern an seine einzige *Sehnsucht*, die Leidenschaft (passion) seines Bevorstehens (*imminence*, Wort, das, wie man weiß, auf Latein *praesentia* heißt)? Wie dem Glauben die visuelle Stütze geben für eine Sehnsucht, den Abwesenden zu sehen?"[18].

Gesucht wird eine „visuelle Stütze" für die Sehenssehnsucht, die den Blick über das Sichtbare hinauszutragen vermag. Es handelt sich hier um ein besonders Merkmal der Räume, nämlich das, was Didi-Huberman „die Marke des Abwesenden" nennt.

Auch im dritten Kapitel ist wieder von einer „Architekturvorschrift" die Rede:

> „Es ist verwirrend, in diesem zeitgenössischen Objekt das uralte Paradox wiederzufinden, das forderte, *das Grenzenlose zu präsentieren* im Rahmen einer strengen Architekturvorschrift, und sei sie reduziert auf die allereinfachsten Materialien."[19]

Diese Architekturvorschrift steht in der Tradition der religiösen Kunst, denn es geht hier darum, „das Grenzenlose zu präsentieren", um ein „Paradox" also, das auch schon die alte Kunst bestimmte. Von den alten Architekturvorschriften unterscheidet sie sich jedoch dadurch, dass sie keinem Gott zur Ehre dient. Sie gleicht ihnen in ihrer Fähigkeit, eine Sehnsucht des Blicks zu erzeugen, in dem sie dem Blick Hindernisse in den Weg stellt oder ihn verunsichert.

Sie scheint das fortzuführen, was für die mittelalterlichen Kirchenräume mit dem Begriff der *évidance* zu fassen versucht wurde.

4. Visuelle Stütze: Werk der Kunst

Die Welt des zweiten, mittelalterlichen Kapitels wird als „farbenprächtig" beschrieben und voller Figuren (M, 15). Wenn der Mensch hier immer noch den Bund mit dem Abwesenden halten soll, tut er

[18] „Comment inventer une visualité qui s'adresserait, non pas à la curiosité du visible, voire à son plaisir – mais à son seul *désir*, à la passion de son imminence (mot qui, on le sait, se dit en latin *praesentia*)? Comment donner à la croyance le support visuel d'un désir de voir l'Absent?" M, 19.

[19] „Il est troublant de retrouver, dans cet objet contemporain, le paradoxe immémorial qui exigeait de *présenter l'illimité* dans le cadre d'une rigoureuse prescription architecturale, fût-elle réduite aux plus simples matériaux." M, 33.

dies offensichtlich anders als unter den strengen Geboten der Wüste, zu denen ja auch das Bilderverbot zählt.

„dass der Abwesende der Juden für eine neue Religion unter dem Bild des geopferten Sohnes Fleisch wurde. Aber, ob jüdisch oder christlich, der Abwesende hört nicht auf zu wirken, hört nicht auf zu verlangen, dass der Mensch den Bund mit ihm festhält. Was wir ‚Kunst' nennen, dient auch dazu."[20]

Die Kunst ist keine Verletzung dieses Bundes, sondern hat ihre Funktion in seiner Einhaltung. Inwiefern? An dieser Stelle erscheint in Didi-Hubermans Text ein Zitat des französischen Psychoanalytikers P. Fédida:

„L'absence est, peut-être, l'œuvre de l'art."

„Die Abwesenheit ist vielleicht das Werk der Kunst."[21]

Folgt man diesem Zitat, so ist die Kunst Wirkerin der Abwesenheit, sie kann die Abwesenheit wirkmächtig vor Augen stellen oder gar erst erschaffen – auch diese Möglichkeit lässt das Zitat offen.

Mit der Inkarnation wird in der christlichen Theologie üblicherweise die Legitimität der Bilder begründet, denn wenn Gott in Christus sichtbare Gestalt angenommen hat, darf er in dieser Gestalt auch dargestellt werden. Didi-Huberman fügt diesem Argument aber eine weitere Nuance hinzu, indem er die Anwesenheit des Abwesenden als dynamisches Verhältnis versteht. Zur größeren Nähe gesellt sich eine größere Ferne. Das Verhältnis von Abwesenheit und Anwesenheit stellt sich als dynamisch dar, es ist ein Dazwischen, ein Entschwinden, ein sich Entziehen, ein fortwährendes Hin und Her, ein Entschwinden und wieder näher Kommen[22]. Mit mimetischer Abbildung kann die Kunst hier nicht arbeiten.

[20] „que l'Absent des Juifs s'est incarné pour une nouvelle religion sous un visage de fils sacrifié. Mais, juif ou chrétien, l'Absent continue d'œuvrer, il continue d'exiger que l'homme avec lui passe son alliance. Ce que nous nommons ‚art' sert aussi à cela.", M, 15.

[21] Fédida, L'Absence, 7.

[22] Vgl. In den Falten, 211; „Vermutlich gibt es keinen Glauben ohne das Verschwinden eines Körpers. Und man könnte eine Religion, wie beispielsweise das Christentum, als eine immense kollektive Arbeit begreifen, die auf Dauerhaftigkeit, auf Wiederholung, auf ihre permanente obsessive Selbst-Erzeugung angelegt ist: als die immense symbolische Bewältigung dieses Verschwindens. So hört Christus niemals auf, sich zu manifestieren, zu verschwinden und schließlich sein Verschwinden selbst zu manifestieren. Fortwährend öffnet er sich und verschließt sich wieder. Fortwährend kommt er uns zum Greifen nahe und zieht sich wieder zurück bis ans Ende der Welt".

„Wie eine Visualität erfinden, die sich nicht an die Neugier des Sichtbaren oder gar an seine Lust wendet, sondern an seine einzige *Sehnsucht*, die Leidenschaft (passion) seines Bevorstehens (*imminence*, Wort, das, wie man weiß, auf Latein *praesentia* heißt)? Wie dem Glauben die visuelle Stütze geben für eine Sehnsucht, den Abwesenden zu sehen?"[23].

Die Kunst soll sich nicht an die Lust zu sehen wenden, sie darf nicht beim Sichtbaren stehen bleiben, sondern muss den Betrachter verlocken, über die Sichtbarkeit hinauszugehen. Dann kann sie den Menschen dazu veranlassen, das, was er nicht sehen kann, als machtvoll anzuerkennen, zu verehren und sich nach ihm zu sehnen.

5. Unähnlichkeit

Im zweiten Kapitel entwickelt Didi-Huberman das Konzept der *Unähnlichkeit* als zentrales Moment der mittelalterlichen Kunst. Die Schnelligkeit, mit der das geschieht, verlangt einen Nachvollzug, der die einzelnen Schritte und ihre Implikationen genau bedenkt.

Es beginnt mit einem Zitat aus dem 5. Buch Moses, das sich auf die Gotteserscheinung bezieht: „Habt gut acht auf eure Seelen, ihr, die ihr keine Ähnlichkeit gesehen habt an dem Tag, da der Herr zu euch gesprochen hat"[24]. Was dort am Sinai zu sehen war, war nicht Gott, war ihm nicht einmal ähnlich. Die Unähnlichkeit ist der Weg, den Gott nimmt, wenn er erscheint oder spricht: „die Evidenz des Abwesenden gibt sich in der Unähnlichkeit"[25]. Diese Warnung richtete sich, Didi-Huberman zufolge, an alle Welt, „die Christen eingeschlossen". Die Unähnlichkeit bleibt, so also die These, trotz der Inkarnation auch für das Christentum die übliche Erscheinungsweise Gottes.

Der Vers aus dem Buch *Deuteronomium* bezieht sich auf die Erscheinung Gottes und warnt die Menschen, nicht anzunehmen, sie hätten Gott gesehen. Im Folgenden geht es dann um die Unähnlichkeit des Menschen mit Gott.

„Als die mittelalterlichen Theologen den Psalm ‚Wahrlich, wie ein Bild geht der Mensch einher' (*in imagine pertransit homo*) kommentierten, entwickelten sie im allgemeinen das Thema der *regio dissimilitudinis*, der

23 „Comment inventer une visualité qui s'adresserait, non pas à la curiosité du visible, voire à son plaisir – mais à son seul *désir*, à la passion de son imminence (mot qui, on le sait, se dit en latin *praesentia*)? Comment donner à la croyance le support visuel d'un désir de voir l'Absent?" M, 19.

24 Dt 4, 15. Übers. nach Frz. M, 20.

25 „l'évidence de l'Absent se donne dans l'élément de la dissemblance", M, 20.

„Region der Unähnlichkeit", wo der Mensch als einer vorgestellt wurde, der auf dem Weg ist und seinen Gott sucht, wie in einer Wüste."[26]

Bei der *regio dissimilitudinis* handelt es sich um ein theologisches Konzept, das sich bei zahlreichen mittelalterlichen Autoren findet und dessen Ursprung wohl in einer Platon-Stelle zu suchen ist[27]. Die *Region der Unähnlichkeit* ist der Ort, an dem der Mensch fern von Gott umherirrt, da er die ursprüngliche Ähnlichkeit mit Gott durch den Sündenfall verloren hat[28]. Er wurde „nach dem Bilde Gottes" geschaffen, aber dieses Bild ist entstellt oder zerbrochen, so dass er nun auf der Suche nach Gott ist, um dieses Bild wiederzuerlangen[29].

Das nächste Moment, das Didi-Huberman in diese Textpassage hineinnimmt, ist die Idee des Pseudo-Dionysius Areopagita von den unähnlichen Ähnlichkeiten.

„Als Pseudo-Dionysius Areopagita die ontologische Unmöglichkeit ‚ähnlicher Bilder' Gottes mit der anagogischen Forderung verbinden wollte, dennoch Bilder seiner Präsenz (oder seines Bevorstehens) hervorzubringen, gelangte er zu der ‚absurden und monströsen' Art – so sein eigenes Vokabular – der ‚unähnlichen Ähnlichkeiten', etwas, das er mit der Vorschrift, ‚die Bilder zu entkleiden', anging und das er hinüberführte zu einer seltsamen Welt von Schleiern, Feuern, Lichtern und wertvollen Gesteinen".

Dionysius Areopagita schrieb vermutlich Ende des 5. oder Anfang des 6. Jahrhunderts, gab sich aber als der in Apg 17, 34 genannte Schüler des Paulus aus, wofür er auch das ganze Mittelalter hindurch gehalten und dementsprechend vielfach zitiert und kommentiert wurde[30]. Das *Opus Dionysiacum* baut auf dem späten Neupla-

[26] „Quand les théologiens médiévaux commentaient le psaume ‚L'homme marche dans l'image' (*in imagine pertransit homo*), c'était en général pour construire le thème de la *regio dissimilitudinis*, la ‚région de la dissemblance', où l'homme était imaginé cheminant, cherchant son dieu, comme dans un désert.", M, 20.

[27] Platon, Politikos, 273d (Ob dort *pontos*, Meer oder *topos*, Ort stehen müsste, ist strittig); ferner findet sich der Ausdruck auch bei Plotin, Enneade I, 8, 13 (topos anhomoiotêtos); vgl. hierzu und im folgenden Courcelle, Tradition neoplatonicienne; Dumeige, Dissemblance, 1330f; Taylor, Regio dissimilitudinis, 305; vgl. auch Fra Angelico, 52f.

[28] Vgl. z. B. Augustinus, Bekenntnisse VII 10, 16, wo von der *regio dissimilitudinis* gesprochen wird, übersetzt als „Fremde des entstellten Ebenbildes".

[29] Vgl. Dumeige, Dissemblance, 1335f: „la terre du péché où s'est obscurie la ressemblance de l'âme avec le Verbe. Il [Augustin] en fait aussi la région perdue où l'on épuise ses efforts à la recherche de la patrie de paix déjà aperçue, mais sans trouver le chemin qui y mène..."; vgl. auch Javelet, Image, 246-297.

[30] Vgl. Roques, Dionysius, 245; vgl. Ritter, Dionysius, 859f.

tonismus, insbesondere auf Proklos auf, und schafft eine „Synthese von Platonismus und Christentum", die das ganze Mittelalter faszinierte[31].

In seinem Werk *Über die himmlische Hierarchie* beschäftigt sich Dionysius mit den Bildern, die sich die Schrift von Gott macht und unterscheidet „ähnliche" und „unähnliche" Bilder[32]. „Ähnliche Bilder" bringen die Gefahr mit sich, dass der Mensch bei ihnen stehen bleibt und glaubt, sie seien Gott tatsächlich ähnlich. Kein Bild aber kann Gott ähnlich sein, da er viel zu erhaben über die sichtbare Welt ist. Daher sollte man sich von Gott kein „ähnliches Bild" machen. Ein sogenanntes „unähnliches Bild" arbeitet dieser Gefahr entgegen, indem es so unpassend ist, dass keiner annehmen kann, es sei Gott ähnlich, wie z. B. das des Wurmes[33]. Wenn der Mensch erschrocken die Unähnlichkeit, die „Missgestalt"[34] sieht, wird er sofort einsehen, dass er Gott weit höher zu suchen hat. Die Bilder erhalten auf diese Weise eine anagogische Dimension, sie führen den Geist empor[35].

Unter den Bildern, die für das Göttliche verwandt werden, spielt bei Dionysius das Feuer eine wichtige Rolle, auch Gold, Erz und kostbare Steine[36]. Dieser Forderung entspreche, schreibt Didi-Huberman, die *Pala d'oro* und auch das kostbare Gerät der Kirchenschätze[37]. Dass der Glanz kostbarer Objekte den Geist erheben kann, berichtet schon Abt Suger, der Erbauer der Kathedrale von Saint-Denis, und er tut dies mit Worten, die der lateinischen Übersetzung des Dionysius, die er studiert hatte, sehr nahe stehen[38].

[31] Ritter, Dionysius, 860; vgl. Roques, Introduction, V.
[32] Dionysius, Himmlische Hierarchie, II, 3 u. 4; 140C-144C.
[33] Vgl. ebd., II, 5;145A.
[34] Ebd., II, 3; 141B.
[35] Vgl. ebd., II, 1 u. 3; 137AB u. 141AB.
[36] Vgl. ebd. XV, 2 u. 7; 329AB u. 336BC. In § 7 wird das Gold zunächst nicht genannt, zwei Zeilen später wird aber von dem Glanz des Vermeil gesprochen, der dem des Goldes ähnelt. Die kleine Ungenauigkeit im Zitat in *L'homme qui marchait* (M, 21) ist also inhaltlich stimmig. Vgl. La hiérarchie céleste XV, 7: „sous les espèces de l'airain, du vermeil et des pierres multicolores, c'est que le vermeil, unissant en lui la double apparence de l'or et de l'argent ..."
[37] Vgl. auch de Bruyne, Études, II, 142f.
[38] vgl. Suger, De administratione (in: Ausgewählte Schriften), 224, 1016-1023: „Vnde, cum ex dilectione decoris domus Dei aliquando multicolor gemmarum speciositas ab extrinsecis me curis deuocaret, sanctorum etiam diuersitatem uirtutum, de materialibus ad immaterialia transferendo honesta meditatio insistere persuaderet, uideor uidere me quasi sub aliqua extranea orbis terrarum plaga, quae nec tota sit in terrarum fece nec tota in celi puritate,

Auch die weiteren Werke, die Didi-Huberman nennt, lassen sich mit dieser Forderung verbinden: das Gold der gotischen Retabeln, das – besonders in einer dunklen Kirche – aufstrahlt, Alabasterfenster, die zu leuchten scheinen, und in höchster Steigerung die Lichtfülle der gotischen Kathedralen[39]. Die hier genannten Werken glänzen und strahlen, so dass die Verbindung zu dem Zitat von Dionysius einleuchtend ist. Aber auch in der Malerei findet Didi-Huberman ein Moment der Unähnlichkeit.

> „Auch die große figurative Kunst par excellence, die Malerei, ist von diesem großen Wind des Unähnlichen nicht unberührt geblieben, von diesem gefräßigen Spiel einer Farbe, die sich darstellt, uns dann umfängt […] bevor sie nur irgend etwas darstellt"[40].

Der „Wind des Unähnlichen" scheint hier das „Spiel einer Farbe" zu sein, einer Farbe, die nicht einfach Gegenstände darstellt, die sich vielmehr von der Funktion löst, die sich selbst darstellt und die sogar dem Betrachter entgegenkommt. Eine Farbe, die nicht die Gegenstände färbt, sondern sich selbstständig macht, kann ein Moment von Unähnlichkeit in eine Darstellung bringen[41]. Dies findet sich, so Didi-Huberman, bei Giotto in der Scrovegni-Kapelle in Padua, am weitesten aber treibt in Didi-Hubermans Augen Fra Angelico diesen Versuch. Das Beispiel, mit dem das Kapitel schließt, sind Farbtafeln im unteren Teil der *Madonna der Schatten* in San Marco in Florenz, „wo der dargestellte Abwesende nur Figur annimmt in

demorari, ab hac etiam inferiori ad illam superiorem anagogico more Deo donante posse transferri."
Dt. Übers.: „Als daher mich einmal aus Liebe zum Schmuck des Gotteshauses die vielfarbige Schönheit der Steine von den äußeren Sorgen ablenkte und würdiges Nachsinnen mich veranlasste, im Übertragen ihrer verschiedenen heiligen Eigenschaften von materiellen Dingen zu immateriellen zu verharren, da glaubte ich mich zu sehen, wie ich in irgendeiner Region außerhalb des Erdkreises, die nicht ganz im Schmutz der Erde, nicht ganz in der Reinheit des Himmels lag, mich aufhielt, und <glaubte,> daß ich, wenn Gott es mir gewährt, auch von dieser unteren <Region> zu jener höheren in anagogischer Weise hinübergetragen werden könnte."

[39] Vgl. Panofsky, Abt Suger, 147f.
Die These, dass sich die Entwicklung der Gotik auf die dionysische Lichtmetaphysik berufen kann, wird von einigen Autoren bestritten, vgl. z. B. Hedwig, Licht, 1961.

[40] „atteint par ce grand vent du dissemblable, par ce jeu vorace d'une couleur qui se présente, puis nous embrasse […] avant même de représenter quoi que ce soit." M, 24.

[41] Vgl. Puissances, 618; Fra Angelico, 59f, 68.

der Evidenz einer *Spur-Farbe* (*couleur-vestige*), wie Regen auf eine Wand geworfen"[42].

6. Licht

Im ersten Kapitel vom *Gehen in der Wüste* wird das Licht nicht einmal beim Namen genannt – nur vom Himmel wird gesprochen:

> „Und der Himmel? Wie könnte er diese farbige Einkerkerung lindern, er, der nur einen Mantel aus glühendem Kobalt bietet, den man nicht unmittelbar anschauen kann?" (M, 10)

Blassblau kann man sich diesen Himmel vorstellen, Sinnbild des unerträglichen Lichtes, das – vielleicht seiner zerstörerischen Kraft wegen, aus Angst oder Ehrfurcht – nicht genannt wird, ebensowenig wie die Sonne. Im Glühen dieses Himmels zeigt sich das Strahlen der Sonne, das den Blick des Menschen zu Boden zwingt, auf den Wüstenboden, dessen Gelb wiederum „glühend" oder „heiß" genannt wird. Sonne und Licht werden in ihrer Wirkung versteckt. Vor dem Wüstenlicht muss der Mensch seinen Blick verbergen, da es ihn zerstören könnte.

Das zweite Kapitel trägt den Titel *Im Licht gehen*, und in diesem Kapitel spielt das Licht die zentrale Rolle, insbesondere im Blick auf die Gotik[43].

Die *Pala d'oro* in San Marco „wird zum imaginären Ort, von dem alles Licht kommt" (M, 18), ihr „Glanz" (M, 17) kommt dem Betrachter entgegen. Die Strahlen, die von ihr auszugehen scheinen, erwecken den Eindruck eines Schleiers oder eines Lichtscheins (vgl. M, 17). Das Licht verhüllt. Es dient nicht der Erhellung von Gegenständen, sondern legt um den Gegenstand einen Schleier, einen Nebel aus Licht. Hinter diesem Schleier oder in diesem Lichtschein, den Strahlen umhüllen, kann der Betrachter ein strahlendes Licht oder gar den Abwesenden vermuten. Was sich dort verbirgt, kann er nicht sehen, es ist ihm verhüllt. Er sieht nur den Glanz, der von ihm ausgeht, und von dem Glanz kann er auf das schließen, was ein solches Licht aussenden könnte.

Die Alabasterfenster des Mausoleums der Galla Placidia strahlen, sie sind „Lichtbüsche" (M, 22). Von den Fenstern selbst scheint Licht

42 „où l'Absent présenté ne prend figure que dans l'évidence d'une *couleur-vestige* projetée en pluie sur une paroi" M, 24. Vgl. Fra Angelico, 54ff.

43 Zur Bedeutung des Lichts vgl. de Bruyne, Études III, Kap. L'esthétique de la lumière, 3ff, wo in bezug auf das 13. Jh. von einer „mystique de la lumière" (10) die Rede ist.

auszugehen – ein Moment, das auch die gotischen Kathedralfenster kennzeichnet, die zur Lichtquelle selbst werden[44].

In den gotischen Kathedralen zeigt sich das Licht mit höchster Leuchtkraft und Farbenvielfalt.

> „Zu seinen Füßen, auf den Wänden um ihn herum wird er das wiederholte, verschwommene, anhebende und ausgestreute Echo der dort oben in der magischen Dichte des Glases neugebackenen Farben sehen. Er wird feststellen, dass ein übernatürliches Rot auf ihn fällt, seinen eigenen Schritt umgibt, um ihn ganz zu umhüllen. So wird er sich selbst als einer fühlen, der im Licht geht."[45]

Die Farben sind hier nicht mehr an Gegenstände gebunden, sie schweben im Raum, berühren den Betrachter, umfangen und umspielen ihn. Der Gegenstand des Sehens löst sich auf, stärker noch als im *Glanz*, denn man kann kaum noch von einem Bezug dieser Farben zu Gegenständen sprechen, so flüchtig sind sie.

Von dem Menschen, der in diesem Licht geht, schreibt Didi-Huberman:

> „Was kann er sehen? Nicht viel, was genau zu erkennen wäre […] Aber er wird sofort die gewaltigen Farberschütterungen empfinden. Er wird das Licht – *ratio seminalis* der einen, *inchoatio formarum* der anderen – erscheinen und sich zurückziehen sehen, wie es das große Mutterschiff durchquert, wie es immerzu den Gegenstand seiner zärtlichen Berührung wechselt und, bisweilen, sein eigenes Gesicht erreicht."[46]

Farben und Licht ergießen sich in die gotische Kirche, hüllen alles ein, hüllen also auch den Betrachter selbst ein, der den Eindruck hat, „im Licht" zu gehen[47].

[44] Schöne, Über das Licht, 38ff, spricht vom „leuchtenden Eigenglanzfarblicht" der Kathedralfenster, die nicht transparent erscheinen, sondern als „diaphan" und als die „Lichtquelle" selbst.

[45] „Il verra à ses pieds, sur les parois autour de lui, l'écho répété, flou, inchoatif et disséminé, des couleurs recuites là-haut dans l'épaisseur magique du verre. Il s'apercevra qu'un rouge surnaturel tombe sur lui, environne son propre pas jusqu'à l'envelopper tout à fait. Alors, il s'éprouvera lui-même comme marchant dans la lumière." M, 22.

[46] „Que peut-il voir? Pas grand chose de discernable […] Mais il éprouvera directement les gigantesques frémissements colorées. Il verra la lumière – *ratio seminalis* des uns, *inchoatio formarum* des autres – apparaître et se retirer, traverser la grande nef matricielle, toujours changer l'objet de sa caresse et, quelquefois, atteindre son propre visage." M, 22.

[47] Vgl. hierzu de Bruyne, Études, III, 10f: „A travers les nefs jouent des rayons colorés, transparents et pour ainsi dire immatériels: ne viennent-ils pas de traverser des figures sans relief et sans volume, presque dématérialisées, dont toute la beauté dérive de la lumière et du feu?".

Rätselhaft in diesem Zitat sind die lateinischen Ausdrücke: *ratio seminalis* und *inchoatio formarum*. Wer sind die einen, die anderen? Handelt es sich um mittelalterliche Theologen? Um wen? Was sagen diese Ausdrücke über das Licht?

Ratio seminalis ist die lateinische Übersetzung von σπερματικὸς λόγος (*spermatikos logos*)[48]. Im Französischen wird es übersetzt mit „raisons germinales", „raisons" „qui portent en germes l'avenir"[49], im Deutschen zumeist mit „Keimkräften". Bei Augustinus taucht dieser Terminus als Lösung eines schöpfungstheologischen Problems auf: die Schöpfung wurde auf einmal geschaffen, dennoch gibt es neue Wesen. Dies wird erklärt dadurch, „daß die Keimkräfte alles dessen, was sich weiterhin noch entwickeln wird, schon von Anfang an vorhanden sind"[50]. Als Beispiel wird der Baum angeführt, der schon ganz im Samen existiert[51]. Bei Augustinus und auch bei Thomas ist die *ratio seminalis* allgemein das *principium activum* der Zeugung[52].

Didi-Huberman überträgt diesen überlieferten Begriff der *ratio seminalis* auf den neuen Kontext des Lichts. Wenn die *ratio seminalis* etwas ist, das schon in sich trägt, was zukünftig sein wird, dann enthält das Licht *potentialiter* schon das, was aus ihm entstehen wird, Farben und Formen, vielleicht gar Leben[53].

Der zweite hier verwandte Begriff, *inchoatio formarum*, Anfang der Formen, steht unmittelbar in begriffsgeschichtlicher Verbindung zur Lichtthematik.

Das *Dictionnaire latin-français des auteurs chrétiens* übersetzt *inchoatio* mit „action de débuter", „commencement" auch in Opposition zu *perfectio*[54]. Der berühmte scholastische Theologe Robert Grosseteste (um 1168-1253) hat ein Werk mit dem Titel „De luce seu de inchoatione formarum" geschrieben. Bei Thomas von Aquin

[48] Vgl. Verbeke, logoi spermatikoi; vgl. auch Art. „ratio", 697, Nr. 13; vgl. auch Bormann, ratio, 459f.

[49] Art. „seminalis", 750.

[50] Verbeke, Logoi spermatikoi, 487; bei Augustinus insbesondere De genesi ad litteram, VI.

[51] Augustinus, De genesi ad litteram V, 23, 45.

[52] Thomas von Aquin, S. th. Ia-IIae, 81 a 4 res: „nam ratio seminalis nihil aliud est qua vis activa in generatione"; vgl. auch S. th. Ia, 115, a 2; S. th., IIIa 32, 4 c: „principium activum in generatione dicitur ratio seminalis"; Augustinus, De genesi ad litteram 10, 20: „secundum rationem quippe illam seminalem ibi fuit Levi". Vgl. Art. „seminalis", 750.

[53] Möglicherweise besteht in der neuplatonischen Tradition des *logos spermatikos* eine Verbindung zur Lichtthematik, vgl. z. B.: „als schöpferisches Feuer, das allererst die Elemente erfasst", Verbeke, Logoi spermatikoi, 485.

[54] Vgl. Art. „inchoatio", 422.

tauch der Begriff in Verbindung mit dem Licht auf, wobei es nicht das Licht selbst ist, das als *inchoatio formae* bezeichnet wird, sondern die Erleuchtung. Dennoch ist die folgende Passage aufschlussreich:

> „Die Erleuchtung geschieht aber nicht durch eine Umwandlung des Stoffes, wie sie für die Aufnahme einer neuen Wesensform notwendig ist, sondern ist wie ein Anfang der Form (inchoatio formae). Und deshalb bleibt das Licht nur in Gegenwart des Wirkenden"[55].

Abhängigkeit von einer Lichtquelle, Veränderlichkeit und Flüchtigkeit sind Merkmale des Lichtes. Und dies kennzeichnet die Situation, auf die Didi-Huberman sich hier bezieht. Die Farben und Formen, die den Besucher umspielen, verändern sich, werden stärker und wieder schwächer, schwanken und verschwinden.

Nur einen Anfang von Formen schafft das Licht also, es setzt etwas in Gang, ohne dass dies schon zur Perfektion geführt werden könnte. Auf das Beispiel bezogen ist die Idee deutlich: Das Licht ist nur ein Anfang der Formbildung. Auf dem Boden und auf den Wänden sind Formen, aber keine genau umrissenen, sondern unklare, zerstreute.

Ganz anders stellt sich die Rolle des Lichtes im dritten Kapitel bei Turrell da. Anders als der Glanz der *Pala d'oro* kommt es dem Betrachter nicht entgegen. Anders als das Licht der gotischen Kirche hüllt es ihn nicht zärtlich ein. Das farbige Licht oder der Lichtnebel verhüllen nichts, sondern liegen ausgebreitet vor ihm, ohne etwas zu verhüllen, nur noch die Verhüllung selbst, kein Gegenstand, der verhüllt wird. Zur Verhüllung des Abwesenden dienten einmal Wolken, Schleier, Vorhänge, Wände – denkt man an Fra Angelicos Tafeln – und nicht zuletzt das Licht. Von allem ist in Turrells Installation noch etwas da: eine Wand, ein Tuch, Nebel, Licht. Aber die Wand (oder auch das Tuch) gibt den Blick frei in eine Wüste aus Nebel, aus farbigem Licht.

Dieses Licht kommt nicht auf den Betrachter zu, sondern bildet einen Abgrund, ein Klaffen, in das der Blick zu stürzen droht. Das Licht ist nicht mehr das, was sichtbar macht und Urheber der Farben, der Formen und des Sehens ist.

> „aber dort gibt es nichts zu sehen als *ein Licht, das nichts erhellt, das sich also selbst* als visuelle Substanz *darstellt*. Es ist nicht mehr diese

[55] Thomas von Aquin, S. th., Ia, 67, 3 ad 1.

abstrakte Qualität, die die Gegenstände sichtbar macht, sondern sie ist der Gegenstand des Sehens selbst"[56].

7. Pan

An mehreren Stellen des zweiten und dritten Kapitels taucht der Terminus *pan* auf. Zunächst wird so die *Pala d'oro* bezeichnet, dann der Altar, schließlich Fra Angelicos Tafeln[57]. Im dritten Kapitel ist es dann Turrells Werk (M, 19). Diese Flächen üben einen seltsamen Effekt aus, sie bilden eine Fläche für den Blick [faire pan][58], sind nicht im Raum zu situieren[59], sie treten hervor und lassen ihre Grenzen nicht erkennen[60].

Der Begriff des *pan* erscheint in zahlreichen Texten Didi-Hubermans, er wird geradezu zu einem Fachterminus. Eine Bestimmung, die die zahlreichen Konnotationen dieses Wortes nennt, findet sich in *Das Lob des Diaphanen* (1984):

„Das Wort *pan* benennt das Dichte (ein Mauerstück – *pan de mur*) und den lose hängenden Streifen, den Stoß und Aufprall (als Ausruf: ‚Päng! – *pan!*) und die Umhüllung (die Kleidung: Rockschöße – *pans de robe*), das nach vorn Gekehrte (die Fassade) und das nach innen Gekehrte, das Verflochtene (das Wort bezeichnet auch eine Art Netz, mit dem man wilde Tiere fängt). Der graue Streifen [...] in diesem Gemälde ist all das oder noch mehr. Und das ist auch der Grund, weshalb er *mich anblickt*, so wie das ‚kleine gelbe Mauerstück' Bergottes anblickte, wer weiß."[61]

Der hier versteckte Bezug zur Herkunft dieses Wortes aus Prousts *Recherche*[62] wird in anderen Texten ausgearbeitet. Die begriffliche Arbeit findet sich insbesondere 1985 in *La peinture incarnée* (*Die leibhaftige Malerei*) und ein Jahr später in *L'art de ne pas*

[56] „il n'y a plus rien à voir qu'*une lumière n'éclairant rien, donc se présentant elle-même* comme substance visuelle. Elle n'est plus cette qualité abstraite qui rend les objets visibles, elle est l'objet même [...] de la vision.", M 35.

[57] „pan de mur", M 24.

[58] M, 16, 31.

[59] Vgl. M, 19: „pan fascinant et insituable".

[60] Vgl. M, 32.

[61] Lob des Diaphanen, 125.

[62] „Denn das Wort *pan* ist zunächst ein Wort von Proust", Die leibhaftige Malerei, 48. Schon 1983 taucht das Proust-Zitat in einem anderen Artikel auf, *Das Blut der Spitzenklöpplerin* (S. 83), ohne dass jedoch der Versuch unternommen würde, diesen Begriff genauer zu bedenken.

décrire, einem Artikel der unter dem Titel *Question de détail, question de pan* als *appendice* in *Devant l'image* aufgenommen wurde[63].

Die Proust-Stelle, auf die er sich bezieht, ist die folgende:

> „Endlich stand er vor dem Vermeer [...] endlich auch die kostbare Materie des ganz kleinen Stücks gelber Wand. Sein Schwindelgefühl wuchs: er heftete seinen Blick wie ein Kind auf einen gelben Schmetterling, den es ergreifen möchte, auf das kostbare kleine Stück Wand. [...] Er wiederholte: ‚Kleines Stückchen gelber Wand mit einem Vordach, kleines Stückchen gelber Wand' [Petit pan de mur jaune avec un auvent, petit pan de mur jaune]. Währenddessen sank er auf ein Rundsofa nieder. [...] Er war tot."[64].

Die Faszination dieser kleinen Fläche im Bild, die den Betrachter schwindeln lässt und die seinen Blick gefangen nimmt, überträgt Didi-Huberman auf andere Werke, die eine ähnliche Wirkung zeigen[65]. Ein *pan* verunsichert seinen Betrachter[66], die Darstellung wird unterbrochen[67], und es mischen sich das *Davor* und das *Darin*[68].

Der Begriff des *pan*, der ursprünglich bei Proust eine Fläche in einem Bild von Vermeer kennzeichnet, wird von Didi-Huberman auf weitere Werke von Vermeer, aber auch von Fra Angelico und anderen bezogen[69]. Moderne und alte Künstler sammeln sich unter diesem Wort, im vorliegenden Text sind sowohl ein Antependium wie eine moderne Lichtinstallation ein *pan*. Die Wirkung des *pan* ist etwas, was Bilder unterschiedlichster Herkunft besitzen können und was Blicke unterschiedlichster Herkunft treffen kann, seien es religiöse Werke oder nicht, seien es fromme Blicke oder nicht.

[63] Devant l'image, 271ff. Unverständlicherweise fehlt dieser Artikel in der deutschen Übersetzung.

[64] Proust, Auf der Suche nach der verlorenen Zeit, Bd. 8, 2998f. Die Übersetzung entspricht der leicht veränderten Übersetzung in *Die leibhaftige Malerei*; vgl. La peinture incarnée, 46 u. Die leibhaftige Malerei, 48f; Question de détail, 292.

[65] „Der Effekt des Stücks Fläche [effet de pan] bestünde vor allem in dem von Proust erzählten Effekt des berühmten kleinen Stücks gelber Wand [petit pan de mur jaune]", Die leibhaftige Malerei, 48.

[66] „une zone bouleversante de la peinture", Question de détail, 294.

[67] Vgl. ebd., 313 u. 317.

[68] Ebd., 309.

[69] In Didi-Hubermans Buch zu Fra Angelico spielt der Begriff des *pan* eine wichtige Rolle: „Pan de peinture" nennt er „jene Zonen oder Momente im Gemälde, wo das Sichtbare ins Schwanken gerät und ins Visuelle umkippt". Hier handelt es sich um die Farbflächen in Bildern Fra Angelicos, die sich dem perspektivischen Bildaufbau entziehen, aus der Darstellung herauskippen, dem Betrachter entgegenkommen. Vgl. Fra Angelico, 15. Vgl. auch Das Lob des Diaphanen, wo der Begriff in bezug auf den Künstler Christian Bonnefoi verwandt wird. Vgl. auch L'étoilement, 27f.

8. Aura

Dem Begriff des *pan* verwandt ist der der Aura. Von auratischen Kunstwerken ist im zweiten und dritten Kapitel die Rede. Zur *Pala d'oro* heißt es:

> „Im goldenen Altar der Basilika San Marco gibt es also eine doppelte, widersprüchliche Distanz, *eine Ferne, die sich nähert*, im Maß meines Schrittes, ohne dass ich die fast fühlbare Begegnung vorhersehen könnte. Etwas wie ein Wind. Es ist strenggenommen eine Qualität der *Aura*. Ein spiegelndes Rätsel, wie es der Hl. Paulus verstand." (M, 18)

Didi-Huberman spielt hier auf Walter Benjamins „einmalige Erscheinung einer Ferne, so nah sie sein mag"[70] an, eine Formel, die bei Benjamin einen Zusammenhang mit kultischen Phänomenen hat: „Das wesentlich Ferne ist das Unnahbare: in der Tat ist Unnahbarkeit eine Hauptqualität des Kultbildes"[71].

Zwischen Nähe und Ferne wirkt die Aura, zwischen Sehen und Fühlen, nicht zu greifen und dennoch zu spüren, rätselhaft wie das „spiegelnde Rätsel", von dem Paulus 1 Kor 13, 12 im Hinblick auf die irdischen Sehbedingungen des Göttlichen spricht.

Eben dies Auratische wird nun auch für Turrells Werk in Anspruch genommen:

> „James Turrell ist ein Tempelbauer in dem Sinne, dass er Orte neu erfindet für die *Aura*, für das Spiel des Offenen und des Rahmens, das Spiel der Nähe und Ferne, die Distanzierung des Betrachters ebenso wie seine haptische Verlorenheit."[72]

Bei Turrell scheint es neben dem Effekt des *pan* die *béance*, das Aufklaffen (M, 31) zu sein, was den Menschen anzieht und abstößt. Der Blick scheint in einen Abgrund gesogen zu werden und zugleich gegen eine Mauer zu stoßen.

Didi-Huberman verwendet den Begriff der Aura anders als Walter Benjamin, der in der Moderne einen „Verfall der Aura"[73] diagnostiziert, sowohl für die alte als auch für die neue Kunst. Aura wird zu einem Begriff, der eben gerade auch moderne Kunst kennzeichnet. In *Supposition de l'aura* und *Was wir sehen blickt uns an* entwickelt Didi-Huberman an Werken von Barnet Newman, Tony Smith und anderen eine moderne Konzeption der Aura, die weder „ein Vergessen der Aura" noch eine „Nostalgie der Aura" sein soll[74].

[70] Benjamin, Das Kunstwerk, 440.
[71] Ders., Charles Baudelaire, 647; vgl. Fürnkäs, Aura, 118f, 141.
[72] M, 33f.
[73] Ders., Das Kunstwerk, 440.
[74] Supposition, 100; vgl. auch „Tableau = coupure", 13.

Die Haltung des Betrachters vor diesen auratischen Werken bleibt im Wandel der Epochen ähnlich; es ist eine Mischung aus Respekt und Faszination, Anziehung und Distanzierung. In der modernen Kunst gibt es jedoch keine höhere Instanz, die hier Respekt gebieten könnte. Daher handelt es sich hier um eine seltsame Erfahrung, die Didi-Huberman in *Was wir sehen blickt uns an* folgendermaßen kennzeichnet:

> „Eine in der Tat aufdringliche Erfahrung, von einem Kunstwerk auf Distanz gehalten zu werden – das heißt auf respektvollem Abstand"[75].

Mit ganz ähnlichen Worten ist in *L'Homme qui marchait* vom Altar die Rede: „Wie ein faszinierendes Objekt erfinden, ein Objekt, das den Menschen in respektvollem Abstand hält?"[76] Diesem Gegenstand darf der Mensch aus Ehrfurcht nicht nahen, weil er sonst dem Heiligen zu nahe käme. Bei Turrells Farbraum ist der Grund der auratischen Erfahrung nurmehr durch eine Negation zu bestimmen:

> „Der Mensch, der geht, wird wohl von einem Loch in respektvollem Abstand gehalten worden sein" (M, 31).

> „So hält also dieses ‚Objekt', gemacht aus rein gar nichts, unseren Menschen unter seinem unpersönlichen Blick in respektvollem Abstand" (M,32f).

Es handelt sich um eine eigentümliche Hinderung des Blicks, der alles, was er sieht, erfassen und begreifen möchte:

> „À la distance d'une main seulement, l'homme qui regarde est incapable de se sentir voir tout à fait ce qu'il regarde, encore moins de se sentir le savoir".

> „Nur eine Handbreit entfernt ist der Mensch, der betrachtet, nicht fähig, sich alles, was er betrachtet, sehen zu fühlen, und noch weniger, sich es wissen zu fühlen" (M, 30).

Obwohl er dem Gegenstand handgreiflich nah ist, hat der Mensch, der betrachtet, blickt, schaut (*regarde*), das Empfinden, dass er das, was er anschaut, nicht ganz sieht (*voit*) und dass er es noch weniger begreift. Das, was er sieht, scheint sich ihm, so nah es auch ist, zu entziehen, er kann es nicht greifen und erfassen.

Vor Turrells Werk sei das Auge nicht getäuscht, sondern „verloren", schreibt Didi-Huberman. Es handelt sich hier nicht um eine Il-

[75] Was wir sehen, 155.
[76] M, 19.

lusion, ein *trompe-l'œil*, das sich auflöst, wenn man einen anderen Stand- und Blickpunkt wählt[77].

Auch wenn der Betrachter die Funktionsweise verstanden hat, wenn er weiß, wie groß der Raum ist, wo seine Grenze, was sein Material, bleibt sein Auge verloren:

> „Das Auge war *verloren*, und es bleibt es. Zu entdecken, dass es vor einem Klaffen steht, hilft ihm nichts: das Mysterium wandelt sich, aber es bleibt und vertieft sich sogar.“[78]

Zu wissen, dass dort eine Öffnung ist und ein weiterer Raum, der mit Titanium ausgemalt ist und daher zu strahlen scheint, löst die Wirkung des Werkes nicht auf[79]. Der Betrachter schaut in eine Öffnung und sieht diese doch nicht. Auch wer die Konstruktion des Werkes durchschaut hat, fühlt weiterhin die Verlorenheit.

9. Gehen

Was die drei Kapitel zu einem Handlungsganzen verbindet, ist ein Mensch, der geht. Sein Gehen unterbricht er nur selten, einmal in der Wüste, um einen Bund zu schließen, und dann wieder in Turrells Farbraum. In der Wüste ist dieses Gehen eintönig, da der Blick hier kaum auf Veränderungen trifft. Nur die Beschaffenheit des Bodens ändert sich. Turrells Farbraum lässt hingegen nicht viel Platz zu gehen. Das Farblicht breitet hier vor dem Blick des Betrachters ein Monochrom aus, eine Wüste, aber in dieser Wüste geht der Mensch nicht. Er bleibt davor stehen, kann nur wenige Schritte im Raum vollziehen und die Farbfläche aus unterschiedlichen Blickwinkeln und unterschiedlicher Entfernung betrachten.

Zentral aber ist hier – und das gilt auch für die mittelalterlichen Kirchen –, wie der Mensch diesen Raum betritt. Das Eintreten wird zelebriert, wenn er durch doppelte Türen hindurch den Raum betre-

[77] „War es ein trompe-l'œil? Nein, denn das einmal getäuschte Auge rächt sich, indem es die Illusion, der es zum Opfer fiel, erklärt und sie in ihre Einzelteile zerlegt. Nun wurde hier das Auge nicht im eigentlichen Sinne getäuscht, und es wird nichts mehr zu seiner Verfügung haben, um zu detaillieren und zu erklären, was es von neuem sieht.“, M, 31.

[78] „L'œil a été *perdu*, et il continue de l'être. Découvrir qu'il est devant une béance ne lui sert de rien: le mystère se transforme mais demeure, et même s'approfondit“ M, 31.

[79] Vgl. Müller, Die ikonische Differenz, 79ff, 85, 88, der dies auch konstatiert. Vgl. hierzu auch Svestka, Das „immaterielle“ Bild, 167, wo von der Verunsicherung des Betrachters die Rede ist, der schon nach kurzer Zeit nicht mehr fähig ist zu sagen, ob er die Lichtveränderungen „sieht“ oder „denkt“.

ten muss, der auf diese Weise vom alltäglichen Raum außerhalb geschieden wird (vgl. M, 28). Auch der mittelalterliche Mensch, der geht, kennt diesen Übergang in einen Raum anderer Art[80], der ihm sinnlich vermittelt wird. Wer die Basilika San Marco betreten will, muss zunächst das Straßen-, Brücken- und Wassergewirr Venedigs durchqueren. Dann erst kann er die Kirche betreten, deren Gewölbe mit Mosaiken bedeckt sind. Das weiche goldene Licht – fließend, mysteriös – umfängt ihn und heißt ihn willkommen.

Der Gang durch die Kirche verändert den Seheindruck, da der Blick den Raum nur stückweise und sukzessiv erfassen kann. Wenn Didi-Huberman vorschlägt, „den Raum der Basilika als ungeheure rituelle ‚Installation'" (M, 16) zu betrachten, hebt er hervor, welche Bedeutung hier dem Aufbau der Kirche, dem Material der Wände, den Lichtquellen zukommen. Die Installation muss den Blick und möglicherweise auch den Gang des Betrachters leiten, sie muss vorgeben, wohin er schauen, welchen Eindruck er dabei gewinnen soll, wohin er gehen darf und vielleicht auch, wohin nicht.

Dem damaligen Besucher von San Marco musste sehr bald der Altar und die *Pala d'oro* ins Auge fallen, deren Erscheinungsweise Didi-Huberman als „Glanz" (*éclat*) kennzeichnet.

> „Der Glanz ist keine gleichbleibende Eigenschaft des Gegenstandes: er hängt vom Gang des Betrachters ab und von seiner Begegnung mit einer Licht-Orientierung, die immer einzigartig, immer unerwartet ist. Das Objekt ist dort, gewiss, aber der Glanz kommt *mir* entgegen, er ist ein Ereignis meines Blicks und meines Körpers"[81].

Unterschieden werden an dieser Stelle der Gegenstand und der Glanz, das Funkeln, *l'éclat*. Der Gegenstand hat seinen festen Ort im Raum, er befindet sich in Distanz zum Betrachter. Details kann der Betrachter nicht erkennen, da die Tafel viel zu weit entfernt ist. Was er sieht, ist ihr Strahlen und der Glanz, der von ihr auszugehen scheint. Ihr Gold, die Edelsteine und Emailarbeiten reflektieren das Licht im Raum so stark, dass sie wie eine Lichtquelle wirken. Der Betrachter sieht dieses Licht, das auf ihn zuzukommen scheint, das ihn trifft, das sich verändert, wenn er sich bewegt. Der Glanz, das Strahlen ist keine beständige, immer gleichbleibende Größe, sondern ein Ereignis, das von der Bewegung des Betrachters mit her-

[80] Vgl. M, 28, wo in der Aufzählung der Orte, die einer anderen Art als der des alltäglichen Raumes angehören, auch der „heilige Ort" Erwähnung findet.

[81] „L'éclat n'est pas une qualité stable de l'objet: il dépend de la marche du spectateur et de sa rencontre avec une orientation lumineuse toujours singulière, toujours inattendue. L'objet est là-bas, certes, mais l'éclat vient à *ma* rencontre, il est un événement de mon regard et de mon corps", M, 17.

vorgebracht wird. Wenn der Betrachter sich bewegt, trifft ihn das Licht immer anders, wird einmal schwächer, um dann wieder neu hervorzubrechen.

Das gleiche scheint für die Goldgründe gotischer Retabeln zu gelten:

> „Dasselbe gilt für das Gold der gotischen Retabeln: es ist überhaupt kein „Grund", dafür eingerichtet, dass Figuren darin ihren Platz einnehmen sollen. Die Lichtsättigung kommt vielmehr nach vorne vor die Figuren, sie wirft von der Apsis oder der Seitenkapelle aus visuelle Echos, Rufblitze wie die *Leuchttürme*, die dem Seefahrer das unberührbare, noch unsichtbare Ufer des Heiligen anzeigen."[82]

Der Goldgrund ist weder Grundierung noch prunkender Schmuck. Er ist Kennzeichen der Region des Heiligen. Diese Aussage versteht Didi-Huberman nun nicht theoretisch, sondern in sehr sinnlicher Weise. Um seine Sichtweise zu verstehen, muss man sich die Altäre fern in einer dunklen Apsis oder Kapelle vorstellen, nicht beleuchtet in einem hellen Museumsraum. An einem dunklen Ort scheint das Gold der Tafeln zu strahlen, zu glänzen, wie es auch die *Pala d'oro* in San Marco vermag[83]. Dieses Strahlen bezeichnet Didi-Huberman nun als die Signale eines Leuchtturms, das Aufblitzen des Leuchtfeuers. Leuchttürme dienen als Warnung vor einer gefährlichen Küste, der man sich nur unter Todesgefahr nähern kann. Wenn der Glanz des Goldgrundes der gotischen Altarbilder als Leuchtturm dient, der auf das „unsichtbare Ufer des Heiligen" hinweist, so verweist er auf das Abwesende, das zugleich ersehnt und gefürchtet wird.

Auffällig ist hier nun, dass Didi-Huberman von Echos und Rufblitzen spricht – beide sind flüchtig. Stünde der Mensch lange vor den Altären, sähe er wohl eher einen Goldschimmer. Aber wenn er auf die Altäre zugeht, an ihnen vorbeigeht, sie von ferne betrachtet, dann können sie aufleuchten, aufblitzen.

Vom Echo ist auch in bezug auf Licht und Farben der gotischen Kirchen die Rede.

> „Zu seinen Füßen, auf den Wänden um ihn herum wird er das wiederholte, verschwommene, anhebende und ausgestreute Echo der dort oben in der magischen Dichte des Glases neugebackenen Farben sehen. Er wird

[82] „l'or des retables gothiques: il n'est en rien un ‚fond' ménagé pour que des figures y prennent place. La saturation lumineuse, au contraire, y vient *en avant* des figures, elle lance depuis l'abside ou la chapelle privée des échos visuels, des taches d'appel, comme les amers qui indiquent au navigateur la rive intouchable, encore invisible, du sacré.", M, 21f.

[83] Vgl. Schöne, Über das Licht, 23 u. Anm. 31.

feststellen, dass ein übernatürliches Rot auf ihn fällt, seinen eigenen Schritt umgibt, um ihn ganz zu umhüllen. So wird er sich selbst als einer fühlen, der im Licht geht."[84]

Licht und Farben umspielen den Menschen, der hier umhergeht. Farben fallen auf ihn, berühren ihn. Der Kirchenbesucher sieht kaum Details der Glasfenster, zumindest keine auf den ersten Blick. Um sie zu sehen, müsste er stehen bleiben und genau hinschauen. Das aber tut der Mensch, der geht, offensichtlich nicht. Dass es sich bei den Szenen in den Fenstern, die er nicht genau erkennen kann und will, um heilige Geschichten handelt, weiß er. Daher kann er das Rot, das auf ihn fällt, als „übernatürlich" empfinden oder sich selbst sogar als „gesalbt mit rotem Lichtschein" (M, 22).

An keiner Stelle in diesem Kapitel wird erzählt, dass der Mensch irgendwo Halt macht. Auch von der Scrovegni-Kapelle mit den Fresken Giottos wird nur der erste Eindruck geschildert: ein „Gewimmel von Körpern" (M, 24) unterhalb eines blauen Monochroms. Nie scheint dieser Mensch länger und genauer hinzuschauen oder gar niederzuknien und zu beten. In gewisser Hinsicht scheint er ein Fremder zu sein, der von ferne kommt, diese Räume durchwandert und weiterzieht.

10. „Dieu merci"

Wer ist „der Mensch, der geht"? Die Hauptperson dieses Textes geht zu verschiedenen Zeiten an sehr unterschiedlichen Orten, so dass sich die Frage stellt, inwiefern man hier von einer durchgehenden Hauptgestalt ausgehen kann. Ist dieser Mensch ein Wanderer durch die Zeiten? Steht er für die Menschen seiner Zeit? Ist er *der* Mensch?

Viele Elemente verbinden die drei Orte und das Verhalten und Empfinden des Menschen an den drei Orten, aber es sind auch deutliche Unterschiede auszumachen. Man könnte den Weg, den der Mensch zurücklegt, als Geschichte eines Aufstiegs, als Geschichte eines Verlustes oder auch als Geschichte lesen, die zu ihrem Anfang zurückkehrt. Diese oder jene Momente des Textes le-

[84] „Il verra à ses pieds, sur les parois autour de lui, l'écho répété, flou, inchoatif et disséminé, des couleurs recuites là-haut dans l'épaisseur magique du verre. Il s'apercevra qu'un rouge surnaturel tombe sur lui, environne son propre pas jusqu'à l'envelopper tout à fait. Alors, il s'éprouvera lui-même comme marchant dans la lumière." M, 22.

gen unterschiedliche Lesarten nahe, halten sie vielleicht in der Schwebe.

Für eine Aufstiegs- oder Entwicklungsgeschichte spricht zunächst der klassische Dreischritt. Die archaische Religion der Wüste mit ihren blutigen Opfern wäre abgelöst worden durch eine Religion, in der mit rotem „Lichtschein" gesalbt würde und Fleisch ein weißes Monochrom ist, die aber immer noch den Bund mit dem Abwesenden zu halten hat. Eine Überwindung dieser Stufen wäre der „Supermarkt" der Kunst, der sich vom Abwesenden, seinem Bund und seiner Strenge gelöst hätte. Jedoch kommentiert Didi-Huberman diese Überwindung mit einem ironischen „Dieu merci" (M, 27). Durchweg positiv ist die Darstellung dieser dritten Stufe nicht, der „hypermarché de l'art" ist nicht einfach der ideale Endzustand der Geschichte des Menschenblicks. Die eigentliche Zuneigung gilt dem „Tempelbauer", der mit der alten Kunst noch verbunden zu sein scheint. Das letzte Kapitel, sein Ort und seine Kunst geraten so in eine ambivalente Stellung.

Viele Momente sprechen dafür, im mittleren Kapitel den Höhepunkt zu sehen. Hier ist die größte Vielfalt an Werken, Ideen und Sichtweisen zu finden. Der Raum der Wahrnehmung reicht von der byzantinischen Kunst des 5. bis zur Frührenaissance des 15. Jahrhunderts. Gegen diese Fülle erscheint die Welt der beiden anderen Kapitel so eindimensional, dass man sie als einen Strang der Vorgeschichte und einen Strang der Nachgeschichte dieser Blütezeit anzusehen geneigt ist. Sehen und Fühlen bilden in diesem Kapitel eine Einheit, was sich besonders in den gotischen Kathedralen zeigt, wo die Farben zärtlich und liebkosend sind (vgl. M, 22). In der Gotik ist, wenn man so will, die Anwesenheit des Abwesenden am größten. Die Abwesenheit wird im Laufe des ersten Kapitels erst zum abwesenden, dann zum Abwesenden und schließlich zum bald Anwesenden. Dieses Versprechen einer Anwesenheit steigert sich im Laufe des zweiten Kapitels, so dass die Nähe immer größer zu werden scheint. Insbesondere im zärtlichen Licht der Gotik wirkt der Abwesende nicht so fern. Doch zum Ende hin, bei Fra Angelico erscheint er schon als der zu beweinende Abwesende, nur noch eine Wandfläche wäre da, „den Abwesenden zu erhoffen – oder zu beweinen, je nachdem" (M, 24). Fra Angelico steht an der Schwelle zur Frührenaissance, wo die mittelalterliche Kunst an ihr Ende kommt.

Der Verlust, den man hier schon betrauern kann, ist im letzten Kapitel vollständig zur Wirkung gekommen. Dimensionen sind hier verloren gegangen, und die Fülle, die die mittelalterliche Kunst be-

saß, ist nunmehr unmöglich. Es ist schließlich wieder der oder das abwesende, *l'absent*, und die Geschichte scheint an ihren Ausgangspunkt zurückzukehren. Wieder wäre es einfach das abwesende, das auf die Wünsche der Menschen wirkt.

Aber auch eine solche verlustgeschichtliche Lesart erfasst den Text nicht ganz. Sind nicht Verlust und Gewinn miteinander verknüpft? Immer ist der Wunsch bestimmend, den Abwesenden zu sehen, aber es bleibt bei einem Versprechen, denn weder der Mensch in der Wüste noch der im Licht können den Abwesenden sehen. Der moderne Mensch hat diese Hoffnung nicht, aber er hat etwas anderes: die „Erfahrung seiner Figurabilität" (M, 34).

Je genauer man hinsieht, desto mehr kompliziert sich das Verhältnis der verschiedenen Stufen zueinander, so sehr, dass fraglich wird, ob man überhaupt von immer einen Auf- oder Abstieg suggerierenden Stufen sprechen kann. Ist nicht der Mensch, der hier geht, vom ersten, Beckett schon im Kopf habenden Schritt in der Wüste an der moderne Mensch? Und ist nicht die Wahrnehmung des einsamen Galeriebesuchers der Moderne ganz durchfasert von dem, was die Sehgeschichte der Menschheit schon erbracht hat?

11. Zum Anfang Beckett

Auf den Einleitungssatz der Geschichte, der erklärt, die Geschichte beginne mit einem verlassenen Ort, folgen drei Sätze in Anführungszeichen. Es sind die ersten drei Sätze aus Samuel Becketts *Le dépeupleur*:

> „Séjour où des corps vont cherchant chacun son dépeupleur. Assez vaste pour permettre de chercher en vain. Assez restreint pour que toute fuite soit vaine."[85]

> „Eine Bleibe, wo Körper immerzu suchen, jeder seinen Entvölkerer. Groß genug für vergebliche Suche. Eng genug, damit jegliche Flucht vergeblich."[86]

Obwohl die drei Sätze in Becketts Text aufeinanderfolgen, hat Didi-Huberman sie einzeln in Anführungszeichen gesetzt. Wie ge-

[85] Le dépeupleur, 7.
[86] Der Verwaiser, 7; in der deutschen Übersetzung steht statt Entvölkerer Verwaiser. Da das deutsche Entvölkerer dem französischen *dépeupleur*, das sich von *dépeuplé*, entvölkert ableitet, eher entspricht und im Kontext dieses Textes passender ist, wird hier mit Entvölkerer übersetzt.

hämmert wirken sie und in ihrer Rätselhaftigkeit nur noch stärker hervorgehoben.

1970 erschien das kurze Prosastück *Le dépeupleur*, von dem es heißt, es sei ein „furchtbares Buch, eines der grauenhaftesten der modernen Literatur..."[87]. Sein rätselhafter Titel leitet sich von einer Gedichtzeile A. de Lamartines ab: „Un seul être vous manque et tout est dépeuplé"[88]. Aus dem französischen *dépeuplé*, das entvölkert, leer bedeutet, bildete Beckett das Substantiv *dépeupleur*.

In diesem Text entwirft Beckett das Bild eines Zylinders mit einem Umfang von 50 Metern und einer Höhe von 16 Metern, in dem sich etwa 200 Menschen befinden[89]. Licht und Temperatur unterliegen Schwankungen[90], die aus diesem Ort eine höllenartige Wüste machen: „Was zuerst auffällt in diesem Halbdunkel, ist der Eindruck von Gelb, um der Assoziationen wegen nicht Schwefel zu sagen"[91]. Liest man Sätze wie „Licht. Seine Schwäche. Sein Gelb. Sein Überallsein..."[92] oder „Kurzum: eine Beleuchtung, die nicht nur verdunkelt, sondern obendrein noch verwirrt."[93] wird deutlich, wie sehr Becketts Text die Atmosphäre von *L'homme qui marchait* bestimmt hat.

Wichtig ist insbesondere die Bedeutung des Suchens in Becketts *Le dépeupleur*: „denn die Leidenschaft zu suchen ist so groß, daß keine Stelle undurchsucht bleiben darf"[94]. Die „Sucher"[95] stellen die größte Gruppe in diesem Zylinder. Sie suchen, ohne je zu finden. Die Suche nach etwas, das nicht da ist, bestimmt auch den Menschen in Didi-Hubermans Text. Gerade in der Wüste scheint der Mensch suchend umherzulaufen, mit gesenktem Blick, ohne zu wissen, was er sucht. In aller Verschiedenheit erscheinen die beiden Orte verwandt. Der Zylinder Becketts ist ein geschlossener, enger und gefüllter Raum, wohingegen die Wüste weit und leer ist. Aber wenn der Mensch mit gesenktem Blick durch die Wüste wandert und ebenso im Kreis gehen könnte (vgl. M, 9), dann könnte er auch in Becketts Zylinder herumlaufen. Die Unmöglichkeit, dieser Situation

[87] Kesting, M.: Ein Quadratmeter für jeden, 177. vgl. Scheffel, Samuel Becketts Höllengleichnis, 165: „Das dürfte das ungeheuerlichste Stück Prosa sein, das in den letzten Jahrzehnten geschrieben wurde."
[88] Vgl. Vestner, Le dépeupleur, 376.
[89] Beckett, Der Verwaiser, 7, 15.
[90] Ebd., 7f, 21.
[91] Ebd., 51.
[92] Ebd., 7.
[93] Ebd., 53.
[94] Ebd., 71.
[95] Ebd., 45.

zu entfliehen, und die Gefährdung durch eine seltsame Macht sind vergleichbar. Aber auch der mittelalterliche Mensch irrt umher, in der *regio dissimilitudinis,* im Land der Unähnlichkeit, „auf der Suche nach seinem Gott, wie in einer Wüste" (M, 20).

12. Platon zum Schluss

Am Ende seines Textes zitiert Didi-Huberman die berühmte Passage aus Platons *Timaios* vom Ort (*chôra*).

In *L'homme qui marchait dans la couleur* spielt der Ort von Anfang an eine zentrale Rolle:

> „Die Fabel beginnt mit einem verlassenen Ort, unserer Hauptperson (aber kann man das eine Person nennen?)"[96].

Den Ort zur Hauptperson einer Geschichte zu machen, ist eine ungewöhnliche Idee. Im allgemeinen geht man von einem Ort aus, an dem die Geschichte spielt, in dem sich die Personen aufhalten. Eine Person wie irgendeine andere Person einer Geschichte kann der Ort nicht sein.

Doch stellt sich in dieser Geschichte das, was scheinbar nur Hintergrund ist, als zentral heraus, als wirksam und beunruhigend. Der Ort in Didi-Hubermans Text ist von einer beunruhigenden Macht, und er übt eine starke Wirkung auf den aus, der sich in ihm aufhält. Er löst den Eindruck von Verlassenheit und Abwesenheit aus, scheint bisweilen fast identisch mit der Abwesenheit oder auch mit dem Abwesenden. Daher wird er zur Hauptperson der Geschichte, zu dem Moment, um das sich die Geschichte dreht. Erst der fünfte Satz des Textes stellt die zweite Person vor; es ist ein „Vermesser des Ortes, ein Mensch, der geht"[97]. Schon in seiner Benennung ist dieser Mensch – immerhin die Titelgestalt – auf den Ort bezogen. Der „Mensch, der geht"– ist derjenige, der diesen Raum durchmisst, der in diesem Ort geht, oder vielmehr zu gehen versucht.

Der verlassene Ort bleibt die Hauptperson der Geschichte trotz der Entwicklungen und Veränderungen, denen er unterliegt: im ersten Kapitel die Wüste als verlassener Ort schlechthin, im zweiten Kapitel Orte, die Zeichen der Verlassenheit aufweisen und im dritten Kapitel die „Erfahrung des verlassenen Ortes". An einer Stelle wird

[96] „Cette fable commence avec un *lieu déserté*, notre personnage principal (mais peut-on appeler cela un personnage?).", M, 9.
[97] „un arpenteur du lieu, un homme qui marche", M, 9.

er als „sujet réel" (M, 12) der Lehrfabel bezeichnet: er ist also zugleich Thema und Subjekt dieser Geschichte.

Das Ende des Textes nimmt das Motiv von Fabel und Ort wieder auf:

„Und eben deshalb entsprach eine Fabel diesem Ort."[98]

Dieser rätselhafte Satz schließt die Geschichte weniger ab, als dass er sie öffnet. Will man von diesem Ort sprechen oder schreiben, so sollte es eine Fabel sein, die von ihm spricht. Warum?

Mit den Worten „Und eben deshalb" schließt die Aussage, eine Fabel entspreche diesem Ort, direkt an das bekannte Zitat über den Ort (chôra) aus Platons Dialog *Timaios* an.

„Der Ort (chôra) ist nur durch ein hybrides Denken erfaßbar, das die Sinneswahrnehmung [der Realität] kaum begleitet: kaum können wir daran glauben. Er ist es natürlich, den wir sehen wie in einem Traum, wenn wir behaupten, dass jedes Seiende notwendig irgendwo ist, an einem bestimmten Ort und einen bestimmten Platz einnimmt. Aber all diese Beobachtungen [...], wir sind aufgrund dieses Traumzustandes unfähig, sie klar zu unterscheiden und zu sagen, was wahr ist"[99].

Didi-Huberman kommentiert das Zitat nicht, er führt es auch nicht ein, es schließt sich nur durch die beiden Themen „Ort" und „Traum" an. Denn kurz zuvor ist von der paradoxen Erfahrung, „intensiv und gierig wie die Evidenz unserer Träume" (M, 37) die Rede. Wie der Zusammenhang und die Bedeutung des Zitates hier zu verstehen sind, ist schwierig. Zwei Motive sind darin zentral, gerade in der französischen Übersetzung und dem von Didi-Huberman gewählten Ausschnitt. Der Ort ist nur durch ein „hybrides Denken" erkennbar, nicht durch Sinneswahrnehmung; wir nehmen ihn wahr wie im Traum, wenn wir sagen, dass alles irgendwo sein muss. Aufgrund dieses Traumzustandes sind wir unfähig, etwas genau zu bestimmen und zu sagen, was wahr ist.

Es gibt hier also etwas, was nicht durch Sinneswahrnehmung erkennbar ist, das aber in gewisser Weise im Traum gesehen werden kann. Aber es ist unmöglich, das, was man im Traum sah, genauer

[98] „Et c'est pourquoi une fable convenait à ce lieu-là." M, 37.

[99] Platon, Timaios, 52 b-c. Übersetzung nach dem französischen Text. In der Übersetzung Schleiermachers lautet die Stelle wie folgt: „eine dritte Art sei ferner die des Raumes [...] selbst aber ohne Sinneswahrnehmung durch ein gewisses Bastard-Denken erfaßbar, kaum zuverlässig. Darauf hinblickend träumen wird und behaupten, alles Seiende müsse sich irgendwie notwendig an einem Ort befinden und einen Raum einnehmen, [...] sind wir auf Grund dieses Träumens nicht imstande, wenn wir aufgewacht sind, zu unterscheiden und das Wahre zu sagen."

zu bestimmen und gar zu sagen, was wahr ist[100]. Dennoch ist von einer „Evidenz" unserer Träume die Rede: was hier gesehen wird, kann nicht genau bestimmt werden, aber es leuchtet ein und verlangt Aufmerksamkeit. Was also soll man von ihm sagen? Wenn man nichts genau trennen kann, noch wahr und falsch unterscheiden? Ist überhaupt eine Aussage möglich? Die Antwort Didi-Hubermans lautet, man könne eine Fabel schreiben. Das im Traum Gesehene kann in einer Geschichte umgesetzt werden, man kann von ihm erzählen[101].

[100] Vgl. hierzu die zugehörige Anm.151 von O. Apelt in: Platons Dialoge Timaios und Kritias: „der Traum stellt uns die Erzeugnisse unserer Einbildungskraft als Wirklichkeit dar; willenlos geben wir uns seinen Eindrücken hin, die so stark sind, daß wir selbst nach dem Erwachen, also wenn wir unser wieder mächtig geworden sind und nachzudenken anfangen, Bild und Sache, Einbildung und Wirklichkeit nicht immer sicher und klar voneinander scheiden können."

[101] Vgl. hierzu Derridas berühmten Text über die *chôra*, der auch auf dieses Moment hinweist, auf die Frage von *mythos* und *logos*, vgl. Derrida, Chôra.

III. Zur Geschichte des Blicks

Der Schwerpunkt von *L'homme qui marchait dans la couleur* liegt im Mittelalter. Hier wird die größte Vielfalt vorgestellt, Werke von der byzantinischen Kunst des 5. bis zur Frührenaissance des 15. Jahrhunderts. Ein Geflecht und Netz von Werken und Sehweisen ist hier zu erkennen. Aus diesem Geflecht werden zwei Stränge heraus verfolgt, einer in die Vorgeschichte und der andere in die Nachgeschichte.

Der Erfinder des Wortes „photographieren" verbindet Momente des ersten und zweiten Kapitels von *L'homme qui marchait dans la couleur*. Philotheos lebt in der Wüste, an dem Ort der Theophanie, die zentral im ersten alttestamentlichen Kapitel von *L'homme qui marchait* ist, er gehört in die Welt des Christentums, aber eines Christentums der Wüste. Er ist kein Mensch, der geht, sondern einer, der sitzt oder steht, der sich jedenfalls nicht von der Stelle bewegt. Ortsgebunden, kein Wanderer. Aber in dieser mönchischen *stabilitas loci* verbindet er doch, wie der Mensch, der geht, dieselben drei Zeiten. Er ist ein an den Sinai, in die Wüste zurückgekehrter Christ, und er ist in der Lichterfahrung dieses Ortes der Erfinder eines Wortes, in dem der technische Gebrauch des Lichtes in der Moderne seinen prägnantesten Ausdruck gefunden hat, dem er somit eine unerwartete mystische Tiefendimension verleiht.

Liest man die beiden hier vorgestellten Texte Didi-Hubermans als Beiträge zu einer Geschichte des Blicks, so kann man nach dem Durchgang durch ihr geschichtliches Detail noch einmal den Versuch machen, die jeweilige blicktheoretische Pointe herauszustellen. Jedem der beiden Texte ist ein spezifischer Traum vom Blick zu eigen.

1. Der Traum des Dionysius

„Es war nur ein Einschub, ein ergreifender visueller Einschub eines Moments, in dem *Sehen* nicht mehr bedeutet, zu „erfassen, was man sieht". Eine entkleidete, gereinigte Figur, von der zweifellos Dionysius Areopagita oder viel später Mark Rothko träumten."[1]

[1] „Ce n'était qu'une parenthèse, saisissante parenthèse visuelle d'un moment où voir ne signifiait plus ‚saisir ce qu'on voit'. Une figure dévêtue, épurée, comme en rêvèrent sans doute Denys l'Aréopagite ou, bien plus tard, Mark Rothko." M, 36.

Didi-Huberman spricht von einem Einschub, einer Klammer (*parenthèse*), einem besonderen Moment des Sehens, der nicht dem entspricht, was üblicherweise Sehen bedeutet. Im allgemeinen verbindet man Sehen damit, etwas zu erfassen, mit einem Gewinn. „Das Auge sucht im allgemeinen die erhellten – also sichtbaren – Gegenstände"[2] -, es will erfassen, was es sieht. Hierbei handelt es sich wohl um das normale Sehen, das alltägliche, das übliche. In manchen Momenten aber ist die Regel aufgehoben. Es sind Momente, in denen Sehen eben nicht mehr bedeutet, „zu erfassen, was man sieht".

Diese Form des Sehens bezeichnet Didi-Huberman als entkleidete, gereinigte Form. Von jeglicher Nützlichkeit gereinigt, jeder üblichen Funktion entkleidet wäre dieses Sehen, das nicht zur Orientierung dient oder zur Bestimmung eines Gegenstandes, zu seiner Beschreibung oder zur Besitzergreifung. Der Gegenstand des Sehens bleibt dem Blick entzogen.

Von solch einer Form des Sehens hätten Dionysius Areopagita und Mark Rothko geträumt. Dionysius misstraut den täuschenden ähnlichen Bilder, er will mit „unähnlichen Ähnlichkeiten" eine anagogische Wirkung entwickeln und den Geist emporführen. Durch ein „das ist es nicht" wird der Geist angeregt, das Eigentliche noch höher zu suchen, „damit nicht diejenigen, die an der Betrachtung der Gottesbilder ihre Freude haben, bei diesen verweilen, als seien sie die Wahrheit und nicht deren Abdruck"[3]. Dieses Bewegungsmotiv der *theologia negativa* ist auf Übersteigung jeder Aussage ausgerichtet. Da die *theologia negativa* positive Aussagen transzendiert, um durch negative Bestimmungen doch etwas über das auszusagen, worüber sich positiv nichts sagen lässt, ergibt sich hier eine anagogische Dimension. Der Gedanke darf nicht bei der Aussage stehen bleiben, sondern muss sie überschreiten[4]. Ebenso darf dann der Blick nicht bei der Sichtbarkeit verweilen, sondern muss in ihr Jenseits hinüberzublicken suchen. Der Blick wird hineingezogen in das Bild, in weitere Dimensionen, die sich ihm im Bild eröffnen. Das

[2] „L'œil en général cherche les objets éclairés – visibles, donc", M, 35.

[3] Dionysius, Über die himmlische Hierarchie, II, 5; 145 A (Heil).

[4] „Man muß ihm [...] sowohl alle Eigenschaften der Dinge zuschreiben und (positiv) von ihm aussagen – ist er doch ihrer aller Ursache -, als auch und noch viel mehr ihm diese sämtlich absprechen – ist er doch allem Sein gegenüber jenseitig [...] jenseits all dessen, was ihm etwa entzogen werden möchte, der doch sowohl jede Verneinung wie jede Bejahung übersteigt", Dionysius, Über die mystische Theologie, I, 2; 1000 B.

Sichtbare erhält auf diese Weise eine innere Dynamik, da es sich in seiner Sichtbarkeit immer schon zu einem anderen hin öffnet.

Die Freude am Sichtbaren, die Lust zu sehen, ist nicht das Ziel, da eine solche Freude Abwendung von Gott wäre. Die Hinwendung zu Gott ist jedoch auch keine abrupte Abwendung vom Sichtbaren, sie benutzt vielmehr das Sichtbare als Mittel, um den Geist des Menschen zu Gott hinzuwenden. Eine radikale Abkehr vom Sichtbaren ist nicht notwendig, denn das Sichtbare wird hier letztlich als gut gedacht, und es führt zu Gott hin[5]. Die schöne Sichtbarkeit soll eine anagogische Dimension entwickeln, die den Blick und das Denken des Menschen über sie selbst hinauszieht. Es entsteht eine Sehnsucht des Blicks, der sich an dem, was er sieht, nicht oder jedenfalls nicht zu sehr erfreuen darf, auf dass er nicht vergisst, was Gegenstand seiner Sehnsucht sein soll und was er erst nach seinem Tod – in der *visio beatifica*[6] – erlangen kann.

Wenn nun der Blick nicht alles ergreift, was er sieht, gibt es etwas, das seinen Blick anagogisch empor- oder hineinziehen kann, weg vom bloßen Sichtbaren.[7]

Dieses Motiv wäre auch für Mark Rothko kennzeichnend. Seine Farbwände lassen sich vom Betrachter nicht ergreifen, sie verunsichern ihn, können den Blick hineinsaugen, so dass er haltlos sich in ihnen verliert. Manche seiner Bilder werfen die Frage nach dem Dahinterliegenden[8] auf, lösen den Wunsch aus, in das Bild einzutreten[9], von einem anderen heißt es, dass es das Auge anlockt[10]. Nicht bei dem Sichtbaren Halt zu machen, verbindet Rothkos Kunst und Dionysius' Unähnlichkeit. Wohin sie den Blick führen, ist unterschiedlich, aber die Bewegungsfigur ist vergleichbar, denn es ist ein Sehen, das nicht bei der bloßen Sichtbarkeit stehen bleibt. Dieses Sehen bezeichnet Didi-Huberman als gereinigte und geläuterte Form, und es ist zugleich eine Form des Sehens, in der der Betrachter nicht ergreifen, nicht beherrschen kann, was er sieht. Der Blick ist nicht souverän, sondern ergriffen von dem Gegenstand, den er

[5] Ders., Über die himmlische Hierarchie, II, 3; 141 C.

[6] Vgl. Kohlenberger, Anschauung Gottes, 347ff. Rentsch, visio beatifica, 549: „Bezeichnung für das höchste und letzte Ziel des menschlichen Lebens und Erkennens als postmortale beseligende Schau". Zur Sehnsucht, Gott zu schauen, vgl. auch Beierwaltes, Visio facialis, 5ff, pass.

[7] Vgl. Puissances, 619; vgl. hierzu auch Wirth, L'image, 85ff.

[8] Rice, Interview, 27.

[9] Kellein, Mark Rothko, 32.

[10] „Es ist ein Tor und ein Zeichen, es blockiert die Sicht und lockt das Auge an. Kaum lässt es sich sagen, ob es hell oder dunkel, ob es braun oder violett ist", ebd., 46.

erfassen will. Er lässt sich von der Sichtbarkeit emporziehen und strebt nach Übersteigung dieser Sichtbarkeit.

2. Der Traum des Philotheos

Träume zu töten, ist der Traum des Philotheos. Die Vielzahl der Bilder und Phantasien will er zerstören, um durch ihre Überwindung zum reinen Licht zu gelangen. Nur das Sehen des höchsten Gegenstandes, des Lichtes selbst, besitzt für ihn Wert, alles andere ist Verführung.

Es ist das Licht der Wüste, vor dem der Mensch im ersten Kapitel von *Der Mensch, der in der Farbe ging* seinen Blick senkt, in das Philotheos nun geradewegs schaut[11]. Dieses ersehnte Licht ist blendend und tödlich und zugleich die höchste Erfüllung des Blicks[12]. Von der Weichheit und Milde, die das Licht im Mittelalter im Westen hat, ist hier nichts zu finden. Zärtlich ist das Licht nicht, es erhellt nicht, macht nicht sichtbar, sondern blendet und hat zerstörerische Kraft. Es ist auch kein „Anfang der Formen"[13] oder der Farben, sondern „formlos". Es ist „Negation" aller Bilder. Es ist das „entvölkerte Bild" (vgl. E, 60f).

Das Sehen wird zur Ekstase des Sehens, zur höchsten Übersteigerung des Sehens, wo es in Nicht-Sehen umschlägt. Alle Grenzen des Sehens werden hier überschritten, wenn Sehen und Nicht-Sehen in eins fallen, wenn das Auge mit dem Licht, das zugleich Gegenstand und Medium des Sehens ist, eins wird.

Dass das Licht Grundvoraussetzung der Bilder ist, rettet diese nicht, denn das Licht geht in der Welt verloren, und die Abbilder verführen[14]. Nur die radikale Abkehr vom Sichtbaren kann somit Wert besitzen. Daher ist diese Position nicht nur eine Übersteigerung der

[11] Vgl. Blumenberg, Licht, 435: „Nicht mehr *im* Lichte zu stehen und zu sehen, gewährt dem Menschen Erfüllung, sondern *in* das Licht selbst hineinzusehen und darin alles sonst Sichtbare erlöschen zu lassen, treibt es ihn". u. „die außerordentliche, ekstatische Zuwendung, in der erfüllende Berührung und zurückstoßende Blendung eins werden", ebd.

[12] Vgl. ebd., 441: „Die absolute Blendung ... im Neuplatonismus ..: die Koinzidenz von Sehen und Nicht-Sehen in der Blendung durch das reine Licht ist die bestätigende Grunderfahrung aller Mystik, in der sich die Gegenwart des Absoluten bezeugt, in der alles Denken und Sprechen überboten wird...".

[13] „inchoatio formarum", M, 22.

[14] Vgl. E, 59f. Vgl. zu dieser Denkweise Blumenberg, Licht, 439f: „Die Abbilder verweisen nicht mehr auf das Urbild, wie bei *Plato*, sondern verführen trügerisch von ihm fort".

zuvor dargestellten, sondern auch ihr Gegenpol, da die Sichtbarkeit hier den Blick nicht anagogisch emporführt, sondern ablenkt und verführt. Der Traum dieses Sehens ist das Nicht-Sehen, die Auflösung in das Licht und die Abkehr von aller Sichtbarkeit.

Das Sehen, das nicht ergreift, was es sieht, hatte Didi-Huberman eine geläuterte, gereinigte Form des Sehens genannt. Dann handelt es sich hier wohl um die vollkommenste und reinste Form des Sehens, die „Askese des Sehens" (E, 61).

3. Sehen – Sehnsucht

Sehen und Nicht-Sehen sind eng miteinander verwoben. Die Skala spannt sich zwischen einem In-eins-Fallen von Sehen und Nicht-Sehen bei Philotheos und einem Sehen von etwas, das verbunden ist mit dem Nicht-Sehen eines anderen, das den eigentlichen Gegenstand des Sehens darstellen müsste. Mehr oder minder ekstatisch und mehr oder minder mystisch ist die Verbindung zwischen Sehen und Nicht-Sehen, aber sie ist für die hier untersuchten Autoren und Sehweisen konstitutiv. Letztlich gelangt auch die Übersteigung des Sichtbaren zum selben Punkt wie die Abkehr von der Sichtbarkeit. Denn Dionysius spricht vom „überlichten Dunkel", wo wir „im Nichtsehen und Nichterkennen den sehen und erkennen möchten, der unser Sehen und Erkennen übersteigt, (und zwar gerade) *durch* Nichtsehen und Nichterkennen"[15].

Beide Träume des Blicks sind von Sehnsucht geprägt. Wie machtvoll die Sehnsucht bei Philotheos ist, zeigt sich, wo er davon spricht, wie dieses Licht den, der es einmal gekostet hat, „foltert [...] mit einem eigentlichen Hunger: die Seele ißt, ohne jemals satt zu werden; je mehr sie ißt, um so größer wird ihr Hunger"[16]. Die Sehnsucht nach diesem Licht wird zu einer wahren Sucht.

Unterschiedlich sind die beiden skizzierten Wege, da der eine sich schrittweise an den sichtbaren Bildern emporhebt, während der andere sich radikal dem blendenden Licht zuwendet, aber sie sind doch eng verwandt. Die Sichtbarkeit ist für beide unvollkommen und daher auch nicht oder nur in eingeschränktem Maße des Blickes würdig. Gegenstand des Blicks sollte sie nicht sein. Diese Haltung stellt Didi-Huberman als Position vor, die sich im Christentum entwickelt hat. Sie hat ihre Wurzeln am Sinai – ein Ort, der für beide

15 Dionysius, Über die mystische Theologie, II; 1025 A.
16 Kleine Philokalie, X, 24; E, 62.

Texte zentral ist –, erleben ihren Höhepunkt im christlichen Mittelalter – *Im Licht gehen*, bzw. *Philotheos* – und reicht bis in die Moderne – das Kapitel *In der Farbe gehen* ist zutiefst von dieser Haltung geprägt, aber auch *Der Erfinder* erstreckt sich mit dem Wort „photographieren" bis in die Moderne, sucht gegen die reproduzierbaren Bilder das Licht.

4. Ausblick in die christliche Tradition

In der Einleitung wurde darauf hingewiesen, dass sich Didi-Huberman in den Jahren 1984 bis 1990 intensiv mit der Rolle von Bild und Sehen im Christentum beschäftigt hat. Neben den beiden hier ausgewählten Texten kommen andere Autoren und Werke in den Blick. Aus ihnen sei exemplarisch der Hl. Augustinus genannt, mit dem sich Didi-Huberman in *Die Paradoxien des Seins zum Sehen* befasst. Auch dort findet sich ein solches der Sichtbarkeit misstrauendes Sehen:

> „Als hätte Augustinus, der allen ‚glänzenden Trugbildern' abschwor, trotzdem nie davon abgelassen, einen Glanz zu suchen, der nicht illusorisch und leer, doch auch nicht mit den Augen ‚sichtbar' war. Als hätte er nicht im trügerischen Sichtbaren, sondern im Sein selbst eine *glänzende Wirklichkeit* gesucht. Doch was kann das bedeuten, eine unsichtbare glänzende Wirklichkeit?"[17] – „un réel non visible de la splendeur"[18]

Die Sehnsucht zu sehen bleibt, obwohl Augustinus sich vom Trug der Bilder abwendet. Er hört nicht auf, einen „Glanz" zu suchen. Das Sichtbare aber ist nichtig und gefährlich: „Wisse also: Was du siehst, das ißt du, und wenn du es ißt, wirst du es, denn es verschlingt und verzehrt dich von innen her. Wisse, daß das Sichtbare wie ein tödliches und verzehrendes Gift ist."[19] Diese Ablehnung des Sichtbaren führt zu einer Spaltung des Sehens:

> „So erzeugt die Kritik der sichtbaren Welt von Anfang an ein gespaltenes Subjekt, ein Subjekt, das angesichts der Forderung, die ihm vorgehalten wird, zur Dissoziation des Sehens verurteilt ist: angesichts der Forderung, *jenseits des sichtbaren Körpers zu sehen*"[20].

> „Die Dissoziation des Sehens [...] muß zwangsläufig das Auge in Widerspruch zu sich selbst setzen: Es sieht und es verabscheut sich zugleich

[17] Die Paradoxien, 139f.
[18] Les Paradoxes, 122.
[19] Die Paradoxien, 147.
[20] Ebd., 143.

dafür, eine Welt zu sehen, die es für eine bloße Parade des Unwirklichen hält"[21].

Hieraus entwickele sich, so Didi-Huberman, eine „anthropologie du désir", eine „Anthropologie der Sehnsucht"[22]. Sein Ziel kann der Mensch erst im Tod erlangen[23], daher muss der Gegenstand des einzigen Genusses, auf den der Mensch erst nach dem Tod hoffen kann, zum Verlangen werden: „wo der abwesende Gegenstand als Gegenstand eines Versprechens erscheint. Dieser Akt ist eine grundlegende ‚Lösung', insofern er eine Sehnsucht erzeugt, die proportional zur Abwesenheit ihres Gegenstandes ist"[24]. Dieselbe Erzeugung einer Sehnsucht durch Abwesenheit ist auch zentrales Motiv von *L'homme qui marchait*, und auch in weiteren Texten findet sich die Sehnsucht. In *Puissances de la figure* spricht Didi-Huberman von „un tel *manque-à-voir*"[25]. Die Tafeln von Fra Angelicos Madonna der Schatten übertitelt er mit „„Desiderium': la couleur comme anagogie"[26].

5. Ausblick in die Moderne

Auch in der Moderne findet Didi-Huberman eine Sehnsucht des Blicks wieder, eine Dynamik, die den Blick über die Sichtbarkeit hinauszieht.

Obwohl der Blick hier nicht erwarten kann, etwas dahinter zu sehen, sehnt er sich weiterhin danach. Die Werke verweisen auf keinen Gott mehr, aber dennoch sind sie nicht die reine Sichtbarkeit. Das Wissen, dass dahinter nichts ist, löst die Sehnsucht zu sehen nicht auf, mag sie vielleicht ob ihrer Unmöglichkeit noch verstärken. Daher kann es auch hier weiterhin die alte „Architekturvorschrift" und das „uralte Paradox" (vgl. M, 33) geben. Die Sehnsucht zu sehen wird unerfüllbarer, da der Gläubige im Mittelalter auf das Leben nach dem Tod hoffen konnte, wo er Gott würde schauen können, eine Hoffnung, die der Mensch in diesem „Supermarkt der Kunst" (M, 27) nicht hat.

[21] Ebd.
[22] Les Paradoxes, 125. Übers. WMS; vgl. Die Paradoxien, 144, wo „Anthropologie des Wunsches" übersetzt wird.
[23] Vgl. ebd., 153.
[24] Ebd., 154.
[25] Puissances, 613; vgl. 614.
[26] Ebd., 616.

Wie sehr die moderne Kunst und unsere Weise, sie zu sehen, von dieser Art des Sehens beeinflusst ist, zeigt Didi-Huberman nicht nur in diesem Text an der Kunst Turrells. Ausführlich verortet er sie in *Was wir sehen blickt uns an* in der *minimal art*. Er widmet sich dort einer Kunst, die nach den Aussagen ihrer Künstler ganz dem Sichtbaren zugewandt ist. Die Objekte präsentieren sich als Objekte, verweisen auf nichts anderes als sich selbst, sind keine Repräsentation eines anderen, kein Bild im Sinne von Abbild: „Das hieß Formen zu erfinden, die auf Bilder verzichten können"[27]. Es bleibt jedoch nicht bei dieser Bilderlosigkeit: „Was ist ein Kubus? Ein beinah magisches Objekt, in der Tat. Ein Objekt, das auf völlig unerwartete und unerbittliche Weise Bilder liefert"[28]. Ein Objekt, das beinah magisch ist, aber auch nur beinah, das zunächst den Anschein erweckt, auf nichts anderes zu verweisen, dann aber „unerwartet" – so sah es nicht aus – und „unerbittlich" – der Betrachter kann sich nicht wehren – „Bilder liefert". Auch ein solches Werk zieht den Blick über sich hinaus, weg von der einfachen Sichtbarkeit. Diese Wirkung wird von manchem gefürchtet: „Diese Werke [von Tony Smith] lassen ihn [d.h. M. Fried] buchstäblich erschauern [wie ein Götterbild einen Ikonoklasten], sie entfalten mit Mitteln, die er hochschätzt – mit den nicht-ikonischen Mitteln der formalen ‚Spezifität' und der reinen Geometrie – eine phantasmatische Wirkungskraft, die er fürchtet"[29]. Eine phantasmatische Wirkungskraft („efficacité phantasmatique"[30]) haben diese Werke auf ihren Betrachter – es sind Gegenstände, die Bilder erzeugen, die eine Aura haben, die den Betrachter distanzieren und heranziehen, die ihn das, was er begehrt, nicht erreichen lassen; Gegenstände, in denen der Verlust ins Zentrum rückt. Didi-Huberman entwickelt hier einen emphatischen Bildbegriff – ein Bild hat Macht über seinen Betrachter, packt ihn, lässt ihn den Verlust fühlen und lässt ihn diesen Verlust fast ersehnen. Der Verlust verliert seine negative Bedeutung, er erscheint als der angemessene Ausweg aus dem Dilemma zwischen Sichtbarkeit und Unsichtbarkeit, zwischen Sehen und Nicht-Sehen, Wissen und Nichtwissen. Verlust von irgendetwas, das zu ersehnen ist, dessen Erlangung im eigentlichen Sinne aber nicht erstrebenswert ist. Didi-Huberman spricht sogar von der „metapsychologischen Ebene einer

[27] Was wir sehen, 44.
[28] Ebd., 72.
[29] Ebd., 106.
[30] Ce que nous voyons, 88.

Dialektik von Gabe und Verlust, von Verlust und Begehren, von Begehren und Trauer"[31].

Didi-Huberman findet die Sehnsucht des Blicks, die er in der christlichen Kunst verortet, in einer Kunst wieder, die nicht religiös ist. Müsste man also davon ausgehen, dass jedes Bild diese Sehnsucht auslöst, dass man Benjamin zustimmen müsste, wenn er schreibt: „Ein Gemälde würde, dieser Betrachtungsweise nach, an einem Anblick dasjenige wiedergeben, woran sich das Auge nicht sattsehen kann. Womit es den Wunsch erfüllt, der sich in seinen Ursprung projizieren läßt, wäre etwas, was diesen Wunsch unablässig nährt."[32]?

6. Traum von den drei Blicken

Den Blick zum Thema hat auch ein *Die Parabel der drei Blicke* überschriebener Text des Bandes *Phasmes*. Der Text bezeichnet sich selbst als Parabel; ihr Mittelteil ist eine Traumgeschichte. Die Hauptgestalt dieses Textes, der „Vermesser des Sichtbaren"[33], versinkt in einen Traum, in dem ihm die Göttin Aphrodite drei Blicke gewährt, den „Blick des Wachens", den „Blick des Einschlafens" und den „Blick des Traums".

Der „Blick des Wachens", der „regard pour veiller"[34] ist ein dem Sichtbaren zugewandter Blick, ein Blick, der jedes Detail sieht. Doch der „Vermesser" erfleht schließlich nur die Befreiung von diesem Blick: „Aber statt sich zufriedenzugeben, wird seine Sehnsucht zu sehen wahnsinniger, pervertiert sich und wird letztlich unerträglich"[35]. Die Sehnsucht zu sehen wird nicht im Detailsehen erfüllt, der Blick kann bei der Sichtbarkeit nicht stehenbleiben. Jedes Detail zu sehen, wird zu einem Albtraum. Unscharf und verschwommen werden die Gegenstände hingegen für den „Blick des Einschlafens", den „regard pour s'endormir"[36], den Blick desjenigen, „der nicht mehr klar erfaßt, der schon im Dämmer versinkt: ein Blick dessen, der einschläft, aber noch nicht im Schlafe liegt"[37]. Gesteigert wird diese Undeutlichkeit und Flüchtigkeit im „regard pour songer"[38], dem

[31] Was wir sehen, 115; vgl. auch Supposition de l'aura, 98.
[32] Benjamin, Charles Baudelaire, 645.
[33] Die Parabel, 130.
[34] Ebd., 131; La parabole, 115.
[35] Ebd., 116 (Übers. WMS); vgl. Die Parabel, 132.
[36] Ebd., 133; La parabole, 116.
[37] Die Parabel, 133.
[38] La parabole, 118.

„Blick des Träumenden", einem „Blick für das, was jenseits des Sichtbaren ist, und dieses Jenseits nennt sie [Aphrodite] das Visuelle, weil das Wort *visuell*, wie sie sagt, sich mit *virtuell* reimt"[39]. Ein Jenseits des Sichtbaren zu sehen und nicht bei der bloßen Sichtbarkeit Halt zu machen, kennzeichnet diesen Blick, für den das Nicht-Sehen ein wichtiges Merkmal ist, da der, der mit dem Blick „pour songer" schaut, vieles nicht oder nur unklar und verschwommen sieht. Zugleich ist dieses Sehen hier auch ein Sich-Auflösen des Auges, das mit dem, was es sieht, eins wird[40]. Die Geschichte dieses Blicks ist aber eine Traumgeschichte: „Er erwacht in der Morgendämmerung"[41].

Wie eng Blick und Traum miteinander verwoben sind und wie sehr dies unser Sehen beeinflusst, hebt Didi-Huberman mehrfach hervor[42]. Mit Bezug auf Lacan behauptet er:

> „Wenn wir wachen, ist der Blick uns ständig entzogen, eingeklammert. Wenn die Malerei eine Sache von Dingen für den Blick ist – und nicht nur von sichtbaren Dingen –, müssen wir zugeben, daß hier eine wesentliche Schwierigkeit besteht, eine unauflösbare sogar. Um ein Bild wirklich anzuschauen, müßten wir es im Schlaf anschauen können... und das ist offensichtlich unmöglich."[43]

Zwei Momente des Sehens scheinen so bei der Betrachtung von Bildern zusammenzukommen: Einerseits „bedürfen wir einer ‚detaillierten' Dimension des *Sehens*, eines wachen, *hellsichtigen* Standpunkts gegenüber dem Bild und seinen Mitteln der Darstellung"[44]. Auf der anderen Seite steht „die ‚schwebende Sichtbarkeit' von Doras *beinahe schlafendem* Blick"[45].

7. Sehen und Verlieren

In Didi-Hubermans Vorstellung vom Blick sind Sehen und Verlieren miteinander verbunden.

> „wenn wir etwas sehen, haben wir in der Regel den Eindruck, etwas zu erlangen. Doch die Modalität des Sichtbaren wird unausweichlich – und das heißt, mit einer Frage des *Seins* verbunden sein –, wenn Sehen

[39] Die Parabel, 135.
[40] Vgl. ebd., 136.
[41] Ebd., 137.
[42] Vgl. auch L'homme qui marchait dans la couleur (2001), 39, 86, pass.
[43] Ein entzückendes Weiß, 110.
[44] Ebd.
[45] Ebd. – mit Bezug auf Freud.

heißt, daß man spürt, daß sich uns etwas unausweichlich entzieht, mit anderen Worten: wenn Sehen Verlieren heißt"[46].

„Wenn Sehen Verlieren heißt"[47] – dieser Satz ist paradigmatisch für Didi-Hubermans Verständnis vom Sehen und vom Bild. „Quand voir, c'est perdre"[48] steht an dieser Stelle im französischen Original, es handelt sich also hier nicht um die allgemeine Behauptung, Sehen bedeute immer Verlieren. Vielmehr werden durch den Ausdruck „quand" (und nicht „si") jene besonderen Fälle des Sehens herausgegriffen, in denen Sehen Verlieren ist oder sein könnte.

Sehen bedeutet nicht immer Verlieren, oft dient es zur Aneignung, zur Orientierung, um Kenntnis und auf diese Weise auch Macht über die Dinge, die man ansieht, zu gewinnen[49]. Sehen ist da kein Verlust. Verlust wäre die Blindheit, das Fehlen von Sehen. Diese Haltung gegenüber den Dingen, die man sieht, ist die alltägliche, es ist die praktikable, die einfache. Aber dieses Sehen, das der Sichtbarkeit und den Bildern mehr oder minder indifferent gegenübersteht, sich vielleicht an ihnen erfreut, aber sicherlich nicht von ihnen betroffen wird, gibt es in Didi-Hubermans Texten immer nur als Gegenpol. In besonderen Momenten des Sehens ist das Sehen von Verlust geprägt:

> „…nunmehr verbleiben wir auf der Schwelle zweier einander widersprechender Regungen: zwischen *Sehen* und *Verlieren*, zwischen dem optischen Erfassen der Form und dem taktilen Gefühl – in deren Präsentation selbst – , daß sie sich uns entzieht, daß sie zur Abwesenheit verurteilt bleibt."[50]

Der Verlust ist nicht als solcher zu sehen. Es handelt sich nicht um einen sichtbaren Gegenstand, den man sehen kann, wie man andere Gegenstände sieht. Es ist kein Gegenstand, der sich entzieht, somit gerade noch sichtbar ist, sozusagen um die Ecke oder im Hintergrund verschwindet. Der Verlust wird vielmehr gefühlt. Der deutsche Text spricht an dieser Stelle vom „taktilen Gefühl", im französischen Original steht „sentir tactilement", was dort dem „saisir optiquement" entgegengesetzt wird[51]. „Saisir optiquement" unterstreicht deutlich den besitzergreifenden Charakter, den das Sehen haben kann. Der Verlust dagegen wird gefühlt: „Sentir" – „Fühlen".

[46] Was wir sehen, 16f.
[47] Ebd., 17; vgl. auch ebd., 101.
[48] Ce que nous voyons, 14.
[49] Was wir sehen, 16f; vgl. Devant l'image, 25.
[50] Was wir sehen, 217.
[51] Vgl. Ce que nous voyons, 178.

Aber Didi-Huberman schreibt nicht nur „sentir", sondern „sentir tacti-lement", ein Gefühl, eine Berührung, etwas, das schwer in Worte zu fassen ist, da es nicht sichtbar und so auch nicht vorzeigbar ist[52].

Dieses Sehen, das von Verlust und Sehnsucht getragen ist, ist ein Sehen, das mehr ist als Gebrauch und das den Blick über sich hinauszieht. Ein solch emphatischer Blick ist freilich ein Blick für be-sondere Momente des Sehens, für Bilder, den Abwesenden.

[52] Vgl. Was wir sehen, 79.

IV. Methode

Die beiden hier vorgestellten Texte *Der Erfinder des Wortes „photographieren"* und *L'homme qui marchait dans la* couleur sind Texte eines Philosophen. Sind es auch philosophische Texte?

Irritierend ist vorab ihre Schreibweise, die sich nicht anstandslos in die normale wissenschaftliche Diskussion der Philosophie einfügt. Sie arbeiten ohne Zweifel mit den anerkannten Mitteln der Wissenschaft, theoretischen Begriffen, Argumenten und Konstrukten, mit Zitaten und Literaturnachweisen. Die Analyse der Motive hat aufgezeigt, welche religions-, kunst-, philosophiegeschichtlichen Wissensbestände darin verarbeitet sind.

Zugleich geben sich diese Texte aber als Geschichten, als fiktive Texte, als Literatur also und nicht als Wissenschaftsprosa. Darum könnte der Zweifel entstehen, ob es sich hier überhaupt um methodisch begründete und theoretisch diskutable Philosophie handelt. Und daran schließt sich die weitere Frage an, welcher Beitrag zur philosophischen Forschung denn von solcherart Texten zu erwarten sei, ob sie überhaupt einen theoretischen Erkenntnisgewinn erbringen oder nur schriftstellerisches Schmuckstück sind.

Die beiden hier ausgewählten Texte lassen sich in das große Projekt einordnen, das Didi-Huberman an anderer Stelle einmal als „Geschichte der Blicke"[1] bezeichnet hat. So universal die beiden Texte geschichtlich auch ausgreifen, sie sind nicht schon das ganze einer solchen Geschichte. Sie sind Einzelstudien dazu. Sofern man ein solches Projekt dem zuordnen kann, womit philosophische Ästhetik sich befasst, ist solchen Texten der Erwartungsvorschuss entgegenzubringen, daß sie dazu einen diskutablen Beitrag leisten.

Zu klären ist freilich die ungewöhnliche Verfahrensweise, in der sie das versuchen.

1. Worte, Werke, Blick

„Wir werden nichts von dem sehen, was gesehen wurde. Es gibt kein Reliquien-Objekt. Uns bleiben nur einige Worte, einige gewaltsame Sätze eines Buches, das den Namen Exodus trägt"[2].

[1] Fra Angelico, 13.
[2] „Nous ne verrons rien de ce qui fut vu. Il n'y a pas d'objet-relique. Il ne nous reste que quelques mots, quelques phrases violentes d'un livre intitulé Exode", M, 10.

Der damalige Blick ist vergangen und unzugänglich. Keiner kann mehr sehen, was dort, damals gesehen wurde. Unsere Kenntnis des Vergangenen ist indirekt, angewiesen auf Quellen, Worte (literarische Zeugnisse) und Werke (materielle Relikte).

Vom Sehen in der Wüste gibt es keine Werke, keine Reliquien, die uns Aufschluss darüber geben könnten, wie gesehen wurde. Aber es war eine Erfahrung, die gewaltsame Worte hervorbrachte. Diese Worte sprechen jedoch nicht vom Sehen, sie beschreiben nicht die Farben und das gleißende Licht. Explizit ist da über das damalige Sehen nichts oder nur wenig zu finden. Dennoch gibt es, so Didi-Hubermans Annahme, einen Zusammenhang zwischen der Seherfahrung und den Worten, der die Möglichkeit eröffnet, aus den Worten das ihnen zugrundeliegende Sehen zu rekonstruieren. Ähnlich verhält es sich bei den mittelalterlichen Texten. Der Philotheos der *Philokalie* spricht vom Licht, aber er entwirft keine Theorie des Sehens. Theologen wie Augustinus, Dionysius erörtern in ihren Schriften Fragen der Sichtbarkeit und des Bildes. Kann man daraus Anhaltspunkte für den Blick gewinnen, der darin impliziert ist?

Wenn Didi-Huberman in den zitierten Sätzen beklagt, dass wir keine Werke hätten, die von der Erfahrung des Sehens in der Wüste zeugen könnten, so unterstellt er, dass die Kunstwerke vergangener Zeit Aufschluss darüber geben könnten, wie sie damals betrachtet wurden, wie damals gesehen wurde. Ist man durch das Zeugnis der Werke näher an der Realität als durch das der Worte? Es scheint, als ob die Blicke in ihnen aufbewahrt würden, als ob man in ihnen einen vergangenen, verlorenen Blick wiederfinden könnte, wenn man nur gut genug in ihnen suchen würde. Dann wären die Blicke zwar nicht „archiviert" oder „konserviert"[3], aber es gäbe doch zumindest noch Spuren und Anzeichen von ihnen, aus denen man vielleicht doch so etwas wie eine Geschichte der Blicke konstruieren könnte.

Solche Spuren und Anzeichen fände man bisweilen in Worten, besser aber vielleicht noch in Kunstwerken, oder auch in einer Kombination von beiden. Ein gutes Beispiel für eine solche Kombination wäre Abt Sugers Betrachtung der Kirchenschätze von St-Denis, die wir als Werke heute noch kennen.

Der Anhalt der Worte und Werke ist unumgänglich, wenn es um eine Geschichte des Blicks gehen soll, aber ihre historische Deskription dringt nicht durch bis zur Ursprünglichkeit des Blicks selbst.

[3] Fra Angelico, 13.

Dahin ist nach Didi-Hubermans Überzeugung nur zu gelangen, wenn der eigene Blick des Forschers zum Organ der Erkenntnis wird. Dieses Instrument aber ist gefährlich:

> „Darin liegt also das Nicht-Wissen, welches uns das Bild anträgt. […] Es betrifft zunächst einmal die fragile Evidenz einer Phänomenologie des Blicks, mit welcher der Historiker nicht viel anzufangen weiß, da sie nur erfaßbar ist über seinen eigenen Blick, der ihn entblößt"[4].

Der Historiker, der verstehen will, wie jemand damals ein Bild angeschaut hat und welche „Wirkung auf den Blick"[5] es hatte, kommt nicht umhin, seinem eigenen Blick zu vertrauen. Erst aus der Weise, wie er selbst schaut und wie sein Blick beeindruckt wird, lässt sich eine Vorstellung davon gewinnen, wie es damals gewesen sein könnte. Er muss die Werke anschauen und ihre Wirkung auf den Blick an sich selbst erproben. Wenn Didi-Huberman vom zärtlichen Gold von San Marco spricht (vgl. M, 16), so ist diese Beschreibung auf seinen eigenen Seheindruck zurückzuführen, ebenso wie der „Glanz" der *Pala d'oro* oder der Eindruck, in einer gotischen Kathedrale „im Licht" zu gehen. Dies entblößt den Forscher, weil er etwas so Unklares wie den persönlichen Eindruck eines Bildes in Worte fassen und preisgeben muss. Und es entblößt ihn auch, da er mit seinem subjektiven Einsatz das sichere Feld des historisch Belegbaren verlässt. Wer sich unter solchen erkenntnistheoretischen Prämissen auf eine „Geschichte der Blicke"[6] einlässt, muss wissen, dass er „das Risiko des Nicht-Nachweisbaren"[7] eingeht.

Dies unterstellt natürlich auch, dass der damalige Blick und der heutige Blick einander nicht völlig fremd sind, dass also das, was damals ein Auge berührte, auch heute ein Auge berühren kann. Die mittelalterliche Kunst, die Didi-Huberman in diesem Text behandelt, beeindruckt auch heute noch den Blick mit ihren Effekten von Licht und Farbe. Diesem Eindruck auf den Grund zu gehen und sich zu fragen, wieso dieser Eindruck erweckt werden sollte, ist dann Aufgabe des Forschers. Er soll zu verstehen suchen, welchen Blick bestimmte Bilder einfordern und was ein solcher Blick, ein solches Sehen zu bedeuten hatte, warum so gesehen werden musste, wenn man den kulturellen Kontext einbezieht. Das heißt zum einen, dass er von seinem eigenen Blick aus imaginieren muss, aber es heißt auch, dass er sein Wissen über diese Zeit erweitern muss.

[4] Vor einem Bild, 27.
[5] Ebd., 28.
[6] Fra Angelico, 13.
[7] Vor einem Bild, 28.

2. Sehen und Wissen

Sehen und Wissen – im Französischen klanglich sehr schön: *voir et savoir* – spielen für Didi-Hubermans Herangehensweise eine zentrale Rolle. In *Vor einem Bild* werden Wissen und Sehen pointiert in Gegensatz zueinander gestellt:

> „Wir befinden uns wieder einmal in der Situation einer entfremdenden Wahl [...]: *wissen, ohne zu sehen,* oder *sehen, ohne zu wissen.* Verlust auf alle Fälle. Wer die Wahl trifft, bloß zu *wissen,* gewinnt natürlich die Einheit der Synthese und die Evidenz der einfachen Vernunft; aber er verliert das Reale des Gegenstands [...] Wer dagegen *sehen* oder aber betrachten möchte, verliert die Einheit einer geschlossenen Welt und findet sich in der unbequemen Öffnung eines nunmehr gleitenden Universums wieder, wo er allen Stürmen des Sinns ausgesetzt ist."[8]

Wenn man sich für das Wissen entscheidet, verliert man das „Reale des Gegenstands", denn der Gegenstand wird der Theorie untergeordnet, er wird eingeordnet, klassifiziert, er bleibt ohne Leben, hat nichts Eigenständiges, nichts Beunruhigendes. Dies ist die Haltung, die Didi-Huberman der üblichen akademischen Kunstgeschichte vorwirft[9]. Wer dagegen dem Sehen Vorrang vor dem Wissen gibt, verliert die durch das Wissen garantierte Einheit, da man im Sehen vielen, unendlich vielen Deutungen und Möglichkeiten ausgeliefert ist.

Es geht hier nicht um die Forderung, das Wissen aufzugeben, sondern darum, seine Absolutsetzung zu vermeiden[10]. Ziel ist es, sich nicht des Bildes zu bemächtigen, es vollends zu begreifen, sondern sich eher von ihm ergreifen zu lassen: „à ne pas se saisir de l'image [...] à se laisser plutôt saisir par elle"[11].

Eine Preisgabe des Wissens darf dies nie sein. Wo Didi-Huberman davon spricht, eine Geschichte der Blicke schreiben zu wollen, weist er nachdrücklich auf das Problem hin, das eine solche Geschichtsschreibung mit sich bringe:

[8] Ebd., 147; vgl. Devant l'image, 172: „la situation du choix aliénant. [...] *savoir sans voir* ou *voir sans savoir.* Une perte dans tous les cas. Celui qui choisit *savoir* seulement aura gagné, bien sûr, l'unité de la synthèse et l'évidence de la simple raison; mais il perdra le réel de l'objet [...] Celui, au contraire, qui désire *voir* ou plutôt regarder perdra l'unité d'un monde clos pour se retrouver dans l'ouverture inconfortable d'un univers désormais flottant, livré à tous les vents du sens".

[9] Vgl. ebd., 10ff.

[10] Vgl. ebd., 30.

[11] Ebd., 25; vgl., Vor einem Bild, 23.

„Es ist freilich sehr schwer, eine Geschichte der Blicke zu schreiben, weil die Blicke nirgends konserviert oder archiviert sind. Man muß hier also seine Einbildungskraft spielen lassen [...] und zugleich versuchen, diese riskante historische Einbildungskraft mit begrifflichen Werkzeugen auszurüsten, die es ihr mit etwas Glück ermöglichen, streng und kohärent zu verfahren."[12]

Die Einbildungskraft muss durch Wissen abgesichert und geleitet werden, durch das „Schutzgeländer unseres dürftigen historischen Wissens", das „garde-fou de notre pauvre savoir historique", mit dessen Hilfe man „imaginieren" kann[13]. Nimmt man dieses Bild ernst, so ist das Wissen das Geländer einer Brücke über einen Abgrund, den der Forscher zu überschreiten sucht. Es soll ihn davor bewahren, von der Imagination in die Irre geführt zu werden und abzustürzen. Waghalsigkeit und Absicherung müssen zusammenkommen. Ohne die Waghalsigkeit, die Imagination wagte es der Forscher wohl kaum, sich diesem Abgrund auch nur zu nähern. Ohne das Wissen jedoch wäre sein Absturz nur zu wahrscheinlich. Darüber hinaus enthält der französische Ausdruck eine weitere Nuance: im *garde-fou* hört man deutlich *fou* – verrückt. Das Wissen ist also auch das, was einen davor bewahrt, verrückt zu werden und hingerissen von der Imagination den Halt zu verlieren.

3. In Bildern denken

Didi-Hubermans Vorgehensweise in diesen beiden Texten kann man als Versuch verstehen, dem gerecht zu werden, was er in der methodologischen Einleitung zu *Phasmes* entwickelt. Dort fordert er von Sprache und Denken, sich auf ihren jeweiligen Gegenstand einzulassen.

„Sich auf das Disparate einlassen heißt, jedesmal von neuem die Frage nach dem Stil zu stellen, den ebendiese Erscheinung verlangt."[14]

Die Einleitung in den Band *Phasmes* schließt mit dem Satz:

„Es schuldet sie [d.h. die Disparatheit der Texte in diesem Band] auch seinem Versuch einer Erkenntnis, seiner jedesmal neu gestellten heuristischen Herausforderung: Daß das Denken sich zu dem erscheinenden

12 Fra Angelico, 13.
13 Devant l'image, 25f. (Übers. WMS); vgl. Vor einem Bild, 24.
14 Erscheinungen, 12.

Objekt so verhalte wie die Insektenart der Phasmiden zu dem Wald, in den sie eindringt."[15]

Die Phasmiden werden zu dem Wald, in den sie eindringen. Die Blätter, die man in diesem Wald zu sehen glaubt, sind Blätter und sind es doch nicht, da es die Phasmiden sind. Sie stellen das dar, ja sie werden zu dem, worin sie sich verstecken sollten[16]. Das Denken muss dieser heuristischen Herausforderung zufolge zu seinem Gegenstand werden, es muss seinem Gegenstand ähnlich werden, ihm so gleichen, dass es ihn darstellen, präsentieren kann. Wie soll sich die Sprache dem Blick annähern? Sie muss in Worte fassen, was der Blick erfuhr, diese nicht-sprachliche Erfahrung in Sprache überführen.

Auffällig ist, wie bilderreich Didi-Hubermans Sprache ist. Er scheint in Bildern zu denken. Die Orte treten bildhaft vor Augen, mit ihren Farben, ihrem Licht. Ein solches bildhaftes Denken nimmt auch das Bildgedächtnis des Lesers in Anspruch. So greift er, um den Eindruck zu beschreiben, den der Besucher hat, wenn er zuerst in den Raum von Turrells Werk eintritt, auf eine visuelle Erinnerung zurück:

> „Aber für einen Augenblick empfindet sich der Mensch, der geht, als ob er selbst *verschwommen werde*, nach dem Bilde dieser verirrten, aufgelösten Körper in den Aquarellen Turners..."[17]

Der Mensch fühlt sich verschwommen nach dem Bild jener verschwommenen Körper, die er zu ganz anderer Zeit, an ganz anderen Orten gesehen haben mag. Er fühlt sich nach dem Bilde – nach dem Bilde eines Bildes. Um eine Empfindung zu kennzeichnen, greift Didi-Huberman auf Bilder zurück, die er kennt und die auch der Leser kennen wird. Unser Blick und auch die Weise, wie wir von unserem Blick sprechen können, hängen von den Bildern ab, die wir kennen.

Wie Didi-Huberman Turrells Werk sieht und in Worte fasst, zeigt deutlich, wie sehr sein heutiger Blick von der mittelalterlichen Kunst geprägt ist, von Altären, die Respekt erwecken, von Kathedralräumen voller Licht.

[15] Ebd.; vgl. Apparaissant, 12: „Il la doit aussi à sa tentative même de connaissance, à son pari heuristique chaque fois recommencé: que la pensée se fasse à l'objet apparaissant comme l'insecte nommé *phasme* se fait à la forêt dans laquelle il pénètre.".

[16] Vgl. Das Paradox der Phasmiden, 15-21.

[17] M, 29, „l'homme qui marche s'éprouve lui-même comme *devenant flou*, à l'image de ces corps égarés, dilués dans les aquarelles de Turner...".

Sein visuelles Denken zeigt sich aber auch in seinem Blick auf die alten Texte von Theophanien – er malt bildlich aus, wie Wolken den Sinai umhüllen, wie ausgegossenes Blut den Altar zu einem roten „Monochrom" macht, hebt Effekte von Licht und Farbe hervor. Die den Texten immanente Bildlichkeit und Visualität kommt so zum Vorschein.

4. Visuelle Phänomenologie

Didi-Huberman beschreibt im dritten Kapitel von *L'homme qui marchait*, wie Turrells Werk auf den Betrachter wirkt, wie es ihm erscheint und wie es sich verändert. Auch an der mittelalterlichen Kunst interessiert ihn nicht in erster Linie das, was man am Objekt bestimmen kann, Details, die man erkennen kann, sondern die Art und Weise, wie sie dem Betrachter erscheint.

Didi-Huberman bezeichnet dies als „visuelle Phänomenologie" (*phénoménologie visuelle*[18]). Wichtiger als die Beschreibbarkeit der Gegenstände ist ihr Erscheinen. Erscheinen ist hier ganz wörtlich verstanden, da es um die konkrete visuelle Erscheinungsweise der Werke geht, die Art und Weise, wie sie den Blick des Betrachters treffen, fesseln und wie sie sich seiner Bewegung folgend verändern können. Damit ist nicht gesagt, dass man die Gegenstände nicht auch untersuchen und detailliert beschreiben kann. Die Kunstwerke können durchaus auf eine Weise untersucht werden, die von der visuellen Erscheinung zunächst in gewissem Maße absieht. Didi-Hubermans Vorgehensweise liegt aber die Annahme zugrunde, dass, wenn es bei dieser detaillierten Untersuchung von Kunstwerken bleibt, ein wichtiges oder sogar das wichtigste Moment verfehlt wird[19]. Gerade die Flüchtigkeit, der Bezug auf einen Betrachter, die fühlbaren Qualitäten dieser Wirkung sind unerlässlich, wenn man verstehen will, wie Bilder gesehen wurden. Hinzu kommt ein notwendiges Maß an Undeutlichkeit. Was Didi-Huberman als Glanz der *Pala d'oro* beschreibt oder als das Aufblitzen der „Leuchttürme" der gotischen Retabeln, kann nur in einer dunklen Kirche wirken. Zu diesen Sehbedingungen schreibt Didi-Huberman in *Devant l'image*, es sei falsch anzunehmen, wir könnten einen Altar besser sehen,

[18] M, 28, Anm. 2.
[19] Vgl. Devant l'image, 42f, wo er feststellt, dass die Exaktheit nur dann ein Mittel zur Wahrheitsfindung sein kann, wenn der Gegenstand eine solche Exaktheit ermöglicht, und dass bei gewissen Objekten die exakte Beschreibung nichts zur Erkenntnis beiträgt.

wenn er hell erleuchtet sei, als „wenn wir ihn etwas weniger deutlich, dafür aber etwas länger in dem Halbschatten sähen, für den er gemalt wurde und wo er noch wie Rufblitze den Glanz seines Goldgrundes aussendet"[20]. Das helle Licht eines Museumsraums lässt natürlich die Details deutlicher erkennen als das Dunkel einer Seitenkapelle, das ihm aber eigentlich erst das wahre Geheimnis verleiht[21].

5. Perspektive

Der Mensch, der in der Farbe ging beginnt mit einem Zitat aus Samuel Becketts *Le dépeupleur*. Moses und die Wüste werden also mit Worten gekennzeichnet, die Beckett im 20. Jahrhundert schrieb. Indem Didi-Huberman seinen Text mit einem Zitat von Beckett beginnt, setzt er ihn von Anfang in eine bestimmte Perspektive. Er sucht keinen möglichst neutralen und objektiven Blick auf seinen Gegenstand, sondern einen perspektivischen. Der Blick durch Beckett auf Moses kann etwas in der alten Geschichte hervortreten lassen, was sonst unbemerkt bliebe. Didi-Huberman spricht von der „Fruchtbarkeit eines Zusammentreffens, durch die das Sehen der Vergangenheit mit den Augen der Gegenwart uns helfen würde, eine Schwierigkeit zu überwinden und wörtlich in einen neuen, bis dahin unbemerkten Aspekt der Vergangenheit einzutauchen, [...] und

[20] „que si nous l'observions un peu moins distinctement mais un peu plus longtemps dans cette pénombre pour laquelle il fut peint, et où il jette encore, comme des taches d'appel, l'éclat de ses fonds d'or", Devant l'image, 63 (Übers. WMS); vgl. Vor einem Bild, 59. Vgl. Schöne, Über das Licht, 23f, u. Anm. 31.

[21] Die Notwendigkeit, gewisse Gegenstände im Dunkeln zu betrachten, stellt Jun'Ichiro in seinem *Lob des Schattens* heraus, wo er sich u.a. auf die vergoldeten Buddhastatuen bezieht: „die Entdeckung, daß der Goldstaub, der eben noch einen gleichsam schlummernden, gedämpften Widerschein hervorgebracht hat, beim Zurseitetreten wie Feuer aufflammt; und man fragt sich verwundert, wie nur an einem so dunklen Ort sich eine derart intensive Lichtstrahlung konzentrieren konnte. Hier erst wird mir ganz deutlich, warum die Alten ihre Buddhastatuen oder die Wänden in den Wohnräumen vergoldet haben. Die Menschen von heute leben in hellen Häusern und kennen darum diese Art Schönheit des Goldes nicht. Die Bewohner der dunklen Häuser in früheren Zeiten dagegen ließen sich wohl nicht nur von der wundervollen Farbe des Goldes bezaubern, ...", 41; zu einer erwünschten gewissen Undeutlichkeit, vgl. ebd., 36.

den der neue Blick, nicht der naive oder unschuldige Blick, plötzlich enthüllt hätte"[22].

Manchmal kann erst der spätere Blick hervortreten lassen, was damals so nicht sichtbar sein konnte. Erst das heutige Verständnis von Photographie hebt die Bedeutung dieses Wortes in Philotheos' Text überraschend hervor. Anachronismen, die jeder Geschichtsschreibung innewohnen[23], meidet Didi-Huberman nicht, er lässt sie vielmehr fruchtbar werden. Dass es sich dabei um ein riskantes Mittel handelt, ist ihm vollkommen bewusst, wenn er den Anachronismus als „wirkliches *Pharmakon* der Geschichte" bezeichnet, als etwas, das bisweilen und in richtigen Dosen angewendet Heilmittel, bisweilen aber auch Gift sein könne[24].

Eine Geschichte des Blicks interessiert sich nicht nur für das Vergangene, auch nicht nur für die Herkunft des Heutigen aus dem Vergangenen, sondern für den Zusammenschluss der beiden, das Zusammenspiel von Vergangenheit und Gegenwart. Eine solche Zusammenstellung vermag nur die Fiktion, die einen Ort schafft, wo sich z. B. Beckett und Moses begegnen können. Da schießen Elemente ineinander, die, ohne dass man einen auch nur entfernten historischen Zusammenhang nachweisen könnte, einleuchtend zusammenstimmen. Die Konstellationen, die so entstehen, lassen an die Bestimmung des dialektischen Bildes bei Walter Benjamin denken[25].

[22] „la fécondité d'une rencontre par laquelle voir le passé avec les yeux du présent nous aiderait à franchir un cap, et à littéralement plonger dans un nouvel aspect du passé, jusque-là inaperçu, [...] et que le regard neuf, je ne dis pas naïf ou vierge, d'un coup aurait dévoilé.", Devant l'image, 50f (Übers. WMS); vgl. Vor einem Bild, 48.

[23] Vgl. Devant le temps, 13ff, 28ff, pass.

[24] Ebd., 32: „on cherchera à distinguer dans l'anachronisme – véritable *pharmakon* de l'histoire – ce qui est bon et ce qui est mauvais: l'anachronisme-poison contre quoi se protéger et l'anachronisme-remède à prescrire, moyennant quelques précautions d'usage et quelques limitations de dosage".

[25] „Nicht so ist es, daß das Vergangene sein Licht auf das Gegenwärtige oder das Gegenwärtige sein Licht auf das Vergangene wirft, sondern Bild ist dasjenige, worin das Gewesne mit dem Jetzt blitzhaft zu einer Konstellation zusammentritt. Mit anderen Worten: Bild ist die Dialektik im Stillstand. Denn während die Beziehung der Gegenwart zur Vergangenheit eine rein zeitliche ist, ist die des Gewesnen zum Jetzt eine dialektische: nicht zeitlicher sondern bildlicher Natur. Nur dialektische Bilder sind echt geschichtliche, d.h.: nicht archaische Bilder. Das gelesene Bild, will sagen das Bild im Jetzt der Erkennbarkeit trägt im höchsten Grade den Stempel des kritischen, gefährlichen Moments, welcher allem Lesen zugrunde liegt.", Benjamin, Das Passagenwerk, N 3, 1, S. 578. Zur Bedeutung dieses Kon-

6. Zu denken und zu staunen geben

Indem die Geschichte einen neuen Blick ermöglicht, einen Horizont eröffnet, regt sie zum Weiterdenken an. Sie führt vor, wie es zu diesem neuen Blick kommt, so dass der Leser, verführt, die neue Erkenntnis selbst gewinnen muss. Sehen und denken lernen muss er, denn die Erkenntnis wird ihm nicht als fertige präsentiert, sondern in ihrer Entwicklung vorgeführt. Dabei handelt es sich nicht um eine endgültige Erkenntnis. Der Schluss wird oft in einer enigmatischen Öffnung gefunden. *L'homme qui marchait dans la couleur* schließt mit dem rätselhaften Zitat aus Platons Dialog *Timaios*. Rätselhaft endet auch *Der Erfinder*, da in der Schwebe bleibt, was mit der „Mutter, die uns gebärt" (E, 63) gemeint sein könnte.

Am Schluss eines Textes von Didi-Huberman hat man den Eindruck, viel mehr zu wissen, und dennoch ist der Gegenstand ein weitaus größeres Rätsel geworden.

> „Mindert oder steigert Erkenntnis das Staunen? So kann die Schlüsselfrage für die Unterscheidung zweier epistemologischer Modelle lauten."[26]

Didi-Huberman wird man wohl eher der platonischen Tradition[27] zuordnen müssen, die nicht in der *athaumasia*, der Staunenslosigkeit, das Ziel der Philosophie sieht, sondern in der „Steigerung des Staunens"[28]. Das Staunen ist nicht nur Impuls zur Philosophie wie in der aristotelischen Tradition, es wird nicht durch die Erkenntnis aufgelöst. Das Wissen steigert vielmehr das Staunen. Mehr zu wissen und noch überraschter und faszinierter vor dem Gegenstand zu stehen, kennzeichnet diese Erkenntnisform.

7. Von den Einzeldingen

Eine Philosophie, die sich von Funden leiten lässt, wird sich immer wieder auf die einzelnen Gegenstände, auf das „Disparate"[29] ihrer Erscheinung einlassen müssen.

[26] zepts für Didi-Huberman vgl. Was wir sehen, 172f, pass.; Der Ort trotz allem, 276.
Matuschek, Über das Staunen, 22.

[27] In der platonischen Tradition stehen auch Plotin und einige Theologen im Mittelalter, während ein anderer Teil der Theologen der aristotelischen Überwindung des Staunens zuneigte. Vgl. ebd., 46ff u. 58ff.

[28] Ebd., 20. Es handelt bei Platon um den „Zustand dessen, der am Gipfel philosophischer Einsicht die Ideen zu schauen vermag", vgl. ebd., 20f . Vgl. Platon, Phaidros 250a.

[29] Erscheinungen, 12.

Daher kennzeichnet ein sehr enger Bezug zum Konkreten Didi-Hubermans Vorgehensweise. Er geht immer von den einzelnen Werken und Texten aus, entwickelt aus ihnen theoretische Reflexionen, ohne je den konkreten Rückbezug zu verlieren. Es ist keine allgemeine Theorie, die sich unabhängig von den Werken in logischer Ableitung aus allgemeinen Grundsätzen entwickeln und formulieren ließe. Die Werke sind mehr als Beispiele, die nur zur Illustration einer vorab konstruierten Theorie dienen, sie sind der Gegenstand des Denkens. Das Konkrete eröffnet weitausgreifende Perspektiven, die sich aber nie von ihm ablösen und in eine reine Theorie überführt werden[30]. Immer wieder geht es um die konkreten Phänomene. Sie sind es, die den Blick überraschen und den Forscher anregen, ihrer Faszination zu folgen. Didi-Huberman unterläuft das alte Axiom „scientia non est de singularibus", indem er an Einzelphänomen Evidenzen erarbeitet, die Allgemeingültigkeit beanspruchen, andeuten, ohne sie doch beweisen zu können oder zu wollen. Eine solche Herangehensweise steht in der Tradition W. Benjamins und Th. W. Adornos. Adornos Essay will „die Totalität aufleuchten lassen"[31] und „gegen die seit Platon eingewurzelte Doktrin, das Wechselnde, Ephemere sei der Philosophie unwürdig"[32] revoltieren.

8. Evidenz

Fragt man sich, welches Verständnis von Philosophie, von Erkenntnis und Wahrheit dieser Vorgehensweise zugrundeliegt, so ist deutlich, dass es sich hier kaum um Aussagenwahrheit handeln kann. Zusammenhänge, wie Didi-Huberman sie hier vorstellt, sind an vielen Stellen dem „Risiko des Nicht-Nachweisbaren"[33] ausgesetzt. Wenn aber die Argumentation nicht an allen Stellen abgesichert werden kann, stellt sich die Frage, wie der Wert einer solchen Untersuchung zu beurteilen ist. An diesen Punkten könnte es die Evidenz sein, die zum Wahrheitskriterium wird.

Das lateinische *evidentia* ist Ciceros „Übersetzung und Nachbildung des griechischen [...] ἐνάργεια"[34]. In der Stoa und im Epiku-

[30] Ein gutes Beispiel ist das Werk *Vor einem Bild*, das im ersten Kapitel den Betrachter vor ein Bild stellt, Reflexionen anstellt, aber immer wieder zu diesem Bild zurückkommt (19, 21, 24).
[31] Adorno, Der Essay, 25.
[32] Ebd., 17.
[33] Vor einem Bild, 28.
[34] Halbfass/Held, Evidenz, 829.

reismus spielte die *enárgeia* eine wichtige Rolle[35]. Das griechische *enárgeia*, das vorwiegend in Rhetorik und Philosophie verwandt wurde, bedeutet Klarheit, Deutlichkeit. Konnotationen dieses Ausdrucks wie Glanz, Schimmer, Silber[36] zeigen, dass die *enárgeia* das ist, was einleuchtet.

Die Evidenz leuchtet ein, sie ist „eine Einsicht ohne methodische Vermittlungen"[37], ihr Gegensatz ist „der Begriff der *diskursiven* bzw. begrifflichen, d. h. der methodisch (durch Beweis, Erklärung etc.) fortschreitenden Erkenntnis"[38]. Bei Franz Brentano und in der Phänomenologie Edmund Husserls hatte die Evidenz eine wichtige Stellung[39]. Ihr Wahrheitswert wurde aber auch immer wieder scharf kritisiert, besonders im Positivismus und Neopositivismus, mit Verweis auf die „Problematik der Feststellbarkeit ‚wahrer' Evidenz, auf ihre Privatheit und auf die notwendige Zirkelhaftigkeit in allen Versuchen, ihrer gnoseologische Verbindlichkeit zu begründen"[40]. Sie lässt sich unter den anderen Wahrheitstheorien schlecht situieren[41].

Zusammenfassend lässt sich wohl feststellen:

> „Evidenz bezeichnet die in der Geschichte der Philosophie gleichermaßen zentrale wie umstrittene Instanz der offenkundigen, unmittelbar einleuchtenden Selbstbezeugung wahrer Erkenntnis und der immanenten Legitimation von Urteilen."[42]

In der Philosophiegeschichte „ist der Begriff der Evidenz einerseits dem auffassenden Subjekt, andererseits der objektiven Verbindlichkeit des Aufgefaßten, einerseits dem Urteilserlebnis und dem Akt des Zustimmens (‚assensus evidens'), andererseits dem Urteilsinhalt zugeordnet worden"[43]. Es handelt sich bei der Evidenz immer um ein Ereignis, das also immer ein subjektives Moment enthält, einmalig ist und somit nicht allgemeingültig beweisbar. Zugleich ist es aber auch unwiderlegbar, und dies macht seine Stärke aus.

[35] Vgl. Mittelstraß, Evidenz, 609; Schirren, enargeia, 131f.
[36] Vgl. ebd., 131.
[37] Mittelstraß, Evidenz, 609; vgl. Gil, Traité de l'évidence, 7.
[38] Mittelstraß, Evidenz, 609.
[39] Vgl. Halbfass/Held, Evidenz, 832f.
[40] Ebd., 831.
[41] Vgl. Lorenz, Wahrheitstheorien, 597, wo die Evidenztheorie nur am Rande erwähnt wird; vgl. die recht dürftige Definition in: ders., Evidenztheorie, 611: „nach der eine Aussage wahr ist, wenn sie einer evidenten, d.h. einem einleuchtenden und nicht blinden Urteil entstammenden, Aussage gleich ist".
[42] Halbfass/Held, Evidenz, 829.
[43] Ebd., 830.

Bei Didi-Huberman stellt sich die Frage nach der Evidenz auf zwei Ebenen, auf der seiner Gegenstände und der seiner Texte, in denen es letztlich darum geht, die Erkenntnis auch dem Leser evident zu machen.

In *L'homme qui marchait dans la couleur* ist auffällig oft von der *évidence* die Rede, jedoch gibt Didi-Huberman diesem Ausdruck eine ganz eigene Bedeutung. Wer etwas als evident bezeichnet, behauptet, dass hier etwas ins Auge springt, offensichtlich und einleuchtend ist. Helle und Klarheit sind Merkmale der Evidenz. In *Devant l'image* jedoch spricht Didi-Huberman von der „évidence obscure"[44] des Bildes, zu der er in seiner Analyse immer wieder zurückkehrt.

Eine dunkle Evidenz ist ein Paradox. Hier leuchtet zwar etwas ein, taucht etwas auf, das unwiderleglich ist, das aber dennoch rätselhaft ist und nicht klar und genau zu bestimmen ist[45]. Diesen paradoxen Charakter der Evidenz unterstreicht Didi-Huberman in *L'homme qui marchait*, wenn er die *évidence* mit dem Wort *évider* in Verbindung bringt. Die an Derrida angelehnte Wortbildung *évidance*, die sich klanglich nicht von *évidence* unterscheidet, leitet sich von *vide* (leer) und *évider* (aushöhlen, leeren) ab.

Übernimmt man diese Konnotation des Begriffs für das Verständnis von Evidenz in Didi-Hubermans Texten, erhält man eine Form von Evidenz, die um ihren prekären Charakter weiß.

9. Conte, Histoire

L'homme qui marchait dans la couleur beginnt mit einem Zitat aus S. Becketts *Le dépeupleur* und endet mit einem Platon-Zitat. Es scheint, als müsse sich die Stimme, die diese Geschichte erzählt, erst langsam aus anderen Erzählern lösen, die andere Geschichten erzählen, um am Ende wieder in ihnen zu verschwinden.

Insbesondere das erste und zweite Kapitel greifen mehrfach auf die Worte anderer zurück. Im ersten Kapitel heißt es: „Das Buch erzählt..." und „erzählt uns der Mythos..." (M, 12). Hier spricht der Erzähler nicht in eigenem Namen, sondern mit fremder Stimme, indem er alte Berichte, Buch und Mythos, sprechen lässt. Dass solche Di-

44 Devant l'image, 9, vgl. 26.
45 Vgl. Ein entzückendes Weiß, 101, wo es in bezug auf Freuds Text zu Leonardo heißt: „Die Wirkung des Gemäldes – die Faszination, die es auslöst – bleibt damit ebenso rätselhaft, wie sie evident ist. Dabei sollten wir es aber nicht bewenden lassen.".

stanzierung gerade an dieser Stelle zu finden ist, ist kein Zufall, da es hier um die Erzählung von der Erscheinung Gottes auf dem Sinai geht. Das ist eine Geschichte, die der Erzähler der ganzen Geschichte nicht mit eigener Stimme erzählen kann, die er anderen Sprechern in den Mund zu legen hat. Wie es sich für eine heilige Geschichte gehört, wird sie weitererzählt.

An vielen anderen Stellen ist in der Schwebe gehalten, wer spricht, wer etwas behauptet. Der Autor verbirgt sich hinter den Stimmen, die seine Geschichte erzählen. Mehrere Stimmen lassen sich erkennen: eine Stimme erzählt die Geschichte, eine oder mehrere weitere versuchen die Erfahrung zu theoretisieren und durch Hintergrundwissen zu ergänzen, eine andere spricht in der ersten Person. Die erste Stimme erzählt vom „Menschen, der geht", andere Stimmen machen Aussagen wie „Der Glanz ist keine gleichbleibende Eigenschaft" (M, 17) oder „Solcherart wäre die Erfahrung" (M, 10). Von der letzten Stimme hört man: „kommt *mir* entgegen" (M, 17), „ein Ereignis meines Blicks und meines Körpers" (M, 17); bisweilen auch in der ersten Person Plural: „den wesenhaften Zwang für unsere Wünsche" (M, 11).

Der Autor spricht mit vielen Stimmen. Dem entsprechen auch unterschiedliche Erzählzeiten. Meist wird im Präsens geschrieben, dem Tempus der Gegenwart der Geschichte oder auch der Gegenwart allgemeiner Aussagen, oft taucht auch das Futur auf, das hier Vermutungen ausdrückt, einiges wird im *passé simple* erzählt. Aber manchmal bricht ein Wort die Zeit, wenn es z. B. auf S. 36 heißt: „es gab". Hier spricht plötzlich jemand, der nachträglich einen Text über einen Galeriebesuch schreibt, während der Erzähler vorher im Präsens den Besuch beschrieb, also vorgab sich dort aufzuhalten. Ebenso verrät sich der Autor, wenn er in bezug auf mittelalterliche Kunst von „unsere[n] Kunstbücher[n]" spricht[46].

Die Vorgehensweise in *Der Erfinder* zeigt ähnliche Momente. Der Erzähler wendet sich hier in schönster Erzählkunst an seine Leser, kommentiert bisweilen die Geschichte („Wir wissen nicht", E, 63), spricht die Leser an, spricht von „uns" (E, 58, 63). Auffällig ist hier aber, wie direkt der Leser angesprochen wird: „Du weißt das Licht nicht zu sehen ..." (E, 61), wie die Aussagen des Textes plötzlich auf ihn selbst gewendet werden.

Angesichts einer solchen literarischen Vorgehensweise, die eine vielschichtige Vieldeutigkeit in den Text bringt, ist zu fragen, inwie-

[46] M, 24. Zu den verschiedenen Stimmen vgl. Foucault, Die Fabel hinter der Fabel, pass., bes. 656, 658.

fern es sich hier um einen Text handelt, an den eine philosophische Diskussion anschließen kann und welche Stellung diese besondere literarische Form in der Philosophie hat.

Die Frage nach der Form philosophischer Texte begleitet die Philosophie seit ihren Anfängen; schon in der griechischen Philosophie zeigt sich eine Spannung zwischen Dichtung und Philosophie[47], in ihrer Geschichte entwickelt die Philosophie eine Vielfalt philosophischer Textformen, die ein unterschiedliches Verständnis von Philosophie verraten[48]. Neben Dialog und Abhandlung finden sich Brief, Meditation, Essay, Traktat, Summe, Aphorismus. Strittig bleibt aber bis heute, inwiefern die literarische Form des Textes zur Erkenntnis beitragen kann. Während manche Autoren von „ästhetischer Erkenntnis" sprechen, die durch die Form des Textes „vermittelt" werde[49], bestreiten andere die Möglichkeit „nicht-propositionaler Erkenntnis"[50], da sich nur propositionale Erkenntnis „äquivalent in einen anderen Wortlaut [...] transformieren"[51] lasse.

Im Feld zwischen Kunst und Wissenschaft ist in der Moderne der Essay ein wichtiges Genre geworden[52]. Dem Essay geht es nicht um die Bildung eines Systems, vielmehr geht es ihm darum, „die Welt aus dem Konkreten heraus zu deuten"[53]. Ein solcher Text muss die Elemente koordinieren, Zusammenhänge herstellen, eine logisch notwenige Verknüpfung der Gedanken gibt es für ihn nicht, Adorno spricht von „musikalische[r] Logik"[54]. Zwischen Kunst und Wissenschaft operieren auch Didi-Hubermans Texte. Seine von Funden ausgehende Schreibweise hat essayistische Züge, seine Texte arbeiten mit dem Mittel der Fiktion, einer Fiktion jedoch, die

[47] Hadot, Literarische Formen, 849.

[48] Vgl. Brandt, Die literarische Form, 545, 556; Hadot, Literarische Formen.

[49] „wir haben anzuerkennen, daß nicht nur Wissenschaft, sondern auch Kunst Erkenntnis vermittelt, und die Philosophie steht von Anbeginn zwischen beiden. Insofern hat sie teil an der propositionalen Erkenntnis der ersteren und an der nicht-propositionalen der letzteren.", Gabriel, Literarische Form, 25. Vgl. ders., Über Bedeutung in der Literatur; ders., Logik in Literatur; ders., Literarische Form; ders. Zwischen Logik und Literatur. An Gabriel schließt Schildknecht, Philosophische Masken, Einleitung, 13-21, an.

[50] Fricke, Kann man poetisch philosophieren?, pass., bes. 26-28. Auch Hamburger, Wahrheit, 135ff, geht davon aus, dass es so etwas wie „ästhetische Wahrheit" nicht geben könne.

[51] Fricke, Kann man poetisch philosophieren?, 26.

[52] Namensgeber waren die *Essais* Montaignes. Vgl. Černý, Essay, 746; Hadot, Literarische Formen, 853.

[53] Černý, Essay, 747.

[54] „Auch darin streift der Essay die musikalische Logik, die stringente und doch begriffslose Kunst des Übergangs", Adorno, Der Essay, 31.

die wissenschaftliche Genauigkeit nicht aufgibt, die vielmehr die propositionalen Erkenntnisse fruchtbar macht, indem sie sie sozusagen genetisch in ihrem Entstehen und Zusammenwirken denkt und als Erfahrung zu präsentieren versucht.

10. Philosophiegeschichte

In seinen Texten betreibt Didi-Huberman Philosophiegeschichte. Er setzt sich mit dem Neuplatonismus auseinander (*Der Erfinder*), mit der christlichen Philosophie des Mittelalters, Augustinus[55], Dionysius, Thomas[56], um nur einige zu nennen. Es geht ihm dabei aber nicht um eine Rekonstruktion der Denkweisen, sondern darum, für die Entdeckungen alter Philosophie neue Worte zu finden, nicht zu referieren, sondern zu denken, nach- und neuzudenken, was sie dachten. Die Weise, in der er die alten Texte liest, verleiht ihnen Leben und Faszination. Seiner Art, Philosophiegeschichte zu betreiben, geht es nicht einfach nur darum, das Wissen über die Vergangenheit zu vermehren, sondern diese Vergangenheit gegenwärtig zu machen. Damit entspricht er dem, was Rüdiger Bubner einmal fordert:

> „Man kann die Philosophiegeschichte aber auch produktiv nutzen, und das verlangt, immer wieder nachzufragen, unerwartete Dimensionen ins Spiel zu bringen, das vermeintlich Selbstverständliche erneut merkwürdig erscheinen zu lassen."[57]

Merkwürdig, bzw. staunenswert sollen die Gedanken wieder erscheinen, als lebendige, nicht als tote Gedanken. Bubner fordert hierzu „ein nachdrücklicheres Fragen, das die unabsehbare Menge bereits gedachter Gedanken wenigstens stückweise verlebendigt"[58].

Um Ideen und Gedanken lebendig zu machen, überträgt Didi-Huberman sie oft in eine andere Sprachform. Indem er sie aus einer festgefahrenen Terminologie löst und stattdessen mit überraschenden, auf den ersten Blick unpassenden Ausdrücken versieht, verhindert er, dass das Vorwissen die Deutung schon im Vorhinein prägt. So kann das Wort „photographieren" zum Verständnis einer mystischen Erfahrung führen, das nicht möglich gewesen wäre, wenn Didi-Huberman in der üblichen Terminologie verblieben wäre.

[55] Vgl. z. B. den wunderbaren Aufsatz *Die Paradoxien des Seins zum Sehen.*
[56] Vgl. u. a. *Fra Angelico*; *Vor einem Bild*; *Eine Heuristik der Unersättlichkeit.*
[57] Bubner, Antike Themen, 8.
[58] Ebd., 10.

In der Geschichte der christlichen Religion gibt es zahlreiche Reflexionen, was das Sehen, die Sichtbarkeit, Blick und Bild angeht. Diese Ressourcen könnten auch für eine moderne Debatte fruchtbar gemacht werden. Solange sie in dem Diskurs gefangen bleiben, in dem sie ursprünglich standen, bleiben sie bis zu einem gewissen Grad tot und unfruchtbar. Um Philotheos für eine Bildtheorie in Anspruch nehmen zu können, muss man ihn aus seiner überkommenen Rolle als Ratgeber ostkirchlicher Spiritualität[59] herausreißen.

11. Grenzen

Die beiden Texte, die hier besprochen und die übrigen, die aus ihrem Umfeld noch herangezogen wurden, erfassen nicht das Ganzen dessen, was Didi-Hubermans Werk zur Geschichte des Blicks enthält und schon gar nicht das Ganze einer solchen Geschichte überhaupt. Es sind Teilstücke, die bei dem großen Erkenntnisgewinn, den sie erbringen, auch Fragen aufwerfen.

Ästhetische und religiöse Erfahrung, fromme und ungläubige Blicke sind in Didi-Hubermans Texten eng miteinander verknüpft; er öffnet die Augen für „religiöse" Momente moderner Werke und „ästhetische" Elemente religiöser Kunst. Wenn religiöse und ästhetische Erfahrung in einer so großen Ähnlichkeit beschrieben werden können, stellt sich die Frage, worin ihr jeweiliges Spezifikum liegt, ob noch eine Differenz festzuhalten ist oder ob, jedenfalls in der Moderne, eines mit dem anderen verschwimmt[60].

Von der mystischen Erfahrung des Philotheos wird bei Didi-Huberman das übernommen, was einem modernen Blick zugänglich scheint – das Einprägen durch Licht –, während das spezifisch christliche Moment, dass es Jesus Christus ist, der sich in die Seele „photographiert", verschwunden ist. Wenn der Gewinn für die Bildtheorie mit einem Verzicht auf die besondere theologische Terminologie erkauft wird, stellt sich auch die Frage, was dabei an geschichtlicher Bestimmtheit verloren geht.

Was Didi-Huberman in den Blick nimmt, ist eine bestimmte Art von Kunst, eine Kunst, die eine Sehnsucht des Blicks hervorruft. Die Künstler der Moderne, die Didi-Huberman in diesem Zusammenhang behandelt, stehen für solch eine Kunst. Tut die mittelalterliche

[59] Vgl. z. B. Amore del bello; Frei, Einführung, 5-13.
[60] Als ein Versuch, ästhetische und religiöse Erfahrung zusammenzudenken, sei Rentsch, Der Augenblick des Schönen, genannt.

Kunst das in genau gleichem Sinne? Bestimmen nur Kontext und Gebrauch, dass die eine Kunst religiös ist und die andere nicht, oder sind sie es beide gleichermaßen?

Auf der anderen Seite ist die heutige Wahrnehmung der alten Kunst beeinflusst durch einen von moderner Kunst bestimmten Blick. Wendet sich nicht gerade ein durch M. Rothko, Y. Klein oder auch B. Newman geprägter Blick dem Licht und den Farben der mittelalterlichen Kirchen zu? Wirkmächtige Bilder dieser Maler, die den Betrachter überwältigen, bringt Didi-Huberman anschaulich mit einer Kunst in Verbindung, die den Geist anagogisch emporlenkt. Die Faszination durch eine solche Art von Kunst[61] veranlasst ihn aber, von anderen mittelalterlichen Bildverwendungen abzusehen, z. B. von Bildbetrachtungen, für die nicht nur der erste Eindruck, sondern das Detail der Bilder zählt, nicht nur Farbe und Licht der Erscheinung, sondern auch die konkreten Personen und Szenen der heiligen Geschichten. Ein „Mensch, der geht" kann diese nicht entdecken.

Blicke, die stärker der Sichtbarkeit zugewandt sind und die sich nicht nach dem Nicht-Sehen sehnen, kommen in den hier besprochenen Geschichten nicht vor. Für eine universale Geschichte des Blicks sind sie nicht zu entbehren.

12. Grenzgänge

Didi-Hubermans Denken bewegt sich im Grenzgebiet und Überschneidungsfeld traditioneller geisteswissenschaftlicher Disziplinen. Darin liegt sein wissenschaftliches Risiko ebenso wie die Chance, etwas zu entdecken, was in den streng getrennten Departements der Wissenschaften nicht in den Blick kommt. Eben dies macht die gefährdete Modernität seines Denkens aus.

Über die Grenzen der Einzeldisziplinen setzt er sich hinweg, verknüpft Überlegungen und Theorien unterschiedlicher Bereiche, verbindet, was zumeist auseinandergehalten wird: Kunstwissenschaft und Religionsphänomenologie, Theologiegeschichte und philosophische Ästhetik[62]. Auffällig ist seine große Offenheit für die religiöse Überlieferung, die sorgfältige Achtung für die Denkpotenziale, die

[61] Eine ähnliche Faszination durch die Dynamik einer *theologia negativa* findet sich auch bei Nancy, Die Kunst als Überrest, bes. 138-146.

[62] Ferner ist die Psychoanalyse zu nennen, die in den beiden hier behandelten Texten zwar kaum eine Rolle spielt, die aber u. a. in *Was wir sehen blickt uns an* und *Vor einem Bild* wichtige Impulse liefert.

darin eingelagert sind. Er betreibt bei allem Kenntnisreichtum in Sachen christliche Überlieferung und bei allem religiösen Einfühlungsvermögen aber keine versteckte Theologie; es ist Philosophie, die Theologiegeschichte als Quelle und Stimulans moderner Philosophie in Anspruch nimmt. Wahrnehmungsweisen und Sprachformen von Religionsphilosophie und Kunstphilosophie werden so ineinander geführt, dass die philosophische Ästhetik Neuland erobert.

Anhang

1. „Der Erfinder des Wortes ‚photographieren'"*

[55] Der Erfinder des Wortes „photographieren" lebte in einer unerträglichen Hitze an einem Berghang des Sinai. Er sprach griechisch – so vermutet man jedenfalls, denn nie ist es jemandem gelungen, ihm auch nur die mindesten Worte aus seinem Mund zu entlocken. Man möchte meinen, daß die drückende Hitze des Lichts in dieser Berggegend – an einem Ort namens Batos, angeblich genau dort, wo der brennende Dornbusch gestanden hatte –, man möchte meinen, daß die glühende und heilige Luft dieses Ortes ihn zu seinem absoluten Schweigen zwang.

Er lebte zurückgezogen in der Einsamkeit. Doch er war keiner jener großen Gelehrten der Wüste, die uns mit Tausenden von tiefgründigen Wahrheiten und Maßregeln überschüttet haben. Er suchte keine Moral und keine Erkenntnis. Er begnügte sich damit, nur *zu sein* – in dem unmenschlichen Licht zu sein. Oft hockte er sich an einen Dornstrauch, befeuchtete dessen Zweige mit seinem Speichel und verbrachte den ganzen Tag damit, sie zusammenzuflechten, wobei er beständig einen unverständlichen Satz murmelte. Er versuchte, sich mit der unendlichen Wiederholung derselben Wörter zu *inspirieren*, was seinem ganzen Körper einen merkwürdigen, fast bedrückend anzusehenden Rhythmus gab. Vielleicht stellte er sich auch vor, daß er mit der glühenden Luft auch die Substanz dessen einsog, was er murmelte. Vielleicht stellte er sich vor, daß er das Licht des Ortes aß. Er haßte den Moment beim Atmen, in dem man die Luft ausstößt, denn dies gab ihm das Gefühl, sich zu zerstreuen, zu zerfallen, seine Besinnung und seine große Liebe zur Luft zu verschleudern. Er sehnte sich danach, wie sollte es anders sein, in die Sonne zu schauen. Manchmal jedoch legte er, um die Inspiration [56] zu befördern, sein Kinn auf die Brust, und sein Blick verharrte lange Zeit – ganze Tage lang – auf seinem eigenen Nabel. Ein gewisser Barlaam von Kalabrien, ein boshafter wiewohl gelehrter Mann, verbreitete im Abendland den Spottnamen „Omphalopsychos", darauf anspielend, daß er „seine Seele in seinen Nabel versenken wolle."

* G. Didi-Huberman, Der Erfinder des Wortes „photographieren", in: Phasmes, Köln 2001, 55-63.

Sein wirklicher Name war Philotheos der Sinait oder Philotheos von Batos. Er lebte irgendwann zwischen dem 9. und dem 12. Jahrhundert unserer Zeitrechnung, wann genau, ist nicht bekannt. Die Wissenschaftler beklagen, daß keine Begebenheiten aus seinem Leben überliefert sind, doch dies zeigt nur, wie schlecht sie ihn verstehen, ihn, der ohne eine eigene Geschichte leben wollte, ohne Ereignisse und Begebenheiten, außer nur der Entfaltung seines Körpers im Licht des Berges Horeb. Dennoch findet man die Spur seiner Worte – seiner vielleicht nie gesprochenen, doch einmal von ihm aufgeschriebenen und später von anderen hundertfach abgeschriebenen Worte – selbst in den Nebeln von Venedig, wo dreiunddreißig handgeschriebene Folioblätter verborgen über den grünen Wassern ruhen[1]. Die ältesten Kompilationen, in die seine wichtigste Schrift, die *Kapitel über die Nüchternheit* oder *Kapitel über das Wachen*, Eingang gefunden hat, durchquerten Zeit und Raum (man findet sie bis ins hinterste Rußland) unter dem Namen *Philokalie*, der „Liebe zur Schönheit". Philotheos – „der Gott Liebende" – nimmt dort einen bescheidenen Platz ein, denn die vierzig Kapitel (eigentlich nur Absätze) seiner Schrift umfassen nur wenige Seiten, inmitten einer Vielzahl fremder Namen, Namen von Männern, die uns ebenso fremd sind wie er: Evagrios, Cassianus, Hesychios, Nilus, Diadochus, Johannes von Karpathos, Theodoros von Edessa, Maximus Confessor, Thalassios, Johannes Damascenus, Philemon, Theognostos, Elias Ekdikos, Theophanes von der Himmelsleiter, Petrus Damascenus, Makarios, Symeon der Neue Theologe, Niketas Stethatos, Theoleptos von Philadelphia, Nikephoros der Hesychast, Gregor der Si- [57] nait, Gregor Palamas, Kallistos II., Ignatius Xanthopulus, Kallistos Kataphygiotes, Symeon von Thessalonike, Markus von Ephesus, Maximus der Kavsokalybit...

*

Der Erfinder des Wortes „photographieren" war eines Tages, irgendwo in Konstantinopel, Damaskus oder Alexandrien, in ein gro-

[1] Es handelt sich um das Manuskript Marcianus gr. C.I.II/LXXIII, 439, aus dem 14. Jahrhundert (früher Nanianus 95), Folio 93r°-125r°, das vier seiner Schriften enthält. Die anderen bekannten Manuskripte – von anderen Kopisten, aus anderen Jahrhunderten – befinden sich in Madrid (Matritensis gr. 14), auf dem Berg Athos (Iviron 713), in Jerusalem (Bibliothek des Patriarchats, gr. 171), in Moskau (Synodalbibliothek, gr. 30), in Mailand (Ambrosianus I, 9, gr. 432), in Oxford (Cromwell 111, n. 25-26), in Paris (Nationalbibliothek, gr. 1091), im Vatikan (gr. 658) und in Wien (Nationalbibliothek, gr. 156). Die Ironie des Schicksals wollte, daß die Ausgabe von Philotheos' Schriften im 162. Band von Mignes Patrologia graeca durch ein Feuer vollständig zerstört wurde.

ßes Becken aus rotem Marmor getaucht und war aus diesem Tauf-
bad mit einem neuen Namen entstiegen, seinem wahren, beschei-
denen Namen „Philotheos", und mit der immerwährenden Gewiß-
heit, daß ihm im Wasser *offenbart* worden war, was er selbst in sei-
nem innersten Wesen sei. Er nennt es in seinen Schriften *to
kat'eikona*, das heißt: nach dem Bilde sein... So schien seine ganze
Existenz von dem höchsten Wunsch geleitet, sich selbst in ein Bild
zu verwandeln. Doch dies war nicht die einzige Eigentümlichkeit
dieses Mannes. Eigentümlich war auch der Weg, den er wählte, um
seine langsame Verwandlung zu vollziehen: in der ockerfarbenen
Wüste am Hang des Horeb vollendete er unablässig das reinigende
Taufbad durch ein Bad im Feuer, wiederholte er die Atemlosigkeit
während des einstigen Untertauchens im kalten Wasser durch die
glühenden Exzesse seines Atems. Er versuchte von nun an, seine
Augen in der gleißenden Flut des Sonnenlichts zu ertränken. Stellte
sich vor, ein Bild zu werden, indem er sich dem Licht aussetzte. Der
einzige Weg, so dachte er, um zu sehen und selbst gesehen zu
werden von dem, was er „Gott" nannte.

Daher verzichtete er für sein ganzes Leben auf jede sinnliche
Flüssigkeit, jeden Wasserguß, als wolle er sich die Erinnerung an
jenes Taufbad, in dem er neu geboren war, absolut rein, unver-
fälscht und einzigartig bewahren. Nie mehr wollte er trinken, nach-
dem er den Rausch dieses einzigen Eintauchens erlebt hatte. Ein
Wort, das in seinen wenigen Schriften immer wieder vorkommt, ist
das Wort *nepsis*, das die Nüchternheit bezeichnet, oder mehr noch,
eine Art [58] absolutes Fasten, ein Fasten des Körpers und der See-
le. Sein Ziel war eine vollkommene *Wachsamkeit*: das reine, stets
geöffnete Auge. Alles andere nach und nach abgeschieden, abge-
worfen, abgestreift wie tote Haut. Im dritten *Kapitel über die Nüch-
ternheit* mahnt Philotheos der Sinait seinen Leser – aber an wen
richtet er sich, er, der bei seinem Tod seine Pergamente vom Sand
bedeckt hinterließ? –, mahnt er uns, „auf jede übermäßige Speise
zu verzichten und uns im Essen und Trinken so weit wie möglich
einzuschränken"[2].

Selbst ernährte er sich nur von bestimmten harten Krumen, deren
Form an Tränen erinnert und die das Licht zu brechen vermögen –
die hartgewordenen Tropfen eines Baumharzes. Sie sind von der-
selben Farbe und Transparenz wie Bernstein; im Mund zerschmel-
zen sie nicht, sondern zerbröckeln, und man muß sie lange und ge-

[2] Kleine Philokalie zum Gebet des Herzens, hrsg. von Jean Gouillard, Zürich
1957, X, 3, S. 115.

duldig kauen und dann aus den Brocken einen zähen Teig formen, der noch lange einen bitteren Saft ausdünstet. Die lateinischen Autoren nennen sie *gutta*, nach den Tränen der Gottesmutter über dem Grab ihres Sohnes und den Salben, die für seinen Leichnam bereitet worden waren. Dieses *gutta* wurde auch in den Synagogen und den alten Basiliken des Orient als Weihrauch verbrannt. Hatte Philotheos ein Gelübde getan, nur noch das zu essen, was man verbrannte? Vielleicht aß er dennoch manchmal ein oder zwei rohe Zwiebeln, die ihm von Zeit zu Zeit ein alter ägyptischer Karawanenführer brachte, der sich gewiß war, etwas daraus zu lernen, wenn er ihm zusah, wie er langsam eine Haut nach der anderen abschälte, bis nichts mehr übrig blieb, und dabei stumm weinte, ein Lächeln auf den Lippen und sein Gesicht dem Berghang zugewandt, bis seine Tränen trockneten.

<div align="center">*</div>

Der Erfinder des Wortes „photographieren" wünschte also, sich in ein Bild zu verwandeln, ein durchscheinendes Bild. Er hätte am liebsten nie getrunken und nie ein Auge geschlossen. Im Grunde [59] wartete er darauf, „seinen Leib zu verlassen", wie er selbst schrieb. Das reine Auge, das „immer offene Auge", die Enthaltsamkeit und „das kluge Schweigen der Lippen"[3] – dies alles bedeutete für ihn einen großen Akt der Mneme, der Erinnerung, dessen Faden sich spannte zwischen dem Wasser seiner Geburt (in dem seine Lider sich im Untertauchen für einen Moment geschlossen hatten) und dem Licht seines Todes, an den er, wie er schreibt, eine Erinnerung erlangen möchte (und in dem er nie mehr vor der brennenden Sonne die Augen verschließen würde). Philotheos der Sinait verfluchte das Vergessen, so wie man den Teufel verflucht; tatsächlich hielt er das Vergessen für eine Machenschaft des Satans. Es wäre ein großer Irrtum, wollte man in seinen Kapiteln über die Nüchternheit eine Literatur des Seelenfriedens suchen. Im Gegenteil, alles zeugt dort vom erbarmungslosen Kampf der Erinnerung gegen das „verfluchte Vergessen":

> „In unserem Inneren spielt sich ein Kampf ab, der grimmiger tobt als jeder sichtbare Krieg. [...] Es gibt einen geheimen Krieg, in dem die bösen Geister mittels der Gedanken gegen die Seele kämpfen. Da die Seele unstofflich ist, greifen die Mächte des Bösen gemäß ihrer eigenen Natur auf unstoffliche Weise an. Man gewahrt Waffen und Heerhaufen, die sich

[3] Ebd., X, 6 u. 25, S. 116, 119.

gegenüberstehen, Hinterhalte und furchtbare Scharmützel, Gefechte ent-
brennen [...]."[4]

Die in diesem phantastischen Getümmel ins Gefecht ziehen, sind
Bilder. Bilder gegen Bilder! Bilder der Erinnerung gegen Bilder des
Vergessens: die einen unablässig bemüht, die anderen zu verjagen,
und jene umgekehrt, die ersten in Versuchung zu führen. So stellte
Philotheos sich das ganze Leben des Körpers und des Geistes vor.
Auf der einen Seite stehen die *Schattenbilder*, wie er sie nennt, die
über eine immense Macht verfügen, deren „Verkettung" – im doppel-
ten Sinne des Wortes, die Ketten der aneinandergereihten Bilder
ebenso wie die Ketten der Gefangenschaft – uns bedroht und deren
Konsequenzen pervers und satanisch sind: [60]

> „Es beginnt mit einer Einflüsterung, geht weiter mit der Bindung, der Zu-
> stimmung, der Gefangenschaft und endet mit der Leidenschaft,
> charakterisiert durch die fortgesetzte Gewohnheit. Und schon hat die
> Lüge ihren Sieg davongetragen."[5]

Philotheos träumte auch davon, die Träume zu töten. Er träumte
in seinem Herzen, ein „Bilderjäger" sein – keiner, der imaginäre Tro-
phäen sucht, um sie heimzutragen, sondern ein Zerstörer der Bilder,
bei dem, wie er schreibt, „erfühlter Zorn und wohltuende Bitterkeit
fähig ist, den Bann der Gedanken, die Vielfalt der Einflüsterungen,
Worte, Träume der finsteren Vorstellungen, kurz alle Waffen und je-
de Taktik, welche der Urheber des Todes [d.h. der Teufel] schamlos
zum Schaden unserer Seele ins Werk setzt, in jedem Augenblick
gänzlich zu vernichten."[6]

Er, der sich Stück um Stück der Erfindung des Wortes „photogra-
phieren" annäherte, haßte also die Bilder, die aus dem Schatten und
dem Bann der Nacht hervorgingen. Wo in seinen Schriften das Wort
„Wahrheit" vorkommt, ist das Wort „Sonne" zumeist nicht weit, steht
es kurz zuvor oder folgt bald danach. Philotheos erlebte auf seinem
Berghang den höchsten Genuß im Zenit der Sonne, in jenem Mo-
ment ohne Schatten, in dem alle Träume zerschmelzen und ver-
dampfen vor dem leeren, nackten Bild – *phôs*, das unermeßliche,
formlose Licht.

<p style="text-align:center">*</p>

Eines Tages – vielleicht eines glühend heißen Mittags, an dem er
auf seinem Berghang zu lange in die Sonne geschaut hatte – erfand
er das Wort „photographieren". Er spürte seinen Körper und das In-

4 Ebd., X, 1 u. 7., S. 115f.
5 Ebd., X, 34, S. 121.
6 Ebd., X, 22, S. 118.

nere seines Körpers, als wäre es ein Tropfen blutroten Wachses, in den sich ein Siegel eindrückte. Dort in mir, dachte er, schreibt Gott durch das Licht sich ein, *phôteinographeistai*, „photographiert" sich[7]. Und es dort, dachte er zugleich, daß *ich ihn sehe*. Und er öffnete [61] seine Augen so weit, daß er sich vorstellte, alle Schleier für immer durchbrochen zu haben – die Augenlider, die Schleier der Sinne, die Trugspiegelungen, die Nacht selbst. In diesem Moment schien ihm unter der Gewalt des Lichts Rauch aus seinem Körper auszuströmen, weil er von diesem Licht „photographiert" war, das Siegel des Lichts sich in seinem tiefsten Inneren eingedrückt hatte, und *er selbst das Licht wurde*, das er von Angesicht zu Angesicht geschaut hatte.

All das folgt einem sehr alten Glauben, der lehrt, daß nur das Gleichartige ein Gleichartiges wirklich sieht, wirklich liebt und erkennt. Du weißt das Licht nicht zu sehen, weil du selbst nicht aus Licht bist. Aber wenn eines Tages das Licht dich im Innersten trifft, dich „photographiert", so daß du es sehen kannst, dann wisse, daß du selbst das Element und der Gegenstand deines Blicks geworden bist, wisse, daß du das Licht geworden bist, in das du schaust.

Die Erfindung des Wortes „photographieren" bezog sich, wie wir sehen, keineswegs auf die Idee der Herstellung irgendwelcher sichtbarer Gegenstände, sondern auf das Verlangen nach einer einzigartigen und nicht reproduzierbaren Erfahrung. Es war die Anrufung einer Askese des Sehens, in der endlich die paradoxe Äquivalenz von Sehen und Gesehen-Werden, das Verströmen des sehenden Wesens im Moment des Sehens und die wechselseitige Verkörperung des Lichts im Auge und des Auges im Licht erwachsen konnten. Die Erfindung des Wortes „photographieren" entsprach der paradoxen Forderung eines Denkens, dem die Wörter „Künstler" und „Phantasie" das absolute Böse bedeuteten. Um es nochmals zu sagen: die so verstandene Erfahrung der „Photographie" zielte einzig darauf, „die Bilder zu verjagen", wie Philotheos es ausdrückte. Die Bilder zu verjagen, das heißt durch Entsagung, *katharsis*, zur Grundvoraussetzung aller Bilder, der schlechten wie der weniger schlechten, zu gelangen. Diese Grundvoraussetzung ist aber zugleich auch ihre Negation: es ist das Licht, das „formlose, gestaltlose" (*amorphos, aschèmatistos*) Licht, das Licht, das uns nur leuchtende Glut ist, das uns blendet, vor dem wir gewöhnlich un- [62] ser

[7] Ebd., X, 23,S. 118. Auf Philotheos' „Erfindung" wies bereits J. Lemaître hin im Artikel „La contemplation chez les Orientaux chrétiens", in: Dictionnaire de spiritualité, Bd. II-2, Paris 1953, Sp. 1854.

Gesicht verhüllen, wie Moses es vor dem brennenden Dornbusch getan haben mag... Kurz, ein Licht, bei dessen Anblick *zu sehen* gleichbedeutend ist mit *nichts mehr zu sehen*. So könnte es letztlich sein, daß der alte Mönch das Wort „photographieren" in dem Moment erfand, als er vermeinte, unter den Strahlen der Mittagssonne zu erblinden.

Die Erfindung des Wortes „photographieren" war also die Tat eines Mannes, der seine Billigung einzig dem blendenden Licht eines heiligen Berges vorbehielt. Das Wort, das er erfand, bezeichnete weder ein Aktiv noch ein Passiv, sondern versuchte, eine reine Erfahrung ohne herrschendes Subjekt noch unterworfenes Objekt auszudrücken. Ein Wort für eine Erfahrung, in der sehen gleichbedeutend war mit sich sehen, kämpfen, essen und gegessen werden, genießen und leiden – denn all dies nannte Philotheos in den Zeilen, die schließlich das Schweigen einfordern:

> „Es läßt sich mit einem Lichte vergleichen, das plötzlich hell aufleuchtet, sowie man den dichten, bergenden Vorhang weggezogen hat. Man übe sich weiterhin beharrlich in dieser aufmerksamen und unaufhörlichen Nüchternheit, dann zeigt das Gewissen von neuem, was man vergessen hat, was ihm entgangen ist. Gleichzeitig lehrt es zum Nutzen der Nüchternheit den Kampf des Geistes gegen den Feind und die geistigen Kämpfe. Es lehrt uns, in diesem eigenartigen Kampfe die Wurfspieße zu schleudern, durch ein genaues Zielen die Gedanken voll zu treffen, während wir gleichzeitig unseren Geist vor Treffern schützen und uns aus dem verderblichen Schatten ins ersehnte Licht flüchten ... Wer dieses Licht gekostet hat, versteht mich. Dieses einmal gekostete Licht foltert von nun an die Seele in immer stärkerem Maße mit einem eigentlichen Hunger: die Seele ißt, ohne jemals satt zu werden; je mehr sie ißt, um so größer wird ihr Hunger. Dieses Licht, das den Geist anzieht wie die Sonne das Auge, dieses Licht, das in seinem Wesen unerklärlich ist und sich dennoch erklärt, nicht durch Worte, sondern durch die Erfahrung dessen, der es kostet oder der, besser gesagt, durch das Licht verwundet wird – dieses Licht auferlegt mir Schweigen..."[8]

Wir wissen heute nicht mehr, an welchem Berghang des Sinai Philotheos von Batos mit weitgeöffneten Augen in die Sonne blickte [63] und das Wort „photographieren" erdachte. Wir kennen den unbegreiflichen Namen nicht, der seinen begierigen Blick und seinen Atem skandierte. Wir wissen nur, daß das Wort „photographieren" dort erschienen war, auf seiner Zunge, als eine Forderung nicht nach dem Vergnügen der Bilder und den Formen der Realität, sondern nach dem unendlichen höchsten Genuß eines *formlosen Bil-*

[8] Ebd., X, 24, S. 118f.

des: jener reinen taktilen Intensität des Lichts, das sich über unser dargebotenes Gesicht ergießt – unser Gesicht, das *von ihm gesehen wird* wie von einer Mutter, die uns gebärt.

2. „Der Mensch, der in der Farbe ging"*

In der Wüste gehen

Diese Fabel beginnt mit einem *verlassenen Ort*, unserer Hauptperson (aber kann man das eine Person nennen?). Es ist „eine Bleibe, wo Körper immerzu suchen, jeder seinen Entvölkerer". „Groß genug für vergebliche Suche". „Eng genug, damit jegliche Flucht vergeblich ist."[1] Unsere zweite Person, einzigartig unter anderen, wird ein Vermesser des Ortes sein, ein Mensch, der geht. Er geht ohne Ende – vierzig Jahre wird es dauern, scheint es, aber da seine Fähigkeit, die Tage zu zählen, sehr schnell verloren gegangen ist, hat die tatsächliche Zeit seines Gehens nichts mehr zu tun mit der scheinbar verstrichenen Zeit: er fühlt sich also als einer, der ohne Ende geht, ohne Ende geht in der Abwesenheit jeder Spur, jedes Weges. Sein Gehen hat kein Ziel, sondern ist ein Schicksal. Am Ende wird er vielleicht, vermutlich sogar, im Kreis gegangen sein. Vielleicht wusste er es nicht, vielleicht wusste er es nur zu gut, ich weiß nicht.

Der Ort dieses ausgedehnten Gehens ist ein riesiges [10] Monochrom. Es ist eine Wüste. Der Mensch geht im sengenden Gelb des Sandes, und dieses Gelb hat für ihn keine Grenzen mehr. Der Mensch geht im Gelb, und er versteht, dass der Horizont selbst, wie scharf er auch dort sein mag, dort hinten, ihm nie als Grenze oder als „Rahmen" dienen wird: er weiß es jetzt gut, dass jenseits der sichtbaren Grenze der gleiche glühende Ort ist, der immerzu weiter geht, immer gleich und gelb bis zur Verzweiflung. Und der Himmel? Wie könnte er diese farbige Einkerkerung lindern, er, der nur einen Mantel aus glühendem Kobalt bietet, den man nicht unmittelbar anschauen kann? Er, der unseren Gehenden zwingt, seinen Nacken zu einem immer rauheren Boden zu beugen? Manchmal, dennoch, bemerkt der erschöpfte Mensch, dass sich etwas verändert hat: die

* G. Didi-Huberman, L'homme qui marchait dans la couleur, Paris 2001, 8-37, übersetzt von Wiebke-Marie Stock.

[1] S. Beckett, Der Verwaiser, 7; A. d. Ü.: In der deutschen Übersetzung wird *dépeupleur*, das sich von *dépeuplé*, entvölkert, ableitet, mit Verwaiser übersetzt. Die Konnotationen der Leere und Verlassenheit, die in Didi-Hubermans Text eine zentrale Rolle spielen, gehen damit verloren; zudem würde der spätere Gegensatz zum Schöpfer weniger scharf; daher ist hier Entvölkerer übersetzt worden.

Beschaffenheit des Bodens ist nicht mehr die gleiche; Felsen sind aufgetaucht; ein Aschgrau, eine gewaltige Rostader haben die Landschaft besetzt. Wann hat sich das geändert? Seit wann ist der Berg vor ihm? Er weiß es nicht. Manchmal stellt er sich vor, dass der Rahmen des Monochroms, die Grenze zwischen dem erdrükkendem Gelb von vor drei Wochen und dem Graugelb von heute nur vom Wind fortgetragen wurden, dem fühlbaren Zeichen eines Vorübergehens, dem Zeichen vielleicht, dass er am Rand eines Horizonts der Farbe war. Oder dem Zeichen, dass es allein die Wüste ist, die lebt und sich unter seinen Füßen bewegt.

<div align="center">*</div>

Solcherart wäre die Erfahrung. Sie bringt kein Werk der Kunst hervor. Wir werden nichts von dem sehen, was gesehen wurde. Es gibt kein Reliquien-Objekt. Uns bleiben nur einige Worte, einige gewaltsame Sätze eines Buches, das den Namen *Exodus* trägt und diese Abwesenheit, die der Ort selbst hervorbrachte, [11] kultisch verehrt. Wahrscheinlich bedarf es keiner Wüste, um in uns den wesenhaften Zwang für unsere Wünsche, unser Denken, unseren Schmerz zu empfinden, der die Abwesenheit ist. Aber die Wüste – geräumig, entleert, monochrom – stellt wahrscheinlich den angemessensten visuellen Ort dar, um diese Abwesenheit als etwas unendlich Mächtiges, Souveränes anzuerkennen. Darüber hinaus stellt sie wahrscheinlich den treffendsten imaginären Ort dar, zu glauben, dass sich diese Abwesenheit als eine Person manifestieren wird, mit einem Eigennamen – unaussprechlich oder ohne Ende ausgesprochen. Darüber hinaus stellt sie wahrscheinlich den angemessensten symbolischen Ort dar, um die alte Herkunft eines Gesetzes und eines Bundes mit dem abwesenden* zu erfinden.

Eben das ist es, was uns der *Exodus* erzählt. Der abwesende* erblüht dort aus der Wüste (le désert) – der Sehnsucht (le désir) –, er bekommt einen Namen, er wird eifersüchtig, oder auch zornig, oder wieder gütig. Er ist nicht mehr der Entvölkerer, sondern der Göttliche, der Allschöpfer. Er ist nicht mehr der abwesende* als solcher, sondern der Ersehnte, der Bevorstehende, bald Anwesende. In der unermesslichen Wüstenweite wird er seinen Ort finden: er wird sich von nun an *vor* den Menschen stellen, der geht und der glaubt, in „ihm" – dem abwesenden, dem Gott – den einzigen Gegenstand für all seine Sehnsüchte zu finden. Deshalb wohl hat der Mensch so leicht die absurde Prüfung, ohne Ende zu gehen, auf

* A. d. Ü.: „l'absent": der französische Text lässt hier die Entscheidung zwischen Neutrum und Maskulinum offen.

sich genommen: er erfindet sich als „auf ihn zu" gehend, zu laufend auf die Oase eines Dialogs, eines Gesetzes, eines zu schließenden endgültigen Bundes. Dann können die salzigen Wasser unter dem Stab des Moses süß werden. Dann kann die falsche Milde des Gesetzes erfunden werden[2]. Der Abwesende, [12] von nun an in Großbuchstaben, bezaubert und ernährt „sein" Volk: eine Tauschicht am frühen Morgen wird die körnige, geronnene Fläche einer Nahrungsgabe erscheinen lassen. Es wird Brot regnen, Vögel werden den gelben Sand bedecken, Wasser wird einem Felsen entspringen[3]. Der Mensch, der geht, wird es wagen, die Augen zum Himmel zu erheben, zum Berg gegenüber – *und er wird den Abwesenden sehen*. Endlich.

<div align="center">*</div>

Doch fassen wir zusammen: es gab einen verlassenen Ort – das wirkliche *Sujet* meiner Lehrfabel – und einen Menschen, der dort ging, in der Abwesenheit jeglichen Dings, allein in der Evidenz einer gelben oder grauen Farbe, besitzergreifend und beherrschend. Zu einem Zeitpunkt wurde die aushöhlende Abwesenheit ein Name, und der Mensch beschloss, einen Bund zu schließen, sich zu füllen mit dem Abwesenden. Das Buch erzählt, dass man erst Distanz zu halten hatte, zu den Frauen wie zu dem Berg – die Orte des Bundes, Orte par excellence, an denen die Alterität den Mann umarmt – und dass der, der davon berührt worden wäre, und sei es nur vom *Saum*, zu Tode gesteinigt worden wäre[4]. Dann erzählt uns der Mythos die Erscheinung des Gottes: eine wahrlich vulkanische Episode aus Blitzen und dichten Wolken, aus Feuer und Rauch, die inmitten von unfasslichem Grollen dem Sinai entströmen. Es ist kurz danach – und das nicht zufällig –, dass der Dekalog vorschreibt, „kein Gottesbild zu machen, keinerlei Abbild, weder dessen, was oben im Himmel, noch dessen, was unten auf Erden, noch dessen, was in den Wassern unter der Erde ist"[5]. Das [13] Paradox besteht eher darin, dass Gott diesem in der Wüste herumirrenden Menschen, der nichts hat, an dem er sich festhalten könnte, als Bedingung seines „Bundes" die Form einer ungeheuren *Architektur*vorschrift auferlegt: es sollten irdene Altäre gebaut werden, eine Bundeslade, ein Opfertisch, ein Leuchter, eine „Wohnstatt" mit ihren Vorhängen, ihrer Be-

[2] Exodus, 15, 25: „Er [Moses] aber schrie zum Herrn und der Herr wies ihm ein Holz; das warf er ins Wasser, und das Wasser wurde süss. Dort gab er ihm Satzung und Recht".
[3] Ebd., 16, 1-36; 17, 1-7.
[4] Ebd., 19, 12-15.
[5] Ebd., 19, 16-25; 20, 4.

deckung, ihrem Gebälk, ihrem rituellen Wasserbecken, ihrem Vorhof[6]...

Und dies alles zeichnet Moses auf, er weiht es, indem er endgültige Worte einritzt und indem er das Blut eines Opfers verteilt: eine Hälfte ausgegossen über dem Altar des Gottes – monochromer roter Tisch, leer von jeglicher Figur – die andere Hälfte ausgegossen über das Volk. Geteilte Salbung, Zeichen des Bundes[7]. Und als der Bund geschlossen ist (das Hebräische sagt: der *geschnittene* Bund, denn einen Bund mit dem Abwesenden zu schließen heißt soviel wie, dass der Abwesende uns etwas wegschneidet, uns aushöhlt, uns etwas entzieht, uns spaltet), bleibt den Menschen nichts, als wieder in die Wüste aufzubrechen. Von neuem also gehen sie in der Farbe, aber beruhigt, oder eher hoffend. Der Abwesende, nun mit seinem großen A (oder eher mit seinem Großen *Jod*), beschützt sie mit seinem Gesetz, geht ihnen voran, erwartet sie:

> „Und wenn die Wolke sich vor der Wohnstatt hinweghob, brachen die Israeliten auf, solange sie auf der Wanderung waren. Wenn sich die Wolke aber nicht erhob, brachen sie nicht auf, bis sie sich erhob. Denn die Wolke des Herrn (JHWH) war bei Tage über der Wohnstatt; des Nachts aber war darin ein Feuer."[8]

[14] [15]

Im Licht gehen

Die Zeit vergeht. Zweitausenddreihundertfünfundfünfzig Jahre, um genau zu sein. Der Mensch geht nicht mehr in den Wüsten, sondern im Labyrinth der Städte: stellen wir uns Venedig vor. Erinnern wir uns, dass die Welt nun farbenprächtig ist, dass die Figuren den Raum erobert haben, und dass der Abwesende der Juden für eine neue Religion unter dem Bild des geopferten Sohnes Fleisch wurde. Aber, ob jüdisch oder christlich, der Abwesende hört nicht auf zu wirken, hört nicht auf zu verlangen, dass der Mensch seinen Bund mit ihm festhält. Was wir „Kunst" nennen, dient auch dazu[9]. Im Jahre 1105 der Inkarnation, lässt also der Doge Ordefalo Falier das *Antependium*, das heißt die Front des Hauptaltars der Basilika San Mar-

[6] Ebd. 20-31 u. 35-40.
[7] Ebd., 24, 1-8.
[8] Ebd., 40, 36-38.
[9] Vgl. Fédida, L'Absence, Paris 1978, 7: „L'absence est, peut-être, l'œuvre de l'art." – „Die Abwesenheit ist vielleicht das Werk der Kunst."

co erneuern. Er bestimmt, dass es ganz aus Gold sein solle, geschmückt mit wertvollen Steinen und byzantinischem Email[10]. [16]

<p style="text-align:center">*</p>

Wenn unser Mensch nach einer Wegstrecke von trüben, grüngrauen Wassern und krummen Brücken in die Basilika eintritt, knüpft er schlagartig wieder an diese massive, gesättigte, geheimnisvolle Farbe an, in der er seine eigene Vergangenheit, sein Schicksal, die Ankündigung seines Heils zu entziffern glaubt: Farbe vom Ende der Zeiten. Es ist nicht mehr das brennende Gelb der Wüste, sondern ein fließendes Gelb, ein Gelb, das das feuchte Licht Venedigs in flüchtigen Wellen überall um ihn herum ausstrahlt, hier und da, ohne dass er jemals genau weiß, woher es kommt, wodurch es sich bricht. Über ihm befindet sich das zärtliche, fast mütterliche Gold der Mosaikgewölbe. Um ihn herum schimmern rötlich die organischen Adern des Marmors. Und ihm gegenüber, Masse und *Fläche* (*pan*) für seinen Blick, das frontale Gold des zentralen Juwels der Basilika, diese *Pala d'oro*, wo sich der heilige Ort par excellence kristallisiert, das Rechteck des Abwesenden – der Altar.

Wenn man den Raum der Basilika als ungeheure rituelle „Installation" versteht, kann man sagen, dass im Mittelalter der Altar den Brennpunkt (oder eher wohl die Brenn-*Fläche* (*pan*)) bildet, den hervorstechendsten visuellen Ort, den prägnantesten symbolischen Ort: tafelförmiger Raum „Spender des Sakraments" (*sacramenti donatrix mensa*), Stätte der *intercessio* mit dem Gott, Stätte der liturgischen, ja sogar wunderbaren Wirksamkeit, zentraler Bereich der Hoffnung, ja sogar der Erhörung. Seine Hand darauf zu legen, bedeutete, sich zu einem Schwur, einem Vertrag, einem Bund zu verpflichten. Der Zelebrant musste ihn während des feierlichen Hochamts neunmal küssen. Die [17] Gläubigen wurden auf Distanz gehalten – das heißt „in respektvollem Abstand" –, oder stürzten sich im Überschwang aller Umarmungen zu ihm hin[11]. Im heiligen Raum stellte er den zentralen Ort des Mysteriums dar, mit seiner abrupten steinernen Fron-

[10] Dies, um ein Schlüsseldatum in der Geschichte dieser *Pala d'oro* zu wählen, deren Chronologie, die sich vom Ende des 10. Jh. bis in das 14. Jh. erstreckt, man berücksichtigen müsste. In dieser Zeitspanne wurde das Objekt von der Funktion des *antependium* zu der des Altarbildes erhöht.

[11] Vgl. Gougaud, Dévotions et pratiques ascétiques au Moyen Âge, Paris, Desclée-Lethiellleux, 1925, 56: „Eine Begine aus Wien, Agnes Blannbek, die am Ende des 13. Jh. lebte, [...] liebte es, aus Frömmigkeit, die Altäre zu küssen. Sie fand eine einzigartige Süße darin, sich jeden Morgen dem Altar zu nähern, wo gerade die Messe gefeiert worden war, und ihn zu küssen und den angenehmen Duft von warmen Mehl einzuatmen, der von ihm ausging [...]".

talität, seinem überdeterminierten Wert als *figura Christi* und dem
körperlichen Geheimnis – eine heilige Reliquie –, die er inkorporie-
ren musste[12].

<p style="text-align:center">*</p>

Hier ist also unser Mensch auf Distanz gehalten gegenüber der
Pala d'oro. Er kann keines ihrer Details erkennen, er könnte nie-
mandem genau beschreiben, was er sieht. Strahlenbündel legen
sich um das Objekt wie ein Schleier oder ein Lichtschrein. Nichts
aber kann seine aufglänzende monochrome Frontalität verschatten.
Die goldene Fläche (pan) *erscheint* wörtlich, sie tritt dort hervor,
aber weil sie als Glanz erscheint, kann niemand sagen, wo genau
sich dieses *Dort* befindet. Der Glanz ist keine gleichbleibende Ei-
genschaft des Gegenstandes: er hängt vom Gang des Betrachters
ab und von seiner Begegnung mit einer Licht-Orientierung, die im-
mer einzigartig, immer unerwartet ist. Das Objekt ist dort, gewiss,
aber der Glanz kommt *mir* entgegen, er ist ein Ereignis meines
Blicks und meines Körpers, das Ergebnis meiner kleinsten [18] – in-
nersten – Bewegung. Im goldenen Altar der Basilika San Marco gibt
es also eine doppelte, widersprüchliche Distanz, *eine Ferne, die sich
nähert*, im Maß meines Schrittes, ohne dass ich die fast fühlbare
Begegnung vorhersehen könnte. Etwas wie ein Wind. Es ist
strenggenommen eine Qualität der *Aura*[13]. Ein spiegelndes Rätsel,
wie es der Hl. Paulus verstand[14]. Der Gott des Menschen, der geht,
nannte sich selbst „das Licht der Welt" (*ego sum lux mundi*), und der
Mensch, der im Raum von San Marco geht, der dem farbigen Ereig-
nis entgegengeht, sagt sich in diesem Moment vielleicht, dass die-
ses Objekt dort für ihn ganz allein leuchtet.

So wird die schwere monochrome Oberfläche der imaginäre Ort,
von dem alles Licht käme. Der Altar „erleuchtet" die Kirche, er ist es,
der den ritualisierten Schritt des Gehenden leitet. Er wird wie das
Anzeichen einer Theophanie: dem Spiel von Wolken und Feuern
gleich, das die Hebräer des *Exodus* überschattete. Er gibt sich im
übrigen liturgisch als Rahmen einer Theophanie im strengen Sinne,

[12] Besonders als „Stein des Lebens" (*vitae petra*). Vgl. Simeon von Thessalo-
nike, De sacro templo, CVIII, PG, CLV, 313f.

[13] Im Sinne Walter Benjamins natürlich. Vgl. Benjamin, W.: Charles Baude-
laire. Ein Lyriker im Zeitalter des Hochkapitalismus, in: Gesammelte
Schriften, Bd. I/2, Frankfurt [3]1990, 509-690, hier 644-650.

[14] Vgl. 1 Kor 13, 12: „mittels eines Spiegels, in rätselhafter Gestalt [...]". Das
alles ist heute verschwunden, da die *Pala d'oro* unter dem Licht elektrischer
Scheinwerfer betrachtet wird und sich umgekehrt zu ihrer ursprünglichen
Position befindet, den Rücken zum Kirchenschiff.

da die geweihte Hostie – dieses Monochrom par excellence der christlichen Religion –, die Hostie, die über dem Altar erhoben wird, die die visuelle und sogar zu schmeckende Materie einer „Realpräsenz" des Fleisch gewordenen Gottes anbietet... Und von dieser mystischen „Präsenz" aus stiftet der Altar mit der faszinierenden [19] Monochromie seines ziselierten Goldes das Dispositiv der *Präsentation*, der Inszenierung, der „Figurabilität" (im Sinne der Freudschen *Darstellbarkeit*). Dafür wird die große Architekturvorschrift notwendig gewesen sein: den Ort als Wohnstatt des Gottes zu konstituieren, das heißt als *templum*. Einen Rahmen zu zeichnen, das imaginäre Raummaß des Abwesenden. Dazu wird das monochrome Spiel eines visuellen Paradoxons notwendig gewesen sein: den Altar als faszinierende und unverortbare *Fläche* (*pan*) bilden, als organisches Ereignis der Farbe. Es wird auch, wie im *Exodus*, notwendig gewesen sein, dass auf dem Altar Worte eingraviert und rezitiert wurden; dass ein Blut (der eucharistische Wein, *sanguis Christi*) zwischen den Menschen und ihrem beim Namen genannten Abwesenden geteilt wurde.

Dieser Abwesende *lässt* sich jedenfalls – wie man verstehen wird –, nicht *darstellen*. Aber er *präsentiert* sich. Was in einer Hinsicht viel ‚besser' ist, weil er so zu der immer erschütternden Autorität eines Ereignisses, einer Erscheinung gelangt. Und in einer anderen Hinsicht viel ‚weniger', weil er nie zu der beschreibbaren Beständigkeit einer sichtbaren Sache gelangt, einer Sache, von der man ein für alle Mal das charakteristische Aussehen kennt.

<p style="text-align:center">*</p>

Wie ein faszinierendes Objekt erfinden, ein Objekt, das den Menschen in respektvollem Abstand hält? Wie eine Visualität erfinden, die sich nicht an die Neugier des Sichtbaren oder gar an seine Lust wendet, sondern an seine einzige *Sehnsucht*, die Leidenschaft (*passion*) seines Bevorstehens (*imminence* – ein Wort, das, wie man weiß, lateinisch *praesentia* heißt)? Wie dem Glauben die visuelle Stütze geben für eine Sehnsucht, den Abwesenden zu sehen? Das müssen sich die Geistlichen und die religiösen Künstler des Mittelalters [20] irgendwann einmal gefragt haben. Und manchmal sind sie zu dieser radikalen Lösung gelangt, so einfach wie gewagt: einen Ort einzurichten, der nicht einfach leer ist, sondern *verlassen*. Dem Blick einen Ort zu suggerieren, wo ‚Er' vorübergegangen wäre, wo ‚Er' gewohnt hätte – aber wo ‚Er' sich jetzt offensichtlich entfernt

<p>* Im Original deutsch.</p>

hätte. Ein leerer Ort also, dessen Leere jedoch in die Marke einer vergangenen oder bevorstehenden Präsenz *verwandelt* wäre. Ein Ort, Träger von *évidence* also oder von *évidance*, je nachdem. Etwas, das ein Allerheiligstes evoziert. Etwas, das jede monochrome Visualität auf ihre Weise versucht: sich als die erscheinende Evidenz (évidence) der Farbe der „évidance" zu geben[*].

<p style="text-align:center">*</p>

„Habt gut acht auf eure Seelen, ihr, die ihr keine Ähnlichkeit gesehen habt an dem Tag, da der Herr zu euch gesprochen hat."[15] Die Bibel hatte also alle Welt, die Christen eingeschlossen, gewarnt: die Evidenz des Abwesenden gibt sich in der Unähnlichkeit. Als die mittelalterlichen Theologen den Psalm „Wahrlich, wie ein Bild geht der Mensch einher" (*in imagine pertransit homo*) kommentierten, entwickelten sie im allgemeinen das Thema der *regio dissimilitudinis*, der „Region der Unähnlichkeit", wo der Mensch als einer vorgestellt wurde, der auf dem Weg ist, auf der Suche nach seinem Gott, wie in einer Wüste[16]. [21]

Als Pseudo-Dionysius Areopagita die ontologische Unmöglichkeit „ähnlicher Bilder" Gottes mit der anagogischen Forderung verbinden wollte, *dennoch Bilder* seiner Präsenz (oder seines Bevorstehens) hervorzubringen, gelangte er zu der „absurden und monströsen" Art – so sein eigenes Vokabular – der „unähnlichen Ähnlichkeiten", etwas, das er mit der Vorschrift, „die Bilder zu entkleiden", anging und das er hinüberführte zu einer seltsamen Welt von Schleiern, Feuern, Lichtern und kostbaren Gesteinen:

> „Ein sinnlich wahrnehmbares Feuer ist nämlich sozusagen in allen Dingen und durchdringt unvermischt alle und ist dennoch allen entrückt. Während es ganz Licht und zugleich verborgen ist, ist es an und für sich unerkennbar, wenn ihm nicht ein Stoff vorgelegt wird [...] auch die Gestalt des Goldes, des Erzes, des Vermeil und buntfarbiger Steine"[17].

[*] A. d. Ü.: Die an Derrida angelehnte Wortbildung *évidance*, die sich klanglich nicht von *évidence* (Evidenz) unterscheidet, leitet sich von *vide* (leer) und *évider* (aushöhlen, leeren) ab.

[15] Deuteronomium 4, 15. Übers. nach Frz.

[16] Dies findet sich beim Hl. Augustinus, Hl. Bernhard, Petrus Lombardus und vielen anderen. Vgl. besonders P. Courcelle, Tradition neo-platonicienne et traditions chrétiennes de la „région de dissemblance" (Platon, Politique, 273d), in: Archives d'histoire doctrinale et littéraire du Moyen Âge XXXII (1957), 5-23 u. ders., Répertoire des textes relatifs à la région de la dissemblance jusqu'au XIVe siècle, in: ebd., 24-34.

[17] Dionysius, Himmlische Hierarchie, XV, 2 u. 7., 329AB u. 336BC, in: Des heiligen Dionysius Areopagita angebliche Schriften über die beiden Hierarchien, übers. von J. Stiglmayr, Bibliothek der Kirchenväter, Kemp-

Die *Pala d'oro* entspricht ganz offensichtlich dieser großen Forderung. Aber auch die byzantinischen Mosaiken und die Kelche aus Sardonyx von San Marco oder aus dem Schatz von Saint-Denis (zu dem uns Abt Suger, wie man weiß, sein unersetzliches Zeugnis hinterlassen hat[18]). Dasselbe gilt für das Gold der gotischen Retabeln: es ist überhaupt kein „Grund", dafür eingerichtet, dass Figuren darin ihren Platz einnehmen sollen. Die Lichtsättigung kommt vielmehr *nach vorne* vor die [22] Figuren, sie wirft von der Apsis oder der Seitenkapelle aus visuelle Echos, Rufblitze wie die *Leuchttürme*, die dem Seefahrer das unberührbare, noch unsichtbare Ufer des Heiligen anzeigen. Gleicherweise die Alabasterfenster des Mausoleums der Galla Placidia in Ravenna: sie sind überhaupt keine Öffnung auf die Welt. Ihre netzförmig Opazität macht aus ihnen im Gegenteil glühende Herde, frontale Lichtbüsche, strahlende geschlossene Flächen.

Und das ist es natürlich, was die Glasmalerei verherrlicht. Als unser Mensch im 13. Jahrhundert in Frankreich oder in England beginnt, die Kathedralen zu durchschreiten, was sieht er? Was kann er sehen? Nicht viel, was genau zu erkennen wäre: damit will ich sagen, dass die figürlichen Details der großen gotischen Fensterwände für sein optisches Unterscheidungsvermögen viel zu weit entfernt und zu komplex sind. Aber er wird sofort die gewaltigen Farberschütterungen empfinden. Er wird das Licht – *ratio seminalis* der einen, *inchoatio formarum* der anderen – erscheinen und sich zurückziehen sehen, wie es das große Mutterschiff durchquert, wie es immerzu den Gegenstand seiner zärtlichen Berührung wechselt und bisweilen sein eigenes Gesicht erreicht. Zu seinen Füßen, auf den Wänden um ihn herum wird er das wiederholte, verschwommene, anhebende und ausgestreute Echo der dort oben in der magischen Dichte des Glases neugebackenen Farben sehen. Er wird feststellen, dass ein übernatürliches Rot auf ihn fällt, seinen eigenen Schritt umgibt, um ihn ganz zu umhüllen. So wird er sich selbst als einer fühlen, der im Licht geht. Und vielleicht wird er sich,

ten/München 1911 (Die Übersetzung wurde geringfügig dem französischen Text angepasst). A.d.Ü.: In § 7 wird das Gold zunächst nicht genannt, zwei Zeilen später wird aber von dem Glanz des Vermeil gesprochen, der dem des Goldes ähnelt. Die kleine Ungenauigkeit im Zitat ist also inhaltlich dennoch stimmig.

[18] Vgl. E. Panofsky, Abbot Suger on the Abbey Church of Saint-Denis and its Art Treasures, Princeton, Princeton University Press 1946. L'abbé Suger de Saint-Denis, übers. v. P. Bourdieu, in: Panofsky, E.: Architecture gothique et pensée scolastique, Paris 1967, 7-65. dt. Übers.: Abt Suger von St.-Denis, in: ders., Sinn und Deutung in der bildenden Kunst, Köln 2002, 125-166.

fühlen, der im Licht geht. Und vielleicht wird er sich, gesalbt mit rotem Lichtschein, an das Blut erinnern, das auf dem Altar geteilt wurde, gegenüber dem Sinai, um in der Geschichte der Menschen den großen Bund mit dem Abwesenden kenntlich zu machen. [23] [24]

Auch die große figurative Kunst par excellence, die Malerei, ist von diesem großen Wind des Unähnlichen nicht unberührt geblieben, von diesem gefräßigen Spiel einer Farbe, die sich darstellt, uns dann umfängt – von vorne, dann von uns Besitz ergreifend –, bevor sie nur irgend etwas darstellt. Unsere Kunstbücher haben die ganze alte Malerei eingerahmt und damit verraten. Es ist weder die Geschichte Christi, noch die Mariens, die sich *zuerst* dem Blick des Menschen darbietet, der zum ersten Mal die Scrovegni-Kapelle in Padua durchschreitet: es ist *zuerst* ein Gewimmel von Körpern, kommend und gehend im Zwischenraum eines großen, blauen, ziselierten Monochroms – der berühmte Himmel Giottos – und einer Zone, die *in Augenhöhe* das Band einer halluzinatorischen marmorartigen Grisaille entwickelt. Fra Angelico wird diese Praktik der Farbe (die Theologie *in actu*) zum Grad ihrer höchsten Kohärenz getrieben haben: wo der dargestellte Abwesende nur Figur annimmt in der Evidenz einer *Spur-Farbe* (*couleur-vestige*), wie Regen auf eine Wand geworfen. In einer Salbungsgeste all dessen, was übrig war, den Abwesenden zu erhoffen – oder zu beweinen, je nachdem: die reine und einfache Vertikalität einer Wandfläche (pan de mur)[19]. [25] [26] [27]

In der Farbe gehen

Die Zeit vergeht. Fünfhundertvierundvierzig Jahre, um genau zu sein. Der Mensch geht nicht mehr in den Kirchen, Gott sei Dank, sondern in den schmalen Schiffen der Kunstgalerien. Noch weniger geht er also in den Wüsten und unter der mystischen Strenge des Dekalogs, vielmehr in einem Supermarkt der Kunst von wenig mystischer Strenge. Manchmal kommt es jedoch vor, dass sich dort die Zeichen oder Spuren eines Wüstenbewohners zeigen: so die des Kaliforniers James Turrell, seit 1977 im Schoß des „Roden Crater" ansässig, einem erloschenen Vulkan, am Rand dessen, was die Amerikaner bezeichnender Weise *Painted Desert* nennen, die farbi-

[19] Vgl. G. Didi-Huberman, „La dissemblance des figures selon Fra Angelico, in: Mélanges de l'École de Rôme. Moyen Âge-Temps modernes, XCVIII,1986, 2, 709-802. [Seitdem: Fra Angelico. Dissemblance et figuration, Paris 1990, 17-111. Dt. Übers.: Fra Angelico, Unähnlichkeit und Figuration, München 1995, 19-110].

ge Wüste von Arizona. Weit entfernt von dort kann ein Mensch, der geht, am Ende eines Pariser Innenhofes so etwas wie ein Signal der Wüste finden und vielleicht sogar in den fünfundvierzig Quadratmetern der kleinen Galerie so etwas wie die Erfahrung des *verlassenen Ortes* selbst[20]. [28]

Jeder Augenblick der Begegnung mit diesem Werk sollte genauestens berichtet werden, als ob jede Viertelminute einer solchen Begegnung für eine Jahreszeit einer Wanderung von vierzig Jahren stünde. Eine Weise unter anderen, die Zeit unseres Blicks zu theoretisieren oder neu zu erfinden. Man muss Schleusen passieren, durch zwei schwarze Vorhänge hindurch, um in den Raum zu gelangen: und der Mensch, der geht, weiß schon, daß der Raum für ihn aufhören wird, alltäglich zu sein. Das heißt zunächst nicht viel, da man Schleusen, Doppeltüren überall durchschreitet: um zu einem Notar zu kommen oder zu einem Minister oder in das Labyrinth eines Jahrmarktes oder in einen heiligen Ort oder in einen Sex-Shop oder in ein U-Boot oder in ein Kuriositätenkabinett irgend eines *Palais de la Découverte...* Aber dort drinnen wird es weder Gesetzesvorschrift geben, noch einen verwinkelten Raum, noch ein heiliges Ritual, noch schändliche Bilder, noch eine Ozeantauchfahrt, noch ein Wunder der Wissenschaft. Oder all dies zusammen, nur umgewandelt, *verwischt*, überholt, auf jeden Fall vollständig vereinfacht. Von Anfang an nicht zuzuordnen. Träger des Unähnlichen.

<div align="center">*</div>

Der Mensch, der geht, tritt also ein. Er tritt zunächst in eine Art von Nebel ein, in etwas wie ein seltsamer trockener Dampf, der sich mit der Zeit verändert und der in zehn Minuten fast vergessen sein wird[21]. Aber für einen Augenblick [29] empfindet sich der Mensch, der geht, als ob er selbst *verschwommen werde*, nach dem Bild dieser verirrten, aufgelösten Körper in den Aquarellen Turners... Während vor ihm das genaue Gegenteil erscheint: ein scharlachrotes Rechteck (aber stumpf scharlachrot), ein glühendes Rechteck (aber in seinem Glühen *fixiert*) von unwahrscheinlich scharfem Umriss. Ein völlig frontales Rechteck, eine farbige Masse, ohne Schatten,

[20] Es handelt sich um die Ausstellung James Turrell, die im November und Dezember 1989 in der Galerei Forment&Putman stattfand. Dort wurde das große Werk *Blood Lust* gezeigt, das ich hier aufgreife.

[21] All diese Momente der *visuellen* Phänomenologie sind mit der Zeitlichkeit, die sie einschließen, ganz offensichtlich von der Photographie ausgeschlossen, die im allgemeinen das Objekt gut *sichtbar* machen will, aber eben nur sichtbar. Die Bemerkung gilt auch für die *Pala d'oro*, die byzantinischen Fenster und die gotischen Glasfenster.

ohne Nuance, das alle Hoffnung für das Auge, eine Abstufung von Ebenen oder eine Variation der Struktur zu erkennen, auflöst. „Reine" Farbe, sagt sich der Mensch. Aber rein wovon? Und woraus gemacht? Dazu kann er im Augeblick nichts sagen. Front-Farbe (couleur-front) und Gewicht-Farbe (couleur-poids): es ist jedenfalls eine *Fläche* (*pan*), die in der Schwebe lässt, aus welchem Material sie besteht und wie sie an der Wand aufgehängt ist. Sagen wir, sie schwebt massig.

Ist es ein trompe-l'œil? Man muss sich nähern oder die Ansicht ändern: dann offenbart sich zumeist ein trompe-l'œil, löst sich auf, lässt uns von der erlittenen Illusion zur erklärten oder doch zumindest lokalisierten Illusion übergehen. Aber hier, nichts derartiges. Unser Mensch geht ein paar Schritte nach links, er sieht nun das rote Rechteck schräg von der Seite – ein schräges Spiel mit dem Visuellen: ein Versuch, es zu verstehen –, aber alles wird noch seltsamer und beunruhigender. Denn ein Gegenstand, und sei er auch nur schwach beleuchtet (wie es hier der Fall ist, wo drei Spotlichter von den Seiten eine indirekte Beleuchtung geben), ein „normaler" Gegenstand, bewahrt auf seiner Oberfläche immer die sichtbaren Anzeichen eines Lichts, das haften bleibt oder vorübergeht. Wie kann man sagen, dass hier nichts dergleichen geschieht? Wenige Zentimeter entfernt von der Farbe – eine atmosphärisch schwebende Farbe und dennoch [30] massiv wie eine große Statue – sieht das Auge nichts als Oberfläche, aber kein Lichtzeichen, das einer beleuchteten Oberfläche zuzuschreiben wäre. Wäre diese Oberfläche also überhaupt keine, nicht einmal beleuchtet?

Aber woher kommt dann die Farbe? Was ist der physische Grund ihrer extremen Dichte? Wieviel wiegt ihre Masse? Aus welchem Pigment – eine andere von Anfang an bedrängende Frage – ist ihre Beschaffenheit? Und wenn es kein Pigment ist (denn niemand hat je ein Pigment einer solchen Intensität gesehen), was ist dann die Substanz, die diese Farbe ermöglicht oder erzeugt? Der Mensch, der geht, bleibt einige Zeit unbeweglich in dieser Frage stehen, kann nicht begreifen, wieso sich das frontale *opake* Rot vor ihm als fast steinernes Hindernis gibt (wenn es denn kein Schleier ist, aber welcher Stoff besäße eine solche Dichte?), und das doch ein Hindernis wäre, das sich die unglaubliche Macht einverleibt hätte, *erleuchtend* zu sein oder ein Licht durch sich hindurchgehen zu lassen. Nur eine Handbreit entfernt ist der Mensch, der betrachtet, nicht fähig, sich alles, was er betrachtet, sehen zu fühlen, und noch weniger, sich es wissen zu fühlen.

Ihm bleibt nur seine Hand, um sich von der Angst zu befreien. So legt er also seine Hand, wie ein Blinder die Umrisse eines Gegenstandes suchen würde, doch seine Hand zittert und schwebt in der rötlichen Luft, vor der Oberfläche. Ein neues Unwohlsein stellt sich ein, wie in diesen Situationen, wo man die Grenzen seiner eigenen Haut nicht genau ausmachen kann[22]. Und die Hand wird suchen, ohne je irgendetwas zu [31] finden: es gibt keine Grenze, es gibt keine Oberfläche, die das Auge dennoch weiterhin sieht. Spaltung, Drama des Taktilen und des Optischen. Es gibt nichts als eine Leere voll evidenter roter Farbe. Vielleicht dazu geeignet, den Betrachter in das diffuse Gefühl einzutauchen, *verrückt zu werden*.

<center>*</center>

Ein Aufklaffen, ganz einfach ein Klaffen. Ein aufklaffendes Zimmer von rotem Licht. Ein Licht, das dennoch nicht aufhört, eine *Fläche* zu bilden (faire *pan*), das nicht aufhört, so abrupt, so vertikal wie eine Mauer abzubrechen. Der Mensch, der geht, wird wohl von einem Loch in respektvollem Abstand gehalten worden sein, einem von allem geleerten Ort, einem mit atmosphärischer Farbe gesättigten Ort. War es ein trompe-l'œil? Nein, denn das einmal getäuschte Auge rächt sich, indem es die Illusion, der es zum Opfer fiel, erklärt und sie in ihre Einzelteile zerlegt. Nun wurde hier das Auge nicht im eigentlichen Sinne getäuscht, und es wird nichts mehr zu seiner Verfügung haben, um zu detaillieren und zu erklären, was es wieder sieht. Das Auge war *verloren*, und es bleibt es. Zu entdecken, dass es vor einem Klaffen steht, hilft ihm nichts: das Mysterium wandelt sich, aber es bleibt und vertieft sich sogar. Zunächst aufgrund des hartnäckigen Paradoxons, das in einem einzigen Ort die optische Trennung und die physische Nicht-Trennung verknüpft: wenn die Fläche des Rots (pan de rouge) eine Öffnung ist, die vor mir aufgestellt ist, weist mir das *davor* eine Distanz und eine Trennung, kurz ein Halt; die *Öffnung* [32] weist mir eine räumliche Kontinuität, kurz einen Aufruf. Sodann ergibt sich das Paradox des *schneidenden*

[22] Vgl. P. Schilder, L'Image du corps (1950), trad. F. Gantheret et P. Truffert, Paris, Gallimard, 1968, 106-107: „Eine genauere Analyse der Empfindungen der Haut führt zu überraschenden Ergebnissen: es sind undeutliche Temperatureindrücke; mehr oder weniger Eindrücke von Wärme; aber das Äußere der Haut wird nicht als glatte, klare Oberfläche empfunden; ihre Ränder sind verschwommen; es gibt keine klare Trennung zwischen der äußeren Welt und dem Körper. Die Oberfläche der Haut kann in dem, was sie an Unbestimmten hat, verglichen werden mit dem, was Katz die Raumfarbe nennt (Die Raumfarben schweben im Raum ohne bestimmte Beziehung zu den Gegenständen.)".

Rahmens und des *aufgehobenen Rahmens*: Wenn man genau hinschaut, ist der innere Rand des roten Rechtecks leicht unterlegt – ein Faden von intensiverem Licht oder die Akzentuierung des Schattens auf dem äußeren Rand? Wenn der Mensch seine Hand in den Einschnitt des Rechtecks legt, wird er eine Wand entdecken, die sorgfältig abgeschrägt ist, angeschnitten im spitzen Winkel, fast schneidend. Aber dieser abgeschliffene Schnitt zeigt sich nur vor dem Hintergrund eines aufgehobenen Schnitts: genauer gesagt das optische Verschwinden der Kanten und Winkel auf den hinteren – oder inneren – Wänden der Lichtkammer. Auf diese Weise ist die rote Farbe vorne schneidend (als Fläche (pan)) und hinten unendlich (als habe sie keine sichtbare Grenze, ein weiterer Effekt der Fläche (effet de pan)). Die physische Öffnung bildet ein Hindernis, und die konkrete Mauer bietet dem Auge nur eine unbegrenzte Öffnung, eine Wüste der Farbe.

So hält also dieses „Objekt", gemacht aus rein gar nichts, unseren Menschen unter seinem unpersönlichen Blick [33] in respektvollem Abstand. Durch seine eingefassten Aporien. Durch sein gewendetes Spiel von Horizont und Grenzenlosigkeit: Der Horizont ist vorne und Wüste erstreckt sich dahinter. Durch seine Dialektik des Nahen und des Fernen: aus der Ferne ist das Zimmer nur zu gut erkennbar, scharf, frontal; aber wenn man es wagt, sich wirklich zu nähern, und sein Gesicht ganz gegen die Farbe legt, dann verschlingt diese unseren Blick, transformiert das *Davor* in ein *Darin*, hebt den *gefärbten Raum* auf, um uns in einen *Ort der Farbe* zu tauchen, uns in der Falle seiner Öffnung zu fangen, in seiner gefährlichen Abwesenheit einer Grenze, seinem Nebel, seinem Kadmiumstaub?[23].

<div align="center">*</div>

Es ist verwirrend, in diesem zeitgenössischen Objekt das uralte Paradox wiederzufinden, das forderte, *das Grenzenlose zu präsentieren* im Rahmen einer strengen Architekturvorschrift, und sei sie reduziert auf die allereinfachsten Materialien. James Turrell ist ein Tempelbauer in dem Sinne, dass ein *templum* definiert ist als ein Raum, umschrieben *in der Luft* durch den antiken Augur, um das Feld seiner Beobachtung einzugrenzen, das Feld des Sichtbaren, wo das Visuelle Symptom, Bevorstehen und Grenzenlosigkeit brin

[23] Es handelt sich eigentlich um ein Titanweiß – das intensivste, das man sich vorstellen kann –, das Turrell benutzt, um den Innenraum seiner Lichtkammer auszumalen.

gen wird[24]. James Turrell ist ein Tempelbauer in dem Sinne, dass er [34] Orte neu erfindet für die *Aura*, für das Spiel des Offenen und des Rahmens, das Spiel der Nähe und Ferne, die Distanzierung des Betrachters ebenso wie seine haptische Verlorenheit. James Turrell konstruiert Objekte von Glühen, von Wolken, mit einem stillen Vulkanismus begabte Objekte. Münder ohne ausgesprochene Namen oder brennende Büsche, reduziert auf die Hieratik eines einzigen roten Rechtecks. Kleine Kathedralen, in denen sich der Mensch als einer entdeckt, der in der Farbe geht.

Aber in diesen Kathedralen sind die Altäre von nun an buchstäblich leer, das heißt leer von jeglichem göttlichen Körper und selbst *leer vom Namen*, von diesem Eigennamen des Abwesenden, unter dessen Autorität sich der Glaube und seine Liturgien erfanden. Die augurale Oberfläche wird also nichts sagen. Der Busch wird kein Wunder wirken, und sein Glühen resultiert aus einem trivialen farbigen Neon, aufgestellt hinter einem abgeschrägten Rahmen. Das Allerheiligste ist *wirklich* leer. Wenn der Mensch in Respekt versetzt wird, so vollzieht sich dies nicht unter der Autorität des Namens einer Person, und sei sie auch noch so mysteriös. Kein endgültiges Wort wird eingraviert werden, wenn es nicht der Titel des Werks ist, *Blood Lust*, der leicht wie eine Ironisierung des Religiösen klingen könnte (*lust*, Wort des theologischen Vokabulars, das die Begierde (concupiscence), die schlechte Lust bezeichnet). Wenn etwas vom Heiligen wieder aufgenommen wurde, dann nur, um uns zu zwingen, die offenkundige Tatsache zu erkennen: vor dem Leeren (vide) oder vielmehr der Entleerung (évidement) sakralisiert man am besten. Aber die Ironie wiegt schwer. Sie führt uns zurück zur Immanenz des abwesenden – wieder seines Großbuchstabens, seines Eigennamens und seiner metaphysischen Autorität beraubt – , sie führt uns zurück zur seltenen Erfahrung seiner Figurabilität. [35] Dafür wird es genügt haben – aber das ist schwierig –, die einfache Tatsache zu *erhellen*, dass uns ein verlassener Ort massiv erscheint, als solcher, das heißt verlassen von jeglichem sichtbaren Gegenstand. Dafür wird man der Farbe ihre Visualität, ihr Gewicht und ihre atmosphärische und monochrome Gier zurückgeben müssen. Ihren Wert als Substanz und Subjekt und nicht als Attribut oder

[24] James Turrell hat mehrere *Sky Pieces* realisiert, die im eigentlichen Sinne „Himmelschnitte" sind. Eins befindet sich in der Sammlung Panza de Biumo in Varese. Ein weiteres im *P.S. One* in New York. In seinem großen Projekt des *Roden Crater* nutzt er die Öffnung des Vulkans selbst als Himmelschnitt.

Akzidens. Den Wert eines einfachen Bundes mit der Abwesenheit: *der Abwesenheit die Macht des Ortes geben* und diesem Ort eine elementare Macht der Figur geben – wie ein Traumhintergrund[25] – in der Gestalt einer monochromen Fläche (pan), die sich uns entgegenstellt, die sich aber ebenfalls als Abgrund und Grund des Schwindels gibt. Nun existiert dieses Paradox nur im physischen Spiel eines Lichts, vereint mit den psychischen Spannungen des Blicks. Das Auge sucht im allgemeinen, wie ein Hund seinen Knochen, die erhellten – also sichtbaren – Gegenstände; aber dort gibt es nichts zu sehen als *ein Licht, das nichts erhellt, das sich also selbst* als visuelle Substanz *darstellt*. Es ist nicht mehr diese abstrakte Qualität, die die Gegenstände sichtbar macht, sondern es ist der Gegenstand des Sehens selbst, konkret, aber paradox und in seiner Paradoxalität von Turrell noch dadurch verstärkt, dass er es massiv macht.

<div align="center">*</div>

Man wird vielleicht bemerkt haben, dass die elektrischen, auf die Seitenwände gerichteten Spotlichter nichts erhellen. Aber sie sind mehr als eine kritische Allegorie der Rolle der Beleuchtung für den Ausstellungswert von [36] Kunstwerken. Sie sind auch der grundlegende physische Träger, das differentielle (also fehlerhafte) Prinzip, wo sich die ganze Visualität des Werkes abspielt: sein notwendiges Gegenlicht. Eine einfache Veränderung des Reglers würde genügen, damit die Fläche (pan) verschwände und die realistische, alltägliche Räumlichkeit – ein Hohlraum mit den zu erwartenden Ecken – bereits ihr Recht zurückgewänne. Es gab also ein fragiles Gleichgewicht, einen Zwang von Vergänglichkeit[26], in dieser Front von Farbe, die sich als beständig ausgibt. Es war nur ein Einschub, ein ergreifender visueller Einschub eines Moments, in dem Sehen nicht mehr bedeutet, zu „erfassen, was man sieht". Eine entkleidete, gereinigte Figur, von der zweifellos Dionysius Areopagita oder viel später Mark Rothko träumten. Dies wäre die seltene Erfahrung „einer Art Immanenz des Zustands eines Wachtraums"[27], eine Erfahrung, in der sich die zu sehende Materie reduziert, bis sie nicht mehr ist als die leuchtende Evidenz des Ortes, insofern er verlassen ist – in-

[25] Lewin, B. D., Le sommeil, la bouche et l'écran du rêve (1949), trad. J.-B. Pontalis, in: Nouvelle Revue de Psychanalyse 5 (1972), 211-222 [Orig.: Sleep, the Mouth, and the Dream Screen, in: Psychoanalytic Quaterly 15 (1949), 419-434].

[26] Freud, S.: Vergänglichkeit, in: Gesammelte Werke Bd. 10, London 1946, 357-361; A. d. Ü.: im Original deutsch.

[27] Der Ausdruck stammt von James Turrell.

sofern er mit Macht begabt ist also, insofern er ungewusste Dinge hervorbringt. Paradoxe Erfahrung, intensiv und gierig wie die Evidenz unserer Träume.

„Der Ort (chôra) ist nur durch ein hybrides Denken erfaßbar, das die Sinneswahrnehmung [der Realität] kaum begleitet: kaum können wir daran glauben. Er ist es natürlich, den wir sehen wie in einem Traum, wenn wir behaupten, dass jedes Seiende notwendig irgendwo ist, an einem bestimmten Ort und einen bestimmten Platz einnimmt. Aber all [37] diese Beobachtungen [...], wir sind aufgrund dieses Traumzustandes unfähig, sie klar zu unterscheiden und zu sagen, was wahr ist"[28]

Und eben deshalb entsprach eine Fabel diesem Ort.

[28] Platon, Timaios, 52 b-c. Übersetzung nach dem französischen Text. In der Übersetzung Schleiermachers lautet die Stelle wie folgt: „eine dritte Art sei ferner die des Raumes [...] selbst aber ohne Sinneswahrnehmung durch ein gewisses Bastard-Denken erfaßbar, kaum zuverlässig. Darauf hinblickend träumen wird und behaupten, alles Seiende müsse sich irgendwie notwendig an einem Ort befinden und einen Raum einnehmen, [...] sind wir auf Grund dieses Träumens nicht imstande, wenn wir aufgewacht sind, zu unterscheiden und das Wahre zu sagen."

Bibliographie

Werke Didi-Hubermans, von denen keine deutsche Ausgabe existiert, werden wie die sonstige fremdsprachige Literatur in eigener Übersetzung zitiert.

Die häufiger zitierten Werke Didi-Hubermans werden mit Siglen zitiert, die übrigen mit Kurztitel ohne Autorname.

1. Georges Didi-Huberman

a) Häufiger zitierte Werke

- Celui: Celui qui inventa le verbe « photographier », in: Phasmes. Essais sur l'apparition, Paris 1998, 49-56 [Erstveröffentlichung: Celui qui inventa le verbe « photographier », in: Antigone. Revue littéraire de photographie 14 (1990), 23-32].

- E: Der Erfinder des Wortes „photographieren", in: Phasmes, übersetzt von Christoph Hollender, Köln 2001, 55-63 [erste deutsche Übersetzung: Jener, der das Verb „fotografieren" erfand... (1990), in: Amelunxen, H. v. (Hg.): Theorie der Photographie IV. 1980-1995, München 2000, 398-405]; hier S. 106-113.

- M: L'homme qui marchait dans la couleur, Paris 2001, 8-37 [Erstveröffentlichung: L'homme qui marchait dans la couleur, in: Artstudio 16 (1990), 6-17].

- M: Der Mensch, der in der Farbe ging, übersetzt von Wiebke-Marie Stock; hier S. 114-130.

b) Französische Titel

- Invention de l'hysterie. Charcot et l'Iconographie photographique de la Salpêtrière, Paris 1982.

- L'indice de la plaie absente. Monographie d'une tache, in: Traverses 30-31 (1984), 151-163.

- La peinture incarnée, Paris 1985.

- Un sang d'images, in: Nouvelle Revue de Psychanalyse 32 (1985), 123-153.

- L'art de ne pas décrire, in: La part de l'œil 2 (1986), 103-119.
- La couleur de chair, ou le paradoxe de Tertullien, in: Nouvelle Revue de Psychanalyse 35 (1987), 9-49.
- Devant l'image. Question posée aux fins d'une histoire de l'art, Paris 1990.
- Question de détail, question de pan, in: Devant l'image. Question posée aux fins d'une histoire de l'art, Paris 1990, 273-318.
- Le visage entre les draps, in: Nouvelle Revue de Psychanalyse 41 (printemps 1990), L'épreuve du temps, 21-54.
- Fra Angelico. Dissemblance et Figuration, Paris 1990 (Paris, Champs Flammarion, 1995).
- Puissances de la figure. Exégèse et visualité dans l'art chrétien, in: Encyclopaedia Universalis. Symposium. Les enjeux Bd. 1, Paris 1990, 608-621.
- Question posée aux fins de l'histoire de l'art, in: Payot, D. (Hg.): Mort de Dieu, Fin de l'art, Paris 1991, 215-243.
- Le Cube et le visage. Autour d'une sculpture de Giacometti, Paris 1991.
- Ce que nous voyons, ce qui nous regarde, Paris 1992.
- Critical reflections, in: Artforum 1995 (Januar), 64f. u. 103f.
- „Imaginum pictura... in totum exoleuit". Début de l'histoire de l'art et fin de l'époque de l'image, in: Critique 586 (März 1996), 138-150.
- „Tableau = coupure". Expérience visuelle, forme et symptôme selon Carl Einstein, in: Les Cahiers du Musée national d'art moderne 58 (1996), 5-27.
- L'Empreinte, Paris 1997.
- Face, proche, lointain: L'empreinte du visage et le lieu pour apparaître, in: Kessler, H. L. u. Wolf, G. (Hg.): The Holy Face and the Paradox of Representation (Florenz 1996), Bologna 1998, 95-108.
- Supposition de l'aura. Du Maintenant, de l'Autrefois et de la modernité, in: Les Cahiers du musée national d'art moderne 64 (1998), 95-115.

- Phasmes. Essais sur l'apparition, Paris 1998.
 - Apparaissant, disparate, 9-12.
 - Le paradoxe du phasmes (1989), 15-20.
 - Celui qui inventa le verbe „photographier" (1990), 49-56.
 - „Sperstition" (1987), 57-63.
 - Le sang de la dentellière (1983), 64-75.
 - Une ravissante blancheur (1986), 76-98.
 - Éloge du diaphane (1984), 99-110.
 - La parabole des trois regards (1987), 113-120.
 - Les paradoxes de l'être à voir (1988), 121-136.
 - Don de la page, don du visage (1994), 152-166.
 - Disparates sur la voracité (1991), 169-184.
 - Dans les plis de l'ouvert (1995), 185-203.
 - Dans la lueur du seuil (1995), 204-216.
 - Sur les treize faces du *Cube* (1991), 217-227.
 - Le lieu malgré tout (1995), 228-242.
- L'étoilement. Conversations avec Hantaï, Paris 1998.
- Art et théologie, in: Dictionnaire de la théologie chrétienne, Encyclopaedia Universalis Albin-Michel, Paris 1998, 85-97.
- L'être qui papillonne, in: Cinémathèque 15 (1999), 7-14.
- Devant le temps. Histoire de l'art et anachronisme des images, Paris 2000.
- L'homme qui marchait dans la couleur, Paris 2001.
- L'image survivante. Histoire de l'art et temps des fantômes selon Aby Warburg, Paris 2002.
- Ninfa moderna. Essais sur le drapé tombé, Paris 2002.
- Fables du lieu, in: pages paysages 7 (1998/99), 10-25. [vgl. L'homme qui marchait dans la couleur, Paris 2001, Kap. 4-7].

c) Deutsche Übersetzungen

- Das Gesicht zwischen den Laken, in: Jahresring 39. Die Geschichte des Künstlers, München 1992, 24-67.
- Fra Angelico. Unähnlichkeit und Figuration, München 1995.
- Anonym, Das hl. Herz, von Engeln gehalten, in: Glaube Hoffnung Liebe Tod, hg. v. Chr. Geissmar-Brandi/E. Louis, Wien 1995, 140f.
- Anonym, Das heilige Herz, in: ebd., 150f.
- Fra Beato Angelico, Kruzifixus, in: ebd., 253-255.
- Christi Himmelfahrt, in: ebd., 460f.
- Erfindung der Hysterie. Die photographische Klinik von Jean-Martin Charcot, München 1997.
- Die Fabel des Ortes – The Fable of the Place, übers. C. Spinner et B. Holmes, in: James Turrell. The Other Horizon, hg. v. P. Noever, Wien 1998, 31-56. [vgl. L'homme qui marchait dans la couleur, Paris 2001, Kap. 4-7].
- Ähnlichkeit und Berührung. Archäologie, Anachronismus und Modernität des Abdrucks, Köln 1999.
- Was wir sehen blickt uns an. Zur Metapsychologie des Bildes, München 1999.
- Vor einem Bild, München/Wien 2000.
- Jener, der das Verb „fotografieren" erfand... (1990), in: Amelunxen, H. v. (Hg.), Theorie der Photographie IV. 1980-1995, München 2000, 398-405.
- Phasmes, Köln 2001.
 - Erscheinungen, disparat, 9-12.
 - Das Paradox der Phasmiden (1989), 15-21.
 - Der Erfinder des Wortes „photographieren" (1990), 55-63.
 - „Superstition" (1987), 64-71.
 - Das Blut der Spitzenklöpplerin (1983), 72-86.
 - Ein entzückendes Weiß (1986), in: 87-112.
 - Lob des Diaphanen (1984), in: 113-126
 - Die Parabel der drei Blicke (1987), 129-138.

- Die Paradoxien des Seins zum Sehen (1988), in: 139-157.
- Geschenk des Papiers, Geschenk des Gesichts (1994), 174-190.
- Eine Heuristik der Unersättlichkeit (1991), 193-210.
- In den Falten des Offenen (1995), 211-232.
- Im Leuchten der Schwelle (1995), 233-247.
- Über die dreizehn Seiten des *Kubus* (1991), 248-261.
- Der Ort trotz allem (1995), 262-279.
- Die leibhaftige Malerei, München 2002.

d) Rezensionen und Gespräche

- Barryte, B.: Georges Didi-Huberman, Fra Angelico: Dissemblance and Figuration, in: Renaissance quaterly 80 (1997), 1261f.
- Brown, B. L.: Georges Didi-Huberman, Fra Angelico: Dissemblance and Figuration, in: Speculum 73 (1998), 840-842.
- Bryson, N.: Georges Didi-Huberman, Devant l'image: question posée aux fins de l'histoire de l'art, in: The Art Bulletin, LXXV, 2 (Juni 1993), 336f.
- La divine abstraction. Gespräch Didi-Hubermans mit Marcelin Pleynet, in: Beaux-Arts Magazine (Paris) 83 (Oktober 1990), 80-87.
- Georges Didi-Huberman. Le philosophe de la maison hantée, par Nicolas Demorand, in: Beaux-Arts Magazine (Paris) 202 (März 2001), 42-45.
- Gérard-Marchant, L.: Georges Didi-Huberman, Fra Angelico. Dissemblance et Figuration, in: Revue de l'art 94 (1991), 86f.
- Hofmann, W.: Georges Didi-Huberman, L'image survivante. Histoire de l'art et temps des phantômes selon Aby Warburg, Paris 2002, in: Kunstchronik 12 (Dez. 2002), 590-596.
- Kraus, R.: Einführung zu G. Didi-Huberman, Critical Reflections, in: Artforum 1995 (Januar), 64.

- Nagel, A.: Georges Didi-Huberman, Fra Angelico: Dissemblance and Figuration und William Hood, Fra Angelico at San Marco (Rezension) in: The Art Bulletin LXXVIII, 1 (März 1996), 559-565.
- Phasmen. Rezension Georges Didi-Huberman, Phasmes, Köln 2001, in: Berliner Zeitung (05.11.01).
- Small, Fra Angelico. Dissemblance et figuration by Georges Didi-Huberman, in: Art History 17/2 (Juni 1999), 294-196.

2. Sekundärliteratur

a) Siglen

- DSp: Dictionnaire de spiritualité ascétique et mystique. Doctrine et histoire, 17 Bde, Paris 1937-1995.
- EPW: Enzyclopädie Philosophie und Wissenschaftstheorie, hg. v. J. Mittelstraß, Bde 1 u. 2 Mannheim/Wien/Zürich 1980 u. 1984; Bde 3 u. 4 Stuttgart/Weimar 1995 u. 1996.
- HWP: Historisches Wörterbuch der Philosophie, begründet v. J. Ritter, Darmstadt 1971ff.
- LThK²: Lexikon für Theologie und Kirche, hg. von J. Höffner/K. Rahner, Freiburg/Brsg. 1957ff.
- LThK³: Lexikon für Theologie und Kirche, hg. von W. Kasper, 10 Bde, Freiburg/Basel/Rom/Wien 1993-2001.
- PG: Patrologiae Cursus completus. Series graeca, hg. von J.-P. Migne, 161 Bde, Paris 1857-1866. Indices, Paris 1912.
- RGG³: Die Religion in Geschichte und Gegenwart, 3. Auflage, hg. v. K.Galling, 6 Bde, Tübingen 1957-1962.
- RGG⁴: Die Religion in Geschichte und Gegenwart, 4. Auflage, hg. v. H. D. Betz/D. S. Browning/B. Janowski/E. Jüngel, Tübingen 1998ff.
- TRE: Theologische Realenzyklopädie, Berlin/New York, 1977ff.

b) Literatur

- Adnès, P.: Garde du cœur, in: DSp VI, 100-117.
- Ders.: Hésychasme, in: DSp VII/1, 381-399.
- Ders.: Jèsus (Prière à), in: DSp VIII, 1126-1150.
- Ders.: Nepsis, in: DSp XI, 110-118.
- Adorno, Th. W.: Der Essay als Form, in: Schriften Bd. 11. Noten zur Literatur, Frankfurt/Main 1974, 9-33.
- Amore del bello. Studi sulla Filocalia. Atti del „Simposio Internazionale sulla Filocalia". Pontificio Collegio Greco. Roma, novembre 1989, Communità di Bose, 1991.
- Apelt, O: Anmerkungen zu: Platons Dialoge. Timaios und Kritias, übers. v. O. Apelt, Leipzig 1919.
- Aristoteles, Metaphysik, über. v. F. F. Schwarz, Stuttgart 1997.
- Ders., Nikomachische Ethik, griechisch-deutsch, übers. v. O. Gigon, neu hg. v. R. Nickel, Düsseldorf/Zürich 2001.
- Arseniew, Philotheus, in: RGG³ V, 356f.
- Augustinus: Bekenntnisse, lateinisch und deutsch, Frankfurt 1987.
- Ders.: De Genesi ad litteram, in: Opera omnia III/1, Paris 1836.
- Bacht, H.: Logismos, in: DSp IX, 955-958.
- Barthes, R.: Die helle Kammer. Bemerkungen zur Photographie, Frankfurt 1985.
- Beck, H.-G.: Kirche und theologische Literatur im byzantinischen Reich, Handbuch der Altertumswissenschaft 12, 2, 1, München 1959.
- Beckett, S.: Le Dépeupleur, Paris 1970.
- Ders.: Der Verwaiser. Le dépeupleur. The Lost Ones, Frankfurt 1989.
- Beierwaltes, W.: Licht. I. Antike, Mittelalter und Renaissance, in: HWP V, 282-286.
- Ders.: Lux intelligibilis. Untersuchung zur Lichtmetaphysik der Griechen, München 1957.

- Ders.: Realisierung des Bildes, in: ders., Denken des Einen. Studien zur neuplatonischen Philosophie und ihrer Wirkungsgeschichte, Frankfurt/Main 1985.

- Ders.: Visio facialis. Sehen ins Angesicht. Zur Coincidenz des endlichen und unendlichen Blicks bei Cusanus, München 1988.

- Benjamin, W.: Charles Baudelaire. Ein Lyriker im Zeitalter des Hochkapitalismus, in: Gesammelte Schriften, Bd. I/2, Frankfurt ³1990, 509-690.

- Ders.: Das Kunstwerk im Zeitalter seiner technischen Reproduzierbarkeit, in: Gesammelte Schriften I/2, Frankfurt ³1990, 435-469.

- Ders.: Das Passagen-Werk, in: Gesammelte Schriften V, Frankfurt/Main 1982.

- Blumenberg, H.: Licht als Metapher der Wahrheit. Im Vorfeld der philosophischen Begriffsbildung, in: Studium generale 10 (1957), 432-447.

- Boehm, G.: Sehen. Hermeneutische Reflexionen, in: Konersmann, R. (Hg.), Kritik des Sehens, Leipzig 1977, 272-298.

- Bonnety, A.: Destruction des clichés de tous les ouvrages des Pères latins et grecs dans l'incendie des ateliers catholiques de M. l'abbé Migne, in: Annales de philosophie, 38. Jahr, 5e série, 1868, février, 139-145.

- Bormann, K.: ratio, in: Lexikon des Mittelalters VII, München 1995, 459f.

- Brandt, R.: Die literarische Form philosophischer Werke, in: Universitas 40 (1985), 545-556.

- Bruyne, E. de: Études d'esthétique médiévale, II, L'époque romane, Genève 1975.

- Ders.: Études d'esthétique médiévale, III, Le XIIIe siècle, Genève 1975.

- Bubner, R.: Antike Themen und ihre moderne Verwandlung, Frankfurt/Main 1992

- Camelot, P.-Th.: Lumière. Étude patristique (jusqu'au 5e siècle), in: DSp IX, 1149-1158.

- Černý, L.: Essay, in: HWP II, 746-749.

- Citterio, E.: Philokalie des Nikodimos Hagioreites, in: LThK³ VI-II, 243.

- Courcelle, P.: Tradition neo-platonicienne et traditions chrétiennes de la „région de dissemblance" (Platon, Politique, 273d), in: Archives d'histoire doctrinale et littéraire du Moyen Âge XXXII (1957), 5-23.

- Ders.: Répertoire des textes relatifs à la région de la dissemblance jusqu'au XIVe siècle, in: ebd., 24-34.

- Crouzel, H.: Bild Gottes II., in: TRE VI, 499-502.

- Derrida, J.: Die différance, in: Randgänge der Philosophie, Frankfurt/Berlin/Wien 1976, 6-37.

- Ders.: Chôra, Wien 1990.

- Dinkler, E.: Taufe, in: RGG³ VI, 627-637.

- Dionysius Areopagita, Ps.-: Himmlische Hierarchie, in: Des heiligen Dionysius Areopagita angebliche Schriften über die beiden Hierarchien, übers. von J. Stiglmayr, Bibliothek der Kirchenväter, Kempten/München 1911.

- Ders.: La hiérarchie céleste, übers. v. M. de Gandillac, Sources Chrétiennes Bd. 58, Paris 1958.

- Ders.: Über die himmlische Hierarchie, in: Über die himmlische Hierarchie. Über die kirchliche Hierarchie, eingeleitet u. übers. v. G. Heil, Bibliothek der griechischen Literatur Bd. 22, Stuttgart 1986.

- Ders.: Über die mystische Theologie, in: Über die mystische Theologie und Briefe, eingeleitet u. übers. v. A. M. Ritter, Bibliothek der griechischen Literatur Bd. 40, Stuttgart 1994.

- Ernst, W.: Absenz, in: Ästhetische Grundbegriffe (Historisches Wörterbuch in 7 Bänden), Bd. I, Stuttgart/Weimar 2000, 1-16.

- Fédida, P.: L'Absence, Paris 1978.

- La Filocalia, s. Philokalia/Philokalie.

- Foucault, M.: Die Fabel hinter der Fabel, in: Schriften I, Frankfurt 2001, 654-663.

- Frei, G.: Einführung, in: Kleine Philokalie zum Gebet des Herzens, hg. v. J. Gouillard, übers. aus dem Frz. v. J. Schwarzenbach, Zürich 1957, 5-13.

- Fricke, H.: Kann man poetisch philosophieren?, in: Gabriel, G./Schildknecht, Chr. (Hg.): Literarische Formen der Philosophie, Stuttgart 1990, 26-39.

- Fürnkäs, J.: Aura, in: Opitz, M./Wizisla, E. (Hg.): Benjamins Begriffe. Erster Band, Frankfurt/Main 2000, 95-146.

- Gabriel, G.: Über Bedeutung in der Literatur. Zur Möglichkeit ästhetischer Erkenntnis, in: Allgemeine Zeitschrift für Philosophie 8 (1983), 7-21.

- Ders., Literarische Form und nicht-propositionale Erkenntnis in der Philosophie, in: Gabriel, G./Schildknecht, Chr. (Hg.): Literarische Formen der Philosophie, Stuttgart 1990, 1-25.

- Ders., Zwischen Logik und Literatur. Erkenntnisformen von Dichtung, Philosophie und Wissenschaft, Stuttgart 1991.

- Ders., Logik in Literatur. Über logisches und analogisches Denken, in: Schildknecht, Chr./Teichert, D. (Hg.): Philosophie in Literatur, Frankfurt/Main 1996, 109-133.

- Gil, F.: Traité de l'évidence, Grenoble 1993.

- Goethe, J. W.: Die weltanschaulichen Gedichte, in: Goethes Werke. Hamburger Ausgabe in 14 Bänden, Bd. I, Hamburg 1948.

- Ders.: Entwurf einer Farbenlehre, in: Goethes Werke. Hamburger Ausgabe in 14 Bänden, Bd. XIII, Hamburg 1955, 322-523.

- Gouillard, J.: Introduction, in: Petite Philocalie de la prière du cœur, übers. u. eingeleitet v. J. Gouillard, Paris 1979, 9-30.

- Ders.: Einleitung, in: Kleine Philokalie zum Gebet des Herzens, hg. v. J. Gouillard, übers. aus dem Frz. v. J. Schwarzenbach, Zürich 1957, 15-37.

- Graef, H. C.: Hesychasmus, in: LThK² V, 307f.

- Hadot, P.: Literarische Formen der Philosophie (Philosophie VI.), in: HWP VII, 848-858.

- Halbfass, W./Held, K.: Evidenz, in: HWP II, 829-834.

- Hedwig, K.: Licht, in: Lexikon des Mittelalters V, München/Zürich 1991, 1559-1962.

- Hesiod: Theogonie, hg. u. übers. von K. Albert. Texte zur Philosophie Bd. 1, Sankt Augustin 1998.

- Art. „inchoatio", in: Dictionnaire latin-français des auteurs chrétiens, hg. v. A. Blaise (H. Chirat), Turnhout 1954, 422.

- Jain, E./Trappe, T.: Staunen; Bewunderung; Verwunderung, in: HWP X, 116-126.

- Javelet, R.: Image et ressemblance au douzième siècle de saint Anselme à Alain de Lille, Paris 1967.

- Jervell, J.: Bild Gottes I., in: TRE VI, 491-498.

- Jun'Ichiro, T.: Lob des Schattens. Entwurf einer japanischen Ästhetik (1933), Zürich 2002.

- Justin: Apologie. Iustini Martyris Apologiae pro christianis, hg. von M. Marcovich, Patristische Texte und Studien Bd. 38, Berlin/New York 1994.

- Kellein, Th.: Mark Rothko – Kaaba in New York. 40 Seagram Murals und ein Resultat, in: ders., Mark Rothko. Kaaba in New York. Ausstellung Kunsthalle Basel 19.2. –7.5.1989, Basel 1989, 31-48.

- Kesting, M.: Ein Quadratmeter für jeden. Die Vision vom übervölkerten Erdgefängnis, in: Lichtwitz, M. (Hg.): Materialien zu Samuel Beckett ‚Der Verwaiser', Frankfurt 1980, 175-178.

- Kettler, F. H.: Taufe, in: RGG³ VI, 637-646.

- Kleine Philokalie, s. Philokalia/Philokalie.

- Kohlenberger, H. K.: Anschauung Gottes, in: HWP I, 347-349.

- Konersmann, R. (Hg.): Kritik des Sehens, Leipzig 1977.

- Kotter, B.: Philokalia, in: LThK² VIII, 469.

- Ders.: Philotheos, in: LThK² VIII, 479.

- Lemaître, J.: Contemplation chez les orientaux chrétiens, in: DSp II, 1872-1885.

- Lieb, F.: Philokalia, in: RGG³ V, 347f.

- Lorenz, K.: Evidenztheorie, in: EPW I, 610.

- Ders.: Wahrheitstheorien, in: EPW IV, 595-600.

- Matuschek, S.: Über das Staunen. Eine ideengeschichtliche Analyse, Tübingen 1991.

- Mittelstraß, J.: Evidenz, in: EPW I, 609f.

- Mühling-Schlapkohl, M.: Erleuchtung II. Religionsphilosophisch, in: RGG4 II, 1430f.

- Müller, C. W.: Gleiches zu Gleichem. Ein Prinzip frühgriechischen Denkens, Wiesbaden 1965.

- Nancy, J.-L.: Kunst als Überrest, in: ders.: Die Musen, Stuttgart 1999, 121-146.

- Panofsky, E.: Abbot Suger on the Abbey Church of Saint-Denis and its Art Treasures, Princeton, Princeton University Press 1946.

- Ders., L'abbé Suger de Saint-Denis, übers. v. P. Bourdieu, Architecture gothique et pensée scolastique, Paris 1967, 7-65.

- Ders.: Abt Suger von St.-Denis, in: ders., Sinn und Deutung in der bildenden Kunst, Köln 2002, 125-166.

- Petite Philocalie: s. Philokalia/Philokalie.

- Philokalia/Philokalie

 - Philokalia tôn hierôn nêptikôn, Bd. 2, Athen 1958.

 - La Filocalia a cura die Nicodimo Aghiorita et Macario de Corinto, Traduzione, introduzione et note di M. Benedetta Artioli e M. Francesca Lovato, Bd. 2, Torino 1983.

 - The Philokalia, hg. v. G. E. Palmer u.a., Bd. 3, London 1984.

 - Petite Philocalie de la prière du cœur, übers. u. eingeleitet v. J. Gouillard (1953), Paris 1979.

 - Kleine Philokalie zum Gebet des Herzens, hg. v. J. Gouillard, übers. aus dem Frz. v. J. Schwarzenbach, Zürich 1957.

- Philotheos Sinaïta

 - Philotheos ho Sinaitês: Nêptika Kephalaia, in: Philokalia, 272-286.

 - Filoteo Sinaita: Quaranta capitoli di sobrietà, in: La Filocalia, 397-414.

 - Philotheos of Sinai: Forty Texts on Watchfulness, in: The Philokalia, 15-31.

- Philothée le Sinaïte: (Quarante chapitres sur la Sobriété), in: Petite Philocalie, 110-117 (Ausschnitte).

- Philotheus Sinaïta: (Vierzig Kapitel über die Nüchternheit), in: Kleine Philokalie, 114-122 (Ausschnitte).

- Philotheus Monachus, in: PG 98, 1369-1373.

- Art. „Photography", in: The Oxford English Dictionary Bd. VII, Oxford 1961, 796.

- Art. „Photographie", in: Duden. Das Herkunftswörterbuch, Bd. VII, Mannheim 1989, 528.

- Platon: Politeia, in: Werke, übers. v. Fr. Schleiermacher, Bd. 4, Darmstadt 1990.

- Ders.: Phaidros, in: ebd., Bd. V, Darmstadt 1990.

- Ders., Theaitetos, in: ebd., Bd. VI, Darmstadt 1990.

- Ders.: Politikos, in: ebd., Bd. VI, Darmstadt 1990.

- Ders.: Timaios, in: ebd. , Bd. VII, Darmstadt 1990.

- Ders.: Timaios, in: Platons Dialoge. Timaios und Kritias, übers. v. O. Apelt, Leipzig 1919.

- Plotin: Das Schöne, Enneade I, 6, in: Plotins Schriften übers. v. R. Harder Bd. I, Hamburg, 1956.

- Ders.: Enneade I, 8, in: Plotins Schriften übers. v. R. Harder Bd. V, Hamburg, 1960.

- Proust, M.: Auf der Suche nach der verlorenen Zeit, 10 Bde übers. v. E. Rechel-Mertens, Frankfurt 5. Auflage 1979.

- Art. „ratio" in: Dictionnaire latin-français des auteurs chrétiens, hg. v. A. Blaise (H. Chirat), Turnhout 1954, 697.

- Rentsch, Th.: Der Augenblick des Schönen. Visio beatifica und Geschichte der ästhetischen Idee, in: Bachmaier, H./Rentsch, Th. (Hg.): Poetische Autonomie? Zur Wechselwirkung von Dichtung und Philosophie in der Epoche Goethes und Hölderlins, Stuttgart 1987, 329-353.

- Rentsch, Th.: visio beatifica dei, in: EPW IV, 549f.

- Rice, D.: Interview mit Arnold Glimcher, in: Kellein, Th.: Mark Rothko. Kaaba in New York. Ausstellung Kunsthalle Basel 19.2. –7.5.1989, Basel 1989, 23-30.

- Robert Grosseteste: De luce seu de inchoatione formarum, in: Die philosophischen Werke des Robert Grosseteste, hg. v. L. Baur, München 1912, 51-59.

- Ders.: On Light, übers. v. C. C. Riedl, Milwaukee 1978.

- Roques, R.: Introduction, in: La hiérarchie céleste, übers. v. M. de Gandillac (Sources Chrétiennes 58) Paris 1958, V-XLVIII.

- Ders.: Dionysius Areopagita (Le Pseudo-), in: DSp III, 245-286.

- Ritter, A. M.: Dionysius Areopagita (Pseudo-Dionys), in: RGG4 2, 859f.

- Scheffel, H.: Samuel Becketts Höllengleichnis, in: Lichtwitz, M. (Hg.): Materialien zu Samuel Beckett ,Der Verwaiser', Frankfurt 1980,165-169.

- Schildknecht, Chr.: Philosophische Masken. Literarische Formen der Philosophie bei Platon, Descartes, Wolff und Lichtenberg, Stuttgart 1990.

- Schirren, Th.: enargeia, in: Wörterbuch der antiken Philosophie, hg. von Horn, Chr./Rapp, Chr.: München 2001, 131f.

- Schöne, W.: Über das Licht in der Malerei, Berlin 71989.

- Art. „seminalis", in: Dictionnaire latin-français des auteurs chrétiens, hg. v. A. Blaise (H. Chirat), Turnhout 1954, 750.

- Solignac, A.: Philothée, in: DSp XII/1, 1386-1389.

- Suger von Saint-Denis, Abbé: De administratione, in: Ausgewählte Schriften: Ordinatio, De consecratione, De administratione, hg. v. A. Speer/G. Binding, Darmstadt 2000.

- Ders.: De administratione, in: Abbot Suger on the Abbey Church of St.-Denis and its Art treasures, hg., übers. u. mit Anm. versehen von E. Panofsky, Princeton 1946, 21979, 40-81.

- Svestka, J.: Das „immaterielle" Bild. James Turrell, in: Lehmann, U./Weibel, P. (Hg.): Ästhetik der Absenz. Bilder zwischen Anwesenheit und Abwesenheit, München/Bern 1994, 165-167.

- Taylor, A. E.: Regio dissimilitudinis, in: Archives d'histoire doctrinale et littéraire du Moyen Âge IX (1934), 305f.

- Thomas von Aquin, Summa theologica. Die deutsche Thomas-Ausgabe, vollständige, ungekürzte, deutsch-lateinische Ausgabe der Summa theologica, 36 Bde, 1934-1961.

- Turrell, J.: Licht als Material. Ein Gespräch mit Frauke Tomczak, in: Kunstforum 121 (1993), 350-367.

- Verbeke, G.: Logoi spermatikoi, in: HWP V, 484-489.

- Vestner, H.: Le dépeupleur, in: Kindlers Neues Literatur Lexikon Bd. II, München 1990, 376f.

- Vorgrimler, H.: Jesusgebet, in: LThK² V, 964ff.

- Ware, K.: Philocalie, in: DSp XII/1, 1336-1352.

- Wirth, J.: L'image médiévale, Paris 1989.